《拳：一門性命踐行的哲學》

太極拳老拳譜三十二目解密（一）

二水居士

氣力之所以然，自能用力行氣之分別行氣於筋脉用力於皮骨，

大不相侔也。

太極尺寸分毫解

功夫先煉開展，後煉緊湊，開展成而得之繞講緊湊，

湊得成繞講尺寸分毫，由尺住之功成而后能寸住、分住，

毫住此所謂尺寸分毫之理也，明矣，然尺必十寸，寸必十

分，分必十毫，其數在焉，故云，對待者數也，知其數則能得

尺寸分毫也，要知其數非秘授而能量之者哉，

太極膜脉筋穴解

節膜、拿脉、抓筋閉穴，此四功由尺寸分毫得之後而求之膜

書名：《太極拳：一門性命踐行的哲學》——太極拳老拳譜
三十二目解密（一）
系列：心一堂 武學傳承叢書 太極拳老拳譜三十二目解密系列
作者：二水居士
《太極拳老拳譜三十二目解密》系列編輯委員會：陳劍聰 孟祥龍
責任編輯：陳劍聰

出版：心一堂有限公司
通訊地址：香港九龍旺角彌敦道六一〇號荷李活商業中心十八樓
〇五-〇六室
深港讀者服務中心：中國深圳市羅湖區立新路六號羅湖商業大廈
負一層008室
電話號碼：(852) 90277110
網址：publish.sunyata.cc
電郵：sunyatabook@gmail.com
網店：http://book.sunyata.cc
淘宝店地址：https://sunyata.taobao.com
微店地址：https://weidian.com/s/1212826297
臉書：https://www.facebook.com/sunyatabook
讀者論壇：http://bbs.sunyata.cc

版次：二零二四年四月初版

平裝

定價：港幣　　一百二十八元正
　　　新台幣　　五百八十元正

國際書號　978-988-8583-96-6

版權所有　翻印必究

香港發行：聯合新零售(香港)有限公司
香港新界荃灣德士古道220～248號荃灣工業中心16樓
電話號碼：(852)2150-2100
電郵：info@suplogistics.com.hk

台灣發行：秀威資訊科技股份有限公司
地址：台灣台北市內湖區瑞光路七十六卷六十五號 一樓
電話號碼：+886-2-2796-3638 傳真號碼：+886-2-2796-1377
網絡書店：www.bodbooks.com.tw
台灣國家書店讀者服務中心：
地址：台灣台北市中山區二〇九號1樓
電話號碼：+886-2-2518-0207
傳真號碼：+886-2-2518-0778
網址：www.govbooks.com.tw

心一堂微店二維碼

心一堂淘寶店二維碼

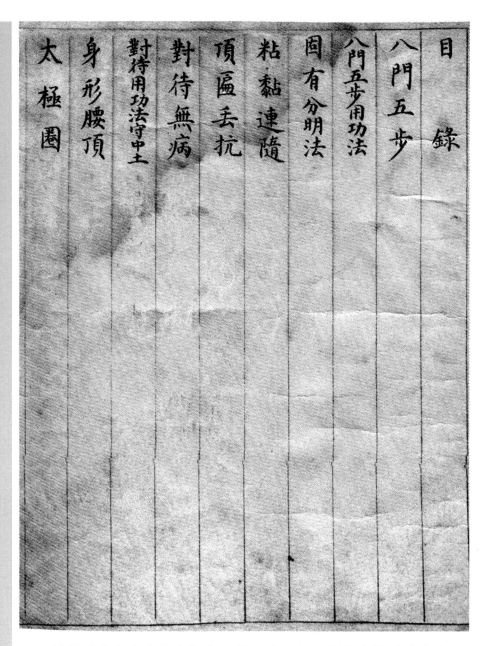

目錄

八門五步

八門五步用功法

固有分明法

粘黏連隨

頂區丟抗

對待無病

對待用功法守中土

身形腰頂

太極圈

原楊澄甫先生家藏太極拳老譜三十二目，現在在楊澄甫先生二子楊振基先生夫人裴秀榮女士處珍藏。

1992年6月，楊振基先生在出版《楊澄甫式太極拳》時，把其楊家家藏太極拳老譜三十二目無私公開。

原楊澄甫先生家藏太極拳老譜三十二目

1

太極字字解

太極即合拿抓閉尺寸
分毫解

太極補助氣力解

共三十二目

八門五步

掤 南 捋 西 擠 東 按 北 採 西北 挒 東南 肘 東北 靠 西南 　方位

坎 離 兌 震 巽 乾 坤 艮 　八門

方位八門乃為陰陽顛倒之理，周而復始，隨其所行也。總之四正四隅，不可不知矣。夫掤捋擠按是四正之手，採挒肘靠是四隅之手，合隅正之手，得門位之卦。以身分步，五行在意，支撐八面。五行進步火，退步水，左顧木，右盼金，定之方中土也。夫進退為水火之步，顧盼為金木之步。以中土為樞機之軸，懷藏八卦，腳跐五行，手步八五，其數十三，出於自然十三勢也。名之曰：八門五步。

八門五步用功法

八卦五行是人生成固有之良，必先明知覺運動四字之本由，知覺

運動得之後而后方能懂勁，由懂勁後，自能接及神明然用功

之初，要知知覺運動雖固有之良，亦甚難得於我也。

固有分明法

蓋人降生之初，目能視耳能聽鼻能聞口能食，顏色聲音香臭

五味皆天然知覺固有之良，其手舞足蹈於四肢之能皆天然

運動之良思及此，是人熟無因人性近習遠失迷固有，要想

還我固有，非乃武無以尋運動之根由，非乃文無以得知覺之

本原是乃運動而知覺也。夫運而知，動而覺，不運不覺不動不

知，運極則為動，覺盛則為知，動知者易，運覺者難，先求自己

知覺運動得之於身自能知人要先求知人恐失於自己不可

不知此理也夫而後懂勁然也，

粘黏連隨

粘者提上拔高之謂也　　黏者留戀繾綣之謂也

連者舍己無離之謂也　　隨者彼走此應之謂也

要知人之知覺運動非明粘黏連隨不可斯粘黏連隨之功夫

亦甚細矣，

頂匾丟抗

頂者出頭之謂也　　匾者不及之謂也

　　　　　　　丟者離開之謂也

抗者太過之謂也

要知于此四字之病、不但粘黏連隨斷不明知覺運動也初學

對手不可不知也更不可不去此病、所難者粘黏連隨而不許

頂匾丟抗是所不易矣、

對待無病

頂匾丟抗、失於對待也所以為之病者既失粘黏連隨何以獲

知覺運動既不知己焉能知人所謂對待者不以頂匾丟抗相

對於人也、要以粘黏連隨等待於人也、能如是不但無對待

之病、知覺運動自然得矣可以進於懂勁之功矣。

對待用功法守中土　俗名站橦

定之方中足有根、先明四正進退身、掤攦擠按自四手、須費功夫

得其真身形腰頂皆可以粘黏連隨意氣均運動知覺來相

應神是君位骨肉臣分明火候七十二天然乃武並乃文、

身形腰頂

身形腰頂豈可無缺一何必費工夫腰頂窮研生不已身形

順我自伸舒舍此真理終何極十年數載亦糊塗。

太極圈

退圈容易進圈難不離腰頂後與前所難中土不離位退易

進難仔細研此為動功非站定倚身進退並比肩能如水磨

摧急緩雲龍風虎象周旋要用天盤從此覓久而久之出天

然.

太極進退不已功

掤進攦退自然理、陰陽水火相既濟、先知四手得來真採挒

掤攦方可許、四隅從此演出來、十三勢架永無已、所以因之名

長拳、任君開展與收歛、千萬不可離太極。

太極上下名天地

四手上下分天地、採挒掤攦由有去、採天攦地相應求何患上

下不既濟、若使掤挒習遠離、迷了乾坤遺歎惜、此說亦明天

地盤、進用掤挒歸人字、

太極人盤八字歌

八卦正隅八字歌、十三之數不幾何幾、何若是無平準、丟了

腰頂氣歎哦不斷要言只兩字,君臣骨肉細琢磨,功夫內外均

不斷、對待數兒豈錯他、

對待於人出自然由茲往復於地天,但求舍己無深病上下

進退永連綿。

太極體用解

理為精氣神之體,精氣神為身之體,身為心之用,勁力為

身之用心身有一定之主宰者,理也,精氣神有一定之主宰

者,意誠也,誠者,天道,誠之者人道,俱不外意念須臾之間,

要知天人同體之理,自得日月流行之氣,其氣意之流行、

精神自隱微乎理矣,夫而后言乃武乃文,乃聖乃神則得、

若特以武事論之於心身用之於勁力、仍歸於道之本也故不

得獨以末技云爾、

勁由於筋力由於骨如以持物論之有力能執數百斤是骨

節皮毛之外操也故有硬力如以全體之有勁似不能持幾

斤是精氣之內壯也雖然若是功成後猶有妙出於硬力

者修身體育之道有然也。

太極文武解

文者體也武者用也文功在武用於精氣神也為之體育

武功得文體於心身也為之武事夫文武尤有火候之謂、

在放卷得其時中體育之本也文武使於對待之際在蓄

發當其可者、武事之根也、故云武事、文為柔軟體操也、精氣

神之筋勁武事武用、剛硬武事也、心身之骨力也、文無武

之豫備為之有體、無用、武無文之侶伴為之有用無體、如

獨木難支孤掌不響不惟體育武事之功、事〜諸如此理

也文者內理也武者外數也、有外數無文理、必為血氣之

勇、失於本來面目、欺敵必敗、爾有文理、無外數、徒思安

靜之學、未知用的、採戰差微、則七耳、自用於人文武二字

之解豈可不解哉、

太極懂勁解

自己懂勁接及神明為之文成而后採戰、身中之陰七十有

二、無時不然、陽得其陰、水火既濟、乾坤交泰、性命篠奧、

於人懂勁、視聽之際、遇而變化、自得曲誠之妙、形著明於不

勢運動覺知也、功至此、可為攸往咸宜、無須有心之運用耳。

八五十三勢長拳解

自己用功一勢一式用成之後、合之為長滔、〳〵不斷、周而復始、

所以名長拳也、萬不得有一定之架子、恐日久入於滑拳也、

又恐入於硬拳也、決不可失其綿軟、周身往復精神意氣

之本、用久自然貫通、無往不至、何堅不推也、於人對待、四

手當先、亦自八門五步而來、踮四手、〳〵碾磨進退四手、

中四手、上下四手、三才四手、由下乘長拳四手起大開大展、

煉至緊湊屈伸自由之功，則升之中上成矣。

太極陰陽顛倒解

陽乾天日火離放出發對開臣肉用氣身武立命方呼上進隅

陰坤地月水坎卷入蓄待合君骨體理心文盡圓吸下退正

蓋顛倒之理，水火二字詳之則可明，如火炎上水潤下者，水

能使火在下而用水在上，則為顛倒然非有法治之則不得

矣，辟如水入鼎內而治火之上鼎中之水得火以然之不但

水不能下潤藉火氣水必有溫時，火雖炎上得鼎以隔之，

是為有極之地，不使炎上炎火無止息亦不使潤下之水，

永滲漏，此所為水火既濟之理也顛倒之理也，若使任其

火炎上來潤下，必至火水必分為二，則為火水未濟也，故云分

而為二，合之為一之理也，故云一而二、二而一，總斯理為三，天地

人也，明此陰陽顛倒之理，則可與言道，知道不可須臾離

則可與言人能以人弘道，知道不遠人，則可與言天地同

體，上天下地人在其中矣，苟能參天察地，與日月合其

明，與五岳四瀆華朽，與四時之錯行，與草木並枯榮，明

鬼神之吉凶，知人事與衰，則可言乾坤為一大天地，人為

一小天地也，夫如人之身心，致知格物於天地之知能，則可

言人之良知良能，若思不失固有，其功用浩然正氣直養

無害，攸久無疆矣，所謂人身生成一小天地者，天也，性也。

心一堂　武學傳承叢書

16

人身太極解

人之周身、心為一身之主宰、主宰太極也、二目為日月、即

兩儀也、頭像天足像地人中之人及中脘合之為三才也、

四肢四象也腎水心火肝木肺金脾土皆屬陰膀光水小

腸火膽木、大腸金胃土皆陽矣兹為內也、顱丁火地閣

承漿水左耳金右耳木兩命門也、兹為外也神出於心、

目眼為心之苗、精出於腎、腦腎為精之本、氣出於肺膽

氣為肺之原、視思明心動神流也、聽思聰腦動腎滑也、

地也命也人也虛靈也、神也若不明之者、烏能配天地為三乎、

然非盡性立命窮神達化之功胡為乎來哉、

鼻之息香臭口之呼吸出入水鹹木酸土辣火苦金甜及言

語聲音木毫火焦金潤土墒水漂鼻息口吸呼之味皆

氣之往來肺之門戶肝膽巽震之風雷發之聲音出入

五味此言口目自鼻舌神意使之六合以破六慾也此內也手

足肩膝肘膀亦使六合以正六道也此外也眼耳自鼻口大小便

肚臍外七竅也喜怒憂思悲恐驚內七情也七情皆以心

為主喜心怒肝憂脾悲肺恐腎驚膽思小腸怕膀胱

愁胃廬大腸此內也夫離南正午火心經坎北正子水

腎經震東正卯木肝經兌西正酉金肺經乾西北隅金大

腸化水坤西南隅土脾化土巽東南隅膽木化土艮東北隅

胃土化火此内八卦也外八卦者、二四為肩、六八為足、上九下一左三
右七也、坎一坤二震三巽四中五乾六兌七艮八離九、此九宮也、
内九宮亦如此、表裏者乙肝左肋化金通肺、甲胆化土通脾、
丁心化木中胆通肝、丙小腸化水通腎己脾化土通胃戊胃
化火通心後背前胷山澤通氣辛肺右肋化水通腎庚大
腸化金通肺癸腎下部化火通心壬膀胱化木通肝此十天
干之内外也十二地支亦如此之内外也、明斯理則可與言修
身之道矣、

太極分文武三成解

蓋言道者、非自修身、無由得也然人分為三乘之修法糸

者成也上乘即大成也下乘即小成也中乘即誠之者成也、

法分三修成功一也文修於內武修於外體育內也武事外

也其修法內外表裏成功集大成即上乘也由體育之文

而得武事之武或由武事之武而得體育之文即中乘也、

然獨知體育不入武事而成者或專武事不為體育而成

者、即小成也。

　　太極下乘武事解

太極之武事、外操柔軟、內含堅剛而求柔軟柔軟之於外、

久而久之自得內之堅剛、非有心之堅剛實有心之柔軟也所

難者、內要含蓄堅剛而不施外終柔軟而迎敵以柔軟而應

堅剛，使堅剛盡化無有矣，其功何以得乎，要非粘黏連隨已

成自得運動知覺，方為懂勁、而后神而明之化境極矣、夫四

兩撥千斤之妙功不及化境將何以能、是所謂懂粘運得其

視聽輕靈之巧耳

太極正功解

太極者元也、無論內外上下左右不離此元也、太極者方

也、無論內外上下左右不離此方也、元之出入方之進退隨

方就元之往來也方為開展、元為緊湊、方元規矩之至、

其就能出此以外哉、如此得心應手、仰高鑽堅、神乎其

神、見隱顯微明而且明生、不已欲罷不能、

太極輕重浮沉解

雙重為病、干於填實、與沉不同也、雙沉不為病自爾騰虛、與重不易也、雙浮為病、祗如漂渺、與輕不例也、雙輕不為病、天然清靈、與浮不等也、半輕半重不為病偏輕偏重為病半者半有著落也所以不為病偏者偏無著落也所以為病偏無著落必失方圓半有著落豈出方圓半浮半沉為病失於不及也偏浮偏沉失於太過也半重偏重滯而不正也半輕偏輕靈而不圓也半沉偏沉虛而不正也半浮偏浮茫而不圓也夫雙輕不近於浮則為輕靈、雙沉不近於重則為離虛、故曰上手輕重半有著落、則為

平手，除此三者之外，皆為病手，蓋內之虛靈不昧，能致於外氣

之清明，流行乎肢體也。若不窮研輕重浮沉之手，徒勞掘井不

及泉之歎耳。然有方圓四正之手，表裏精粗無不到，則已極

大成，又何云四隅出方圓矣。所謂方而圓，圓而方，超乎象外，

得其寰中之上手也。

太極四隅解

四正即四方也。所謂掤攦擠按也。初不知方能始圓，方圓復始

之理無已焉。能出隅之手矣。緣人外之肢體內之神氣弗緝

輕靈方圓四正之功，始出輕重浮沉之病，則有隅矣。辟如半

重偏重滯而不正自然，為採挒捌擺之隅手，或雙重填實，

亦出隅手也、病多之手、不得已以隅手扶之而歸圈中、方正之

手、雖然、至底者、肘靠亦及此、以補其所以云爾、春後功夫能

致上乘者亦須獲採挒而仍歸大中至正矣、是四隅之所用

者因失體而補缺云云。

太極平準腰頂解

頂如准、故云頂頭懸也、兩手即平左右之盤也、腰即平之根

株也、立如平準、所謂輕重浮沉分釐毫絲則偏顯然矣有

準頂頭懸之根下株尾閭至囟門也上下一条線、全凭兩

平、轉變換取分毫尺寸自己辦、車輪兩命門、一毫搖又轉、

心令氣旗使、自然隨我便滿身輕利者、金剛羅漢煉、對待

夏火呵南

春木噓東　　西呬金秋

北吹水冬

吸　呼

土中央

太極四時五氣解圖

少、一氣哈而遠口授須秘傳、開門見中天、

有往來、是早或是晚、合則放發去不必凌霄箭涵養有夕

太極血氣根本解

血為營、氣為衛、血流行於肉、膜胳、氣流行於骨、筋脉、筋甲、為骨之餘、髮毛為血之餘、血旺則髮毛盛、氣足則筋甲壯、故血氣之勇力出於骨、皮毛之外壯、氣血之體用出於肉筋甲之內壯、氣以血之盈虛、血以氣之消長、消長盈虛周而復始、終身用之不能盡者矣、

太極力氣解

氣走於膜胳筋脉、力出於血肉皮骨、故有力者皆外壯於皮、骨、形也、有氣者是內壯於筋脉象也、氣血功於內壯、血氣功於外壯、要之明於氣血二字之功能自知力氣之由來矣、知

氣力之所以然、自能用力行氣之分別、行氣於筋脈、用力於皮骨、

大不相侔也．

太極尺寸分毫解

功夫先煉開展、後煉緊湊、開展成而得之、緊湊、

湊得成緩、講尺寸分毫、由尺住之功成而后能寸住、分佳、

毫住此所謂尺寸分毫之理也、明矣、然尺必十寸寸必十

分、分必十毫其數在焉、故云、對待者數也、知其數則能得

尺寸分毫也、要知其數非秘授而能量之者哉．

太極膜脈筋穴解

節膜、拿脈、抓筋、閉穴、此四功由尺寸分毫得之後而求之膜

若節之血不周流、脈若拿之氣難行走、筋若抓之身無主、

地穴若閉之神昏氣暗、振膜節之半死、申脈拿之似亡、

單筋抓之勁斷死、穴閉之無生、撼之氣血精神若無身、

何有主也。如能節拿撼閉之功、非得點傳不可。

太極字字解

挫柔捶打（於己、於人）、按摩推拿（於己、於人）、開合升降（於己、於人）、此十二字皆

用手也。屈伸動靜（於己、於人）、起落急緩（於己、於人）、閃還撩了（於己、於人）、此十

二字於己氣也、於人手也。轉換進退（於己身也、於人步也）、顧盼前後（於

己目也、人手也）即瞻前眇後、左顧右盼也、此八字關乎神矣、斷接俯仰

此四字關乎意勁也、接關乎神氣也、俯仰關乎手足也。勁

斷意不斷、意斷神可接、勁意神俱斷則俯仰矣、手足無著

落耳、俯為一叩仰為一反而已矣不使叩反非斷而復接、

不可對待之字以俯仰為重、時刻在心身手足不使斷

之無接、則不能俯仰也、求其斷接之能非見隱顯微不可、

隱微似斷而未斷、見顯似接而未接、接、斷、斷、接、

其意心身體神氣極於隱顯又何慮不粘黏連隨哉、

太極節拿抓閉尺寸分毫辨

對待之功既得尺寸分毫於手則可量之矣然不論節

拿抓閉之手易、若節膜拿脉抓筋閉穴則難非自尺寸

分毫量之不可得也、節不量、由按而得膜拿不量、由摩

而得、脉抓不量、由推而得、拿、閉非量而不能得穴、由尺盈
而縮之寸分毫也此四者雖有高授然非自己功夫久者、
無能貫通焉。

太極補瀉氣力解

補瀉氣力於自己難、補瀉氣力於人亦難、補自己者、知
覺功虧則補運動功過則瀉所以求諸己不易也補於人
者、氣過則補其力過則瀉之力過則瀉之此勝彼敗所由然也氣過或
瀉、力過或補其理雖亦然其有詳夫過補為之過上加過
遇瀉為之緩他不及他必更過仍加過也補氣瀉力於人之
法、均為加過於人矣補氣名曰結氣法、瀉力名曰空力法、

太極空結挫揉論

有挫空挫結、有揉空柔結之辨、挫空者則力隅矣、挫結者則氣斷矣、揉空者則力分矣、揉結者則氣隅矣、若結柔挫則氣力反、空揉挫則力氣敗、結挫揉則力氣盛於氣、力在氣上矣、空挫揉則氣盛於力、氣過力不及矣、挫結揉皆空挫揉、揉空挫揉結、皆力鑿於氣矣、總之挫結揉、揉結挫皆

氣閉於力矣、挫空揉空之法、亦必由尺寸分毫量能、如是也、不然無地之挫揉、平虛之靈結、亦何由而致於哉、

懂勁先後論

夫未懂勁之先、長出頂區丟抗之病、既懂勁之後、恐出斷

接俯仰之病、然未懂勁故然病亦出、勁既懂何以出病乎、

勁似懂未懂之際正在兩可斷接無準矣故出病神明及

猶不及俯仰無著矣亦出病若不出斷接俯仰之病非真懂

勁弗能不出也胡為真懂因視聽無由未得其確也知瞻

眄顧盼之視覺起落緩急之聽知閃還撩了之運覺轉

換進退之動則為真懂勁則能接及神明及神明自攸往

有由矣有由者由於懂勁自得屈伸動靜之妙有屈伸動

靜之妙開合升降又有由矣由屈伸動靜見入則開遇出

則合看來則詳就去則卝大而後縱為真及神明矣明也

豈可曰後不慎行坐臥走飲食溺溷之功是所為及中成

尺寸分毫在懂勁後論

在懂勁先求尺寸分毫為之小成不過末技武事而已所謂能尺於人者非先懂勁也如懂勁後神而明之自然能量尺寸尺寸能量縺能節拿抓閉矣知膜脈筋穴之理要必明存亡之手知存亡之手要必明生死之穴其穴之數安可不知乎知生死之穴數烏可不明閉而不生乎烏可不明閉而無生乎是所謂二字之存亡一閉之而已盡矣

太極指掌捶手解

自指下之腕上束者為掌五指之首為手五指皆為

指、五指攏裏其背為撮、如其用者、按推掌也、拿柔抓閉、

俱用指也、挫摩手也、打捶也、夫捶有搬攔有指襠有肘底、

有撤身四捶之外、有霙捶、掌有搂膝、有換轉、有單鞭、有通

背、四掌之外、有申掌手、有雲手、有提手、拿有十字手、四手

之外、有反手、指有屈指、有伸指、撞指閉指、四指之外有量

指、又名尺寸指、又名覓穴指、然指有五、指有五指之用皆

指為手仍為指故、又名手指、其一用之為旋指、旋於其二

用之為根指根手其三用之為弓指、弓手其四用之為中

合手指、四手指之外、為獨指獨手也、食指為卞指為劍指、

為伍指為粘指中正為心指、為合指為鈎指、為抹指、無

心一堂 武學傳承叢書

34

名指為全指、為環指、為代指、為扣指、小指為幫指、補指、

媚指、掛指、若此之名知之易、而用之難、得口訣秘法亦不

易為也其次有對掌推山掌、射雁掌、瞭翅掌、似閉指、拗

步指、彎弓指、穿梭指、探馬手、彎弓手、抱虎手、玉女手、跨

虎手、通山捶、葉下捶、背反捶、勢分捶、捲挫捶、再其次步

隨身換不出五行、則無失錯矣因其粘連黏隨之理舍

己從人身隨步自換只要無五行之舛錯、身形腳勢出於

自然、又何慮此須之病也。

口授穴之存亡論

穴有存亡之穴、要非口授不可、何也、一因其難學、二因其

關乎存亡三因其人縱能傳第一不授不忠不孝之人第二

不傳根底不好之人第三不授心術不正之人第四不傳鹵

莽滅裂之人第五不傳授目中無人之人第六不傳知禮無

恩之人第七不授反復無長之人第八不傳得易失易之

人此須知八不傳匪人更不待言矣如其可以傳再口授之

秘訣傳忠孝知恩者心氣和平者守道不失者真以為

師者始終如一者此五者果其有始有終不變如一方可將

全體大用之功授之於徒也明矣於前於後代，相繼皆

如是之所傳也噫抑亦知武事中烏有匪人哉、

張三丰承留

天地即乾坤、伏羲為人祖畫卦道有名、堯舜十六母微危

允厥中、精一及孔孟神化性命功、七二乃文武授之至予來、

字著宣平許延年藥在身、元善從復始、虛靈能德明理、

令氣形具萬載咏長春心兮誠真跡、三教無兩家統言、

皆太極浩然塞而冲、方正千年立繼往聖永綿、開來學

常續水火既濟焉、顧至戌畢字、

　　口授張三丰老師之言

予知三教歸一之理皆性命學也皆以心為身之主也保

全心身、永有精氣神也有精氣神繞能文思安、武備

動〻安〻動〻乃文乃武、大而化之者、聖神也先覺者得

其寰中超乎象外矣、後學者以效先覺之所知能、其知
能雖人固有之知能、然非效之不可得也、夫人之知能天然、
文武目視耳聽、天然文也、手舞足蹈、天然武也、孰非固有
也、明矣、前輩大成文武聖神、授人以體育修身進之不以
武事修身、傳之至予、得之手舞足蹈之採戰借其身之陰
以補助之陽身之陽男也、身之陰女也、然皆於身中矣男
之身祇一陽男全體皆陰女以一陽採戰全體之陰女、故云
一陽復始、斯身之陰女不獨七二、以一姹女配嬰兒之名變化
千萬姹女採戰之可也亦安有男女後天之身以補之者所
謂自身之天地以扶助之、是為陰陽採戰也如此者是男子

之身皆屬陰而探自身之陰戰己身之女不如兩男之陰陽對

待修身速也予及此傳於武事然不可以末技視依然體育之

學修身之道性命之功聖神之境也今夫兩男之對待探戰

於己身之探戰其理不二己身亦遇對待之數則為探戰也

是為汞鉛也於人對戰坎離之陰陽兌震陽戰陰也為之

四正乾坤之陰陽艮巽陰探陽也為之四隅此八卦也為之

八門身足位列中土進步之陽以戰之退步之陰以探之左顧

之陽以探之右盼之陰以戰之此五行也為之五步共為八門五

步也夫如是予授之爾終身用之不能盡者矣又至予得武繼

武必當以武事傳之而修身也修身入首無論武事文為成

功一也、三教三乘之原、不出一太極、顧後學以易理格致於身

中、留於後世也可。

張三丰以武事得道論

蓋未有天地、先有理、理為氣之陰陽主宰、主宰理以有天地、

道在其中、陰陽氣道之流行、則為對待、對待者陰陽也、數也、

一陰一陽之為道、道無名天地始、道有名萬物母、未有天地

之前無極也、無名也、既有天地之後有極也、有名也、然前天

地者曰理、後天地者曰母、是乃理化先天陰陽氣數母生後

地者曰理、後天地者日母、是乃理化先天陰陽氣數母生後

天胎卵濕化位天地育萬育、道中和、然也故乾坤為大父母

先天也、爹娘為小父母、後天也、得陰陽先後天之氣以降生

身則為人之初也。夫人身之來者，得大父母之命性賦理，得

小父母之精血形骸。合先後天之身命，我得而成人也。以配天

地為三才，安可失性之卒哉。然能率性則卒不失既不失本來

面目又安可失身體之去處哉。夫欲尋去處，先知來處，來

有門去有路，良有以也。然有何以之以之固有之知能無論

知愚賢否，固有知能，皆可以之進道。既能修道可知來處之

源，必能去處之委求。源去委既知能，必明身不修。故曰自天

子至於庶人一是皆以修身為本。夫修身以何以之良知良

能，視目聽耳，日聰日明，手舞足蹈乃武乃文致知格物意誠，

心正，心為一身之主正意誠心以足蹈五行平舞八卦手足

為之四象用之殊途良能還原目視三合耳聽六道目耳亦

是四形體之一表良知歸本耳目手足分而為二此為兩儀

合之為一共為太極此由外歛入之於內亦自內發出之於外

也能如是表裏精粗無不到豁然貫通希賢希聖之功自

臻於日膚日智乃聖乃神所謂盡性立命窮神達化在故

矣然天道人道一誠而已矣

目錄

《太極拳：一門性命踐行的哲學》——太極拳老拳譜三十二目解密（一）

43

《太極拳：一門性命踐行的哲學》——太極拳老拳譜三十二目解密（一）

45

一、太極拳理論的三個階段

自從1854年，武澄清在舞陽鹽店發現《王宗岳太極拳論》以來，太極拳理論大體經歷了以下幾個階段：

第一階段，爲太極拳理論的初創期。這一時期的文論內容，主要是圍繞著舞陽某鹽店獲得的《王宗岳太極拳論》的相關文字，會參了武禹襄等諸家講論，以兩條脈絡流傳於世。其一，武禹襄將所得王宗岳拳論，加以釋解後，贈貽楊家。楊家幾代拳學者在此基礎上加以竄益。最早公諸於世的是共和元年（1912年）關百益刊行於京師公立第一中學《太極拳經》本。之後多附錄於楊、吳兩家公開出版的諸家太極拳論著中。其二，李亦畬得諸武禹襄贈貽的拳譜後，附以小序及五字訣等拳學心得，手抄三本，其一贈予其弟李啓軒，其二贈予弟子郝和，其三自存，俗稱「老三本」。最早公諸於世的是李啓軒藏本，1929年李福蔭在河北省立永年十三中學教書時，重編次序，夾雜他家講論後，油印《廉讓堂太極拳譜》分贈好友。

第二階段，爲太極拳理論的繁榮時期。這一時期是以《太極功源流支派論》爲代表，俗稱「宋氏家傳本」。此階段拳譜，將李亦畬「老三本」中「不知始自何人」的太極拳，一下子與

許宣平、李道子、韓拱月、程靈洗、張三丰、僧仲殊等衆多佛道仙尊發生了關聯。這一時期的拳譜，於拳史源流而論，紛繁蕪雜，或荒誕不經，但卻別具魅力，就像是黃山的雲海，變化萬千，神秘莫測。將以《太極功源流支派論》爲代表的這一階段拳論，稱作是第二階段，是就其理論的純熟程度而論。倘若就文本的成稿時間而言，《太極功源流支派論》的成稿時間，應該在《張三丰承留》之後，且深受其影響。

第三階段是太極拳理論的巔峰階段。這一時期是以楊家傳抄的太極拳老拳譜「三十二目」爲代表，此譜部分內容陸續見諸楊澄甫、董英傑、陳炎林、田兆麟、顧留馨、沈壽等相關太極拳圖集中。而以影印本形式，全本面世的，有吳公藻藏《太極法說》（簡稱「吳本」）及楊振基藏「楊澄甫家傳的古典手抄太極拳老拳譜」（簡稱「藏本」），以及《牛春明珍藏手抄老譜》和《崔毅士手跡秘譜》。「三十二目」老拳譜，具備自身獨特的拳學理念，且具有系統的理論層次，文論內在邏輯嚴密，將太極拳從原本呈一拳一腳之能的拳勇之技，升華爲「自天子至於庶人，一是皆以修身爲本」，「盡性立命，窮神達化」的性命之學。

二、趨而過庭，退而學詩

孔老夫子有位學生叫陳子禽，有一次，他問老夫子的兒子伯魚：「老夫子對您有什麼特殊

的教誨嗎?」伯魚說:「沒有啊。只是有一次,我看到他獨自佇立在庭院中,我趨而過庭,

他把我叫住了,問我:『你學《詩》嗎?』我說還沒。他就說:『不學詩,無以言!』於是,

我就退而學詩了。另外還有一次,他也是獨自佇立在庭院中,我趨而過庭,他又把我叫住了,

問我:『你學《禮》嗎?』我說還沒。他就說:『不學禮,無以立!』於是,我就退而學禮

了。」

總是不厭其煩的對我說:「要多讀經典老拳論!」

陳子禽聽了很感慨,說:「我問一而得三。聞詩,聞禮,又聞君子之遠其子也。」

二水從家師慰蒼先生學拳,拳友也曾問我,先生是否有其他一些秘訣教過我。誠然,先生

「趨而過庭」的意思是小步緊走,輕聲輕氣的走過,免得打擾老夫子。「退而學詩」的

退,是有遜讓、避退後,返身而回的意思。一趨一退之間,足見老師的手足提引和神授氣予,

也足見學生的摹形追韻和心領神會。由此,「趨庭」也作爲接受庭訓、家教的代名詞。

作爲非物質文化遺產的太極拳,僅僅是跟著老師亦步亦趨,還遠遠不夠的。就像一檔電視

節目叫「拷貝不走樣」,前一人面對面的比劃動作,後一人再將這一動作比劃給下一人,二傳

三傳之後,動作就面目全非了。倘若,我們在身手相傳的過程中,清清楚楚知道模仿的動作叫

「吃飯」或「睡覺」,那麼即便每一傳承人身體條件不同,他們所演示的「吃飯」或「睡覺」

動作未必一模一樣，而之後的傳承人，一定能知其然，知其所以然。學練太極拳的過程中，之於老師口授心傳的同時，倘若有經典老拳譜的指引，每一個體的傳承者，一定會形成他自己清晰明確的表述方式。這是文化傳承中非常有意思的一種現象，也是「退而學詩」，重讀經典拳論的意義之所在。

三、三位性情迥異的智慧老人

研讀太極拳經典老拳譜，必須嚴格遵循朱熹「讀書，須將心貼在書冊上，逐句逐字，各有著落」之訓，齋心沐浴，收拾情緒，天天與書爲伴，枕書而眠，心境專靜純一，然後將自己一顆向學之心，貼在老拳譜的每一字、每一詞，每一句中，跟先賢先聖作心與心的交流。

三階段的老拳譜，個性獨特，風格迥異，研讀老拳譜，就像是面對三位性情迥異的智慧老人。

第一階段的拳譜，《王宗岳太極拳論》，像是一位鄉紳學究，他溫恭直諒，信守「知之爲知之，不知爲不知」的聖訓，不言怪力亂神，其言談舉止，一一皆合乎規矩方圓。

第二階段的老拳譜，《太極功源流支派論》，則像是率直任誕，清俊通脫，出入於儒道之間的智者，言辭雖多怪誕不經，卻又不時閃爍其天縱睿哲。

第三階段的拳譜，楊家傳抄太極老拳譜，俗稱「三十二目」，則是一位鴻儒博生，學貫中

西，融匯古今，旁通三教，且獨具高屋建瓴的大構架，大思路。

研讀經典老拳論，就像是聆聽三位智者，他們在掏心掏肺的述說太極之奧妙。每次閱讀，

都彷彿是徹頭徹尾的接受一次傳統文化的洗禮，簡直就是醍醐灌頂。

四、「三十二目」之吳本

1985年10月上海書店第一版吳公藻編之《太極拳講義》出版說明：「究其拳理，

一九三五年吳公藻曾有《太極拳講義》一書出版，文字簡要而於太極拳要義闡發詳盡，久已退

遍武林。近年又於香港再版名《吳家太極拳》，後增附楊班侯傳吳全佑之手抄秘本並鑑泉、公

儀父子拳照。今蒐得舊本並以手抄秘本，吳氏父子拳照合併影印」云。香港再版的《吳家太極

拳》，或是1985年10月上海書店《太極拳講義》一書的重要意義，在於第一次以全本影印形

式展示了「三十二目」。

此影印本，封面，吳鑑泉題簽「太極法說」，並鈐「吳愛仁堂」、「吳鑑泉章」兩印，吳

公藻題簽「吳氏家傳太極拳體用全書 黎鐸珍藏 1948」，鈐「吳公藻」、「黎鐸之印」、「黎

鐸」三印。扉頁吳公藻題：「此書，乃先祖吳全佑府君拜門後，由班侯老師所授。是於端芳親

王府內抄本。在我家已一百多年。公藻在童年時，即保存到如今。吳公藻識」計54字。並欽「吳公藻」印。

目錄頁，目錄下依次欽「吳鑑泉章」、「吳公藻」、「黎鐸之印」、「吳愛仁堂」五印。

目錄從《八門五步》至《太極補助氣力解》共計三十二目，目錄後有「共三十二目」字樣。而正文中，另有《太極空結挫揉論》、《懂勁先後論》、《尺寸分毫在懂勁後論》、《太極指掌捶手解》、《口授穴之存亡論》、《張三丰承留》、《口授張三丰老師之言》、《張三丰以武事得道論》等八篇，合計爲四十目。目錄裏的《太極節拿抓閉尺寸分毫解》，在正文中作《太極節拿抓閉尺寸分毫辨》，目錄裏的《太極補助氣力解》，在正文中作《太極補瀉氣力解》。

從證據認定角度來分析，「此書，乃先祖吳全佑府君拜門後，由班侯老師所授」，可以看作是一份「除權」文證。意思是，由此可以確定，此拳譜不是「吳氏家傳」，而是得自楊家。

得自楊家的緣由，也可以與「吳全佑府君拜門班侯老師」這一節史實相印證。吳家拳源出楊家拳，也無異議。「吳全佑」的稱呼，不是外姓人的誤稱，乃吳家後人，在辛亥革命後由原旗姓改漢姓時，乾脆將辛亥革命前，已經過世了的先人，也改了漢姓。

據楊班侯「皇清誥授武德騎尉賞戴藍翎班侯公行二之神主」牌位載：楊班侯「道光十七年三月初五寅時生」，「光緒十八年六月二十九日未時卒」。光緒十八年即1892年。吳公藻出生於1899年，其時，「班侯老師」已於1892年過世，「吳全佑府君」則於1902年過世。一般而言，童年的記憶始於六七歲。由此可知，此書由「班侯老師」授「吳全佑府君」一節，不屬於吳公藻親見親聞，只能作為間接證據，尚需其他旁證的印證。

也正是因為此節文辭，非吳公藻親見親聞，所以難免會出現「於端芳親王府內抄本」等，與史實不相吻合的現象。「吳本」的紙張破損氧化嚴重，且多處被書蟲侵蝕，此可證「公藻在童年時，即保存到如今」的真實性。因而，在沒有其他旁證證實「在我家已一百多年」以前，可以先確認，在吳公藻童年記憶所及之時，吳家已經擁有《太極法說》這冊「三十二目」老拳譜了。

2016年，二水應北京科技出版社之邀，校注《太極法說》，即以「吳本」為母本，參校他本而成。書中對「三十二目」的理論體系多有梳理，且對蘊含於老拳譜中的專業術語，諸如「知覺運動」、「流行」、「對待」、「精氣神」、「身形腰頂」、「陰陽顛倒」、「採戰」等等多有釋義。

五、「三十二目」之藏本

1993年3月初版的，由楊振基演述，由嚴翰秀先生整理的《楊澄甫式太極拳》一書，第七章「楊澄甫家傳的古典手抄太極拳老拳譜影印」，楊振基先生於1992年6月20日書寫《影印件說明》，云：「手抄本太極拳老拳譜32目長期在我母親處保存，1961年末我要去華北局教拳，母親將此手抄本交與我，由於此本作為自己的內修本也就沒有外傳，今趁出書之機把它公佈，讓廣大愛好太極拳者藉此有新的思索和提高太極拳理論水準，這是我所盼。」

此本目錄下也稱「共三十二目」，因而楊振基稱之為「太極拳老拳譜32目」，實則也與吳本一樣，正文另有《太極空結挫揉論》、《懂勁先後論》、《尺寸分毫在懂勁後論》、《太極指掌捶手解》、《口授穴之存亡論》、《張三丰承留》、《口授張三丰老師之言》、《張三丰以武事得道論》八篇，合計為四十目。吳本有眉批、眉圈，不作句讀，此本有句讀，但句讀不通暢處甚多。

對照兩本，發現有驚人相似處，傳抄過程，往往連錯別字也錯得一樣，重疊字、異體字的寫法也有不少相同處。而且同係「帳房體」，吳本字體比較統一，字雖不具有書法價值，而通篇佈局抄寫，亦一氣呵成。而此本有明顯的照本臨摹現象，臨摹的字體卻也與吳本字體相近。

然而，仔細辨別，則吳本錯誤處，此本或有不出錯，此本錯誤處，吳似出自同一母本的傳抄。

本或有不出錯。其中《尺寸分毫在懂勁後論》、《太極指掌捶手解》、《口授穴之存亡論》（三

篇，字體卻是率性而爲，沒有臨摹痕跡。由此可推斷，兩本不屬同一母本、同一人所臨寫。

而此本的母本，則可能與吳本係出同一母本，或由同一人傳抄。

楊振基的母親侯夫人嫁與楊澄甫老師後，改名楊助清，此本「長期在我母親處保存」的做

法，可見在她眼裏，此本拳譜是秘不外傳的。「藏本」紙張防氧化防書蟲侵蝕的工作相當細

膩，保存相當完好，且少有「內修」翻閱的痕跡，此係楊助清秘藏箱底之功。呼作「藏本」，

以別楊家其他本拳譜。

六、「三十二目」之澄本

最早將「三十二目」相關內容公諸於世的是1931年楊澄甫先生刊行的《太極拳使用法》

一書。慰蒼先生在《爲〈太極拳體用全書〉正名》一文中談到：

「一天，楊澄甫老師拿了《太極拳使用法》裏的拳架、推手、大擺使用法、對桿等照片和

部分初稿，以及家傳《老譜》（即三十二目，實爲四十目）等資料……要葉大密老師爲他整理

訂正《使用法》草稿、圖片等，準備出版。由於當時葉大密老師白天忙於醫療業務，晚上又在

社裏（1926年11月葉大密老師於上海成立的武當太極拳社，係有史以來最早的以太極拳命名

的體育團體）教授太極拳，因而耽擱了一段時間沒有動筆……葉老師就推薦當時擔任『愛國女

中』校長的社員（武當太極拳社社員，其時，鄭曼青、黃景華、濮冰如等同爲該社社員）季融

五老先生，和楊澄甫老師同去杭州，一邊聆教，一邊詳加修改，希望這本書能夠流傳於後世，

不得不鄭重其事。可惜楊澄甫老師出版之心甚急，未蒙採納，匆匆將照片、原稿等資料，交董

英傑老師整理一通後，送交文光印務館排版出版，由神州國光社發行出售。由於書中文辭語

句，文言、俚語、俗語混雜，很不協調，圖解說明錯誤又多，因此，出書不久，楊澄甫

老師即命出版館將原版毀去，發行社將存書收回。」

董英傑在該書序中云「余幼讀書」等，並附「勸諸同志莫懈心，日月穿梭貴如金」一詩。

唐豪在1936年出版的《王宗岳太極拳譜·陰符槍譜》一書中即有如此記載：「楊澄甫《太極

拳使用法》出版後交神州國光社發行。因爲內容太質而不文，例如書中（147頁）『有說一力

強十會』下注（有禮）二字，（148頁）『我說一巧破千斤』下注（不錯）二字，這些都是江

湖套語，號稱能文章的楊氏弟子，看見了覺得面子上有些那個，反對將該書出售，所以不久即

行收回，現已不易購得」云。

《使用法》事件之後，楊澄甫老師內心似有錯怪葉大密老師之意，1932年2月10日葉大

密老師向楊澄甫老師拜年時，楊澄甫老師贈予葉大密老師一張署有上下款的楊澄甫老師本人照

片。

另外還將留在葉大密老師處的那本楊家太極拳老拳譜「三十二目」，也就送給了葉大密老師。

此本老譜，部分內容，業已收入進《太極拳使用法》一書，實為最早公諸於世的「三十二目」部分內容了。為紀念楊澄甫老師的無私，將此本簡稱為「澄本」。

可惜的是，原抄本「澄本」原先一直存放在葉大密老師處，後因楊澄甫老師的一些拜門弟子，對此心存覬覦，葉大密老師特將此原抄本存放在同為楊澄甫老師拜門弟子的濮冰如老師處。濮冰如老師素無防人之心，上世紀40年代後期，「澄本」被黃景華先生借去，至今下落不明。而今，我們只能依靠《太極拳使用法》和董英傑先生《太極拳釋義》本（下稱「董本」）來窺探「澄本」的原貌了，這不能不說是太極拳界的一大損失！

《太極拳使用法》收錄「三十二目」內容計十六篇。《大小太極解》一篇，編排在《四隅推手法》後，《王宗岳原序》前。《八門五步》、《八門五步用功法》兩篇編有序號，《粘黏連隨》、《頂匾丟抗》、《對待無病》、《對待用功法守中土》、《身形腰頂》、《太極圈》、《太極上下名天地》、《八五十三勢長拳解》、《太極陰陽顛倒解》、《太極分文武三成解》、《太極輕重浮沉解》、《太極血氣根本解》、《太極尺寸分毫解》等沒有序號，但分列於其後，集中編在《太極槍得傳歷史序》前。85頁另有《太極指明法》，未被他本「三十二目」所收錄，而文意精要，特補充於此，供參考：

太極指明法：

用勁不對，不用力（勁）不對，綿而有剛對。丟不對，頂不對，不丟不頂對。粘不對，不即不離對。浮不對，重不對，輕靈鬆沉對。膽大不對，膽小不對，膽要壯而心要細對。打人不對，不打人不對，將敵治（得）心服對。

七、「三十二目」之董本

上海書店1987年11月第一版的董英傑先生《太極拳釋義》，原係1948年中華書局香港印刷廠第一版董英傑先生同名書籍翻印。

董英傑先生因執筆整理楊澄甫先生的《太極拳使用法》一書，自然有機會翻閱「澄本」。從其1948年《太極拳釋義》初版時公佈的部分「三十二目」內容來看，董英傑先生在手抄澄本之原本時，作了文字上的疏理和句讀。雖然這些疏理和句讀，有修整錯訛之效，也便於讀者閱讀，但也不乏以訛傳訛、錯上加錯處。而將董本與「澄本」相關文辭對照研究，就復原澄本原本之本來面目而言，其訛傳訛、錯上加錯處，則更能體現其真實性。

董本收錄「三十二目」凡二十五篇。《大小太極解》一篇編排在《學拳須知》內。其餘二十四篇編入《歌訣論解》中。《八門五步》、《八門五步用功法》兩篇中的「步」，在其

目錄中誤寫成「部」。其餘二十二篇名目分別爲《粘黏連隨》、《頂匾丟抗》、《對待無

病》、《對待用功法守中土》、《身形腰頂》、《太極圈》、《太極進退不已功》、《太極

上下名天地》、《太極人盤八字歌》、《太極體用解》、《太極文武解》、《太極懂勁解》、

《八五十三勢長拳解》、《太極陰陽顛倒解》、《人身太極解》、《太極分文武三成解》、

《太極武功事解》、《太極正功解》、《太極輕重浮沉解》、《太極四隅解》、《太極平準腰

頂解》。其中《太極武功事解》在所見其他各本中，具作《太極下乘武事解》，文字也出入較

大，大凡也是這位「能文章的楊氏弟子」疏理之功了。

《大小太極解》，他本均不備，而澄本、董本另眼待之，也值得研究者關注。

八、「三十二目」之田本

1953年7月1日，田兆麟老師在滬學生爲田兆麟老師刊行《太極拳手冊》，何孔嘉先生序

言云：「爲助成田教師的宏願，特將其平日講授之精義以及寶藏之錦抄，彙編成冊，分增諸

同志，以備析疑並希教正之」云。可見，此本《太極拳手冊》屬內部資料，爲非賣品。書末，

家師慰蒼先生用藍墨水筆對此書的來歷等，寫有數行說明：「此本請大密先生向田兆麟先生處

要來，所錄拳譜係楊氏老譜，字句稍有舛誤，已爲校正，復手抄一本，以爲他日與新譜合刊之

用。

五四年一月三十日 仁霖識

《太極拳手冊》無目錄，從正文來看，分以下幾章節：一、序（何孔嘉） 二、太極拳釋義（田兆麟） 三、拳譜 四、太極拳名稱（90式） 五、太極拳之七腳

其中「三、拳譜」中，有「三十二目」內容凡26目，分別爲：《八門五步》、《粘黏連隨》、《頂匾丟抗》、《太極圈》、《對待用功法守中土》、《太極進退不已功》、《太極體用解》、《太極文武解》、《太極懂勁解》、《八五十三勢長拳解》、《太極分文武三成解》、《太極下乘武事解》、《太極正功解》、《太極輕重浮沉解》、《太極四隅解》、《太極平準腰頂解》、《太極尺寸分毫解》、《太極膜脈筋穴解》、《太極字二解》、《太極節拿抓閉尺寸分毫辨》、《太極補助氣力解》、《懂勁先後論》、《尺寸分毫在懂勁後論》、《太極指掌捶手解》、《口授張三丰老師之言》、《張三丰以武事得道論》。另外還附有《太極拳真義》、《八字歌》、《心會論》、《周身大用論》、《十六關要論》、《功用解》、《用功五》等數篇其他拳論。可見，田兆麟老師在滬學生在彙編此拳譜時，不只採用一本拳譜，也不是將田老師所珍藏的「三十二目」所有內容都刊用的。因而，此本也只是田老師所藏之「三十二目」的部分內容。

此本拳譜之原抄本，據田兆麟老師言，係1917年田兆麟老師奉楊健侯老師遺託，來杭州

授拳，楊健侯老師在臨終前交由田兆麟老師的。慰蒼先生點校此拳譜後，發現此譜在刊行過程中，字句雖稍有舛誤，但義理精微，較他本老譜，猶有深意，遂欲與葉大密老師同赴田兆麟老師家，以期一窺原抄本。由於種種原因，未能成行。後來田兆麟老師因病去世，田老師幾位學生或分得司的克、或分得銅蓬帽，似有爭繼衣鉢意味。葉大密老師與慰蒼先生爲避嫌疑，遂將此事耽擱下來。之後，葉大密老師曾向田家公子問及此拳譜的下落，無果。

「田本」文辭與他本出入較大，然義理精到，二水曾逐一敲錄成文字稿，編入《太極拳傳心錄二種》之《雪泮太極傳心錄》中。2016年二水應北京科技出版社之邀，校注《太極法說》，也將「田本」全文附錄於後。現摘錄數則，供參閱：

太極平正（準）腰頂解

頂如準，故至（日）頂頭懸也。二手，即平左右之盤也。腰即平之根株也。若平準稍有分毫之輕重浮沈，則偏顯然矣。故習太極拳者，須立身中正，有如平準。使頂懸腰鬆，尾間中正，上下如一線貫穿。轉變全憑二平，分毫尺寸，須自己細辨。默識揣摩，容（融）會於心，迫至精熟，自能隨感斯應，無往不宜也。車輪二，命門一，纛搖又轉，心令氣旗，使自然，隨我便。滿身輕利者，金剛羅漢煉。對待有往來，是早或是晚。合則發放去，有如凌霄箭。滋養有多少，一氣哈而遠。口授須秘傳，開門見中天。

太極字二解

挫（柔）揉捶打，〔於己於人〕，按摩推拿，〔於己於人〕，開合升降，〔於己於人〕，此十二字

（習）皆用手也。

屈伸動靜，〔於己於人〕，起落急緩，〔於己於人〕，閃（閃還）撩了，〔於己於人〕，此十二字

於己氣也，於人手也。

轉換進退，〔於己身也，於人步也〕，顧盼前後，〔（於）己目也，（於）人手也〕，即瞻前

眇後、左顧右盼，此八字，關乎神者也。

斷接俯仰，此四字關乎意勁也。（斷）接關乎神氣，俯仰關（乎）手足也。

勁斷意不斷，意斷神可接。勁意神俱斷，則俯仰矣。因手足無著也，俯為一叩，仰為一

反，不使叩反，非斷而（復）接不可。對待之時，俯仰最當留意，時時在心，手足不使斷接之

能，非見隱顯微不可。隱微如斷而未斷，見隱如接而未接。接接斷斷，斷斷接接，其心意身體

神氣，極於隱顯，又何患不粘黏連隨哉。

他本「車輪兩命門」與《太極字字解》中的「兩命門」與「字字」均無解，而「田本」

一一皆入實處，且面目可人。

九、「三十二目」之炎本

此書原先係由田兆麟老師口述，由田老師學生陳炎林等人拍攝拳功照片。成稿於1943年。是田老師與他弟子的共同創作的結晶。而將刊行時，陳炎林以照片排版多有不便爲由，將石煥堂等人的照片改換成據照片摹繪的圖片。由此，偷天之功，作者只署「陳公」或「陳炎林」。此事，曾引起了田老師眾多學生的憤慨，紛紛要求向陳炎林討一個說法，皆被田老師勸阻下來。可見，一本，能出賣一個人的良知。同時，一本書也能成就田老師的偉大人格。值得一提的是，該書自1988年始，幾經上海書店影印發行，2003年更有化名「青山、石恒」者，將此書改頭換面，取名《楊式太極拳發勁 運氣 練勢》，在北京體育大學出版。一爲巧奪，一爲明搶，可謂小偷遇見強盜。

署名「陳炎林」著的《太極拳刀劍桿散手合編》一書，1949年1月由國光書局初版發行。此書附錄太極拳論若干，均非「三十二目」範疇。然正文卷一至卷四文字裏所引用的與「三十二目」相關內容，卻能與「田本」相映照。爲此將該書散落在行文之中的與「三十二目」相關內容，稱之爲「炎本」。

炎本所涉「三十二目」內容有兩種形式：其一爲原文引述。如卷一「太極拳之腰腿」一節中有：「太極拳老譜中云：『車輪輪。命門一。纛搖有轉。心令氣旗。使自然隨我便。滿身輕

《太極拳：一門性命踐行的哲學》——太極拳老拳譜三十二目解密（一）

利者。金剛羅漢煉。」可見命門之重要也。」另一種情形是，不指明出處，而是將一則或數則

「三十二目」的文字，作少許改動，變成了作者自己的理論。譬如卷一「十三勢解」，便是總

和老拳譜《八門五步》與《八五十三勢長拳解》兩則而成。

十、「三十二目」之沈本

「沈本」，據稱係沈家楨從楊澄甫老師學拳時，從楊澄甫老師所藏拳譜抄得。全本有四十三目。其中包括王宗岳太極拳論一篇、十三勢行功心解一篇。原書名爲《王宗岳太極拳譜》。

1963年顧留馨先生編著《太極拳研究》一書時，選錄其中的十四篇，將其輯入該書附錄五《楊澄甫太極拳老拳譜》中。沈家楨先生已於1972年謝世，「沈本」下落不明。

四十三目，剔除王宗岳太極拳論、十三勢行功心解這兩篇，還有四十一目，與「吳本」、「藏本」之目錄爲三十二目，實爲四十目之抄本，相差一目。不知此目，是否即爲「澄本」、「董本」中另眼相待的《大小太極解》，或「澄本」所特有的《太極指明法》？

顧留馨選錄的其中十四篇，分別爲：《太極平準腰頂解》、《太極正功解》、《太極輕重浮沉解》、《太極力氣解》、《太極文武解》、《粘黏連隨解》、《頂匾丟抗解》、《對待無

《太極拳：一門性命踐行的哲學》——太極拳老拳譜三十二目解密（一）

病》、《對待用功法守中土歌》、《太極圈歌》、《太極四隅解》、《太極武事解》、《太極懂勁先後論》、《太極尺寸分毫解》。

沈家楨先生在傳抄過程中，不僅將相關標題名稱作些調整，在正文中，也留下不少梳理的痕跡。這些梳理之作，不但為我們了解「三十二目」之原貌帶來了困難，而且以錯改錯，以誤改正等現象，也時有發生，譬如將「凶門」擅自改作「胸門」等。沈壽先生認為，「沈本」抄自「澄本」，如不增刪，理應與「澄本」相一致。今細審「沈本」各篇，其中不乏通篇增刪潤改者，「雖不悖於原著之精神」，卻有違於保存古籍之本來面目。

但無論如何，從民國三十五年刊行於重慶的《太極拳精義》之《太極拳技擊九項原則》來分析，「指掌捶手太極武裝之本」「水磨比肩太極進圈之本」「採挒肘靠由擊轉粘之本」「粘黏連隨緩急相應之本」「空結挫揉調整粘走之本」等等，都是精研「三十二目」的心得體悟。

由此可見，沈家楨先生堪稱是精研「三十二目」老拳論的第一人。

十一、「三十二目」之萬本

沈壽先生1991年10月1日人民體育出版社初版的《太極拳譜》之「參考文獻書目索引」稱，「萬本」，工楷手寫本。內容依次為《楊氏太極拳老譜》、《王宗岳著太極拳譜》和宋書

銘傳抄《太極拳譜》，實是三者的合訂本。全書共七十餘篇，總書名題爲《太極拳功解》。因其所用十行紙，在旁框外的左下角印有「萬縣興隆街裕興昌印」九個字，故簡稱「萬本」。

沈壽先生對「三十二目」的幾個本子相互點校，爲後人研讀「三十二目」做了初步的鋪墊。可惜他沒有對「萬本」的來歷、下落作進一步研討，也沒有提供照排影印本，以稽參閱。因而對認識此譜的價值，顯得隔靴搔癢。沈壽先生的《太極拳譜》點校本，以此來歷不清、下落不明的「萬本」爲母本，點校的缺陷自然也在所难免了。如他將「囟門」誤作了「匈門」，還加注曰：匈，胸之本字。

另外，無論是沈家楨還是沈壽，兩位沈先生，雖然開啟了研讀「三十二目」之門，卻都不約而同的丟棄了《張三丰承留》、《口授張三丰老師之言》、《張三丰以武事得道論》三篇，似有「撿了芝麻丟了西瓜」之嫌。

十二、「三十二目」之梅本

2010年11月，當代中國出版社出版發行梅墨生先生編《李經梧太極內功及所藏秘譜》一書，書末附錄《太極拳秘宗》，梅墨生先生稱，其本係2003年的毛筆小楷抄本（下文簡稱「梅本」），源自1989年鋼筆抄錄自其師李經梧藏《太極拳秘宗》。而李經梧藏《太極拳秘

宗》稱係手抄線裝舊本，由趙鐵庵於1945年秋贈貽李經梧。其本尾頁原跋云：「民國癸酉重陽前七日，鐵庵兄授以拳術並屬抄此譜，遂不敢計字之工拙，敬錄以呈，後學弟金宇宗繕本」。梅墨生先生稱，李經梧藏《太極拳秘宗》今已下落不明。梅墨生先生2003年抄本，內容分作三部分，其一在「太極拳總綱目」下，係《宋氏家傳太極功源流支派論》至「四性歸原歌」等十四則文辭。其二在「目錄」之下，係三十二目拳譜。金字宗跋文後，另錄吳式太極拳十三刀譜、太極劍譜，後有梅墨生先生跋文曰：「此抄本乃師命抄錄於八十年代中後期，今又以毛筆重抄之，光陰忽忽已逝十數載，師已仙逝逾六載，且此際疫癘之氣遍行，陸續抄於京秦兩地也。癸未春暮 覺公並記之」。其中「三十二目」，目錄列三十二目，目錄後無「共三十二目」字樣。而正文中，另有《太極空結挫揉論》、《懂勁先後論》、《尺寸分毫在懂勁後論》、《太極指掌捶手解》、《口授穴之存亡論》、《張三丰承留》、《口授張三丰老師之言》、《張三丰以武事得道論》等八篇，合計爲四十目。目錄裏的《太極補助氣力解》，在正文中作《太極補瀉氣力解》。目錄中《太極用功守中土》，正文爲《太極用功法守中土》。目錄中的《太極人盤八字功 八字歌》，正文作《太極人盤八字歌》。梅本，字跡清麗，風骨聳秀，神宇清邁。

十三、「三十二目」之牛本

2015年5月，當代中國出版社出版發行牛春明、孟憲民、陳海鷹編著的《牛春明太極及珍藏手抄老譜》一書，書末附錄的《牛春明珍藏手抄老譜》，首頁有「金華貿易分處陳卓生」字樣，後五頁列有自李道子、胡鏡子、宋仲殊、甘鳳池、張三丰、陳州同、張松溪、王征南、黃百家、陳長興、楊班侯等等傳承譜系名錄，還列有牛靜軒（牛春明）名下的傳人名單：王旭初（北平）、王德（蘭溪）、謝之禮（北平）、吳蘭清（蘭溪）、謝福鈿（紹興）、孫錦雲（紹興）、孔宣（永康）、子：牛筱明、俞文浮（縉雲已故）、之後抄錄「上海新聞路」、「杭州下珠寶巷私立浙西鹽務完全小學」等地址。由此分析，此抄本的時間，應該在抗戰時期1937-1945年間。此抄本有三部分組成，第一部分爲「三十二目」加八篇，第二部分以「以下爲關於太極之雜集」爲名，收錄《山右王宗岳先生太極論 一名長拳 十三勢》文字顛倒錯亂，內容大凡是以武禹襄贈予楊家的《王宗岳太極拳論》爲母本而轉抄的。第三部分以「接述 太極拳總綱目」爲名，抄錄了《宋氏家傳源流支派論》全本。另外還附錄《太極劍式》、《刀式》、《長拳》、《劍式》、《拳式》。其中「三十二目」，無目錄。正文《三十二太極補瀉氣力解》之後，有「以上三十二目完」字樣，之後另有《三十三太極空結搓揉論》、《三十四懂勁先後論》、《三十五尺寸分毫在懂勁後論》、《三十六太極指掌捶手解》、《三十七口授

穴之存亡論》、《三十八張三丰承留》、《三十九口授張三丰老師之言》、《四十張三丰以武事得道論》等八篇。「吳本」與「藏本」之間在傳抄過程中，有多處不同，「牛本」在這些不同之處，更爲接近於「藏本」。但「藏本」中的一些傳抄錯訛，爲「牛本」所無。由此可見，「牛本」雖然與「藏本」有淵源，但未必出自一個母本。

十四、「三十二目」之崔本

2017年11月華文出版社出版發行由崔仲三編著的《崔毅士太極經典傳真》一書，收錄「崔毅士手跡秘訣」，封面簽寫「崔毅士」三個大字。每一目錄前有序列數碼。第（三十二）《太極補瀉氣力解》後，有「以上共三十二目」字樣。之後目錄裏依然排序，從（三十三）《三十三太極空結搓揉論》，依次爲《懂勁先後論》、《尺寸分毫在懂勁後論》、《太極指掌捶手解》、《口授穴之存亡論》、《張三丰承留》、《口授張三丰老師之言》，到第（四十）《張三丰以武事得道論》等八篇。之後在「以下爲關於太極之雜集」下，列有（四十一）《十三勢行工心解》、（四十二）《十三勢歌》、（四十三）《打手歌》四篇。正文第（三十二）《太極補瀉氣力解》後，與「牛本」相同，有「以上共三十二目完」字樣，正文裏也一樣加（三十四）到（四十）八篇。之後，也與「牛

本」相同，在「以下爲關於太極之雜集」字樣後，爲《山右王宗岳先生太極論》等四篇。只是「牛本」在《山右王宗岳先生太極論》篇傳抄時有顛倒錯訛處，而「崔本」傳承認真，且有幾處校正。「牛本」多出「太極長拳獨一家」詩，爲「崔本」所無。

雀躍」詩，爲「牛本」所無。之後，「崔本」與「牛本」一樣，在「接述」之後，全本抄錄「太極拳總綱目」。且列有26目。而「牛本」有目錄之名，沒有目錄序列數碼。「牛本」與「崔本」堪稱姐妹本。「崔本」另抄錄有楊澄甫口授，陳微明筆述的《太極拳十要》，由此可證此抄本時間，應該在1925年之後。

十五、「移花接木」說體育

現代漢語中有一種非常有趣的現象，那就是「借形」。大凡借形有兩種情況，其一，古漢語本來有該詞，日本人借去後誤解了或者賦予了新的含義，我們的留學生又從日文中借了回來。譬如「同志、勞動、封建、反對、博士、學士」等等。其二，日語借用漢語材料構成新詞，我們的留學生們認爲比較能夠反映新生事物，因而也直接借用了。譬如「哲學、共產、政黨、支部、反應」等等。倘若將前一種方法稱作「借屍還魂」，那麼後一種便有些「移花接木」的意味了。

東漢王符《潛伏論》有：「天命罔極，或皇馮依，或繼體育」句，說的是古代做皇帝的兩條途徑：或者是憑藉天命打拼天下，開創基業，取得皇位，或者是繼承帝王血統，正脈傳承，學到守成帝位的能力。「繼體育」中，「繼體」是個專屬詞語。《潛夫論》另有：「革命受祚……繼體以下，則無尊矣。」「繼體」，簡單的可以理解為「革命接班人」。育，指培養。所以「繼體育」，是指「繼體」的培育，指的是革命接班人的培養。所以，此節裏的「體育」並非詞語。曾鞏《元豐類稿》中「宜體育材之意，勉思蓄德之勤」句，語法結構應該是「體……之意」。體，體察、體恤的意思，育材，培育人才。與作為詞語的「體育」毫無關聯。

《雲笈七籤》裏《大清金液神丹經序》中：「面生玉光，體育奇毛」，說的是臉面上生發出玉一樣的光澤，身體上育生出神奇的毛髮。「體育奇毛」用西方語法來解釋，是典型的主謂賓結構，體是主語，育是謂語，毛是賓語。所以這裏的「體育」兩字，也與作為詞語的「體育」無關。

作為詞語的「體育」，古漢語中原本沒有，是日本人在翻譯盧梭《愛彌爾》時，採用「移花接木」法，借用漢語材料構造的一個新詞匯。這一詞匯在日本的出現時間為1868年，也即日文版盧梭《愛彌爾》出版的時間。

十六、「體育」的演變

晚清的中國，傳媒不是十分的發達。一個新詞彙的推行，大凡只能依靠有限的幾份報紙和文人的書籍。即便如今資訊爆炸的時代，一個新概念的流行，也得經過許些年。而且，概念流行之前，還必須在一定的語意環境中生存一個過程。比如「美眉」的概念，在網上盛行了許多年，真正在老百姓的生活中，還是沒有普及。「體育」一詞的推行，也一樣需要時間和傳媒的努力。

目前能夠找到公開推行「體育」這一詞彙的文字資料，是光緒二十三年（1897年）南洋公學外院師範生陳懋治、杜嗣程、沈叔逵等編的《蒙學課本》。該書是我國自編的最早的泰西教科書。其編輯大意說：「泰西教育之學，其旨萬端，而以德育、智育、體育爲三大綱。德育者，修身之事也；智育者，致知格物之事也；體育者，衛生之事也。蒙養之道，於斯爲備。是編故事六十課，屬德育者三十，屬智育者十五，屬體育者十五⋯⋯」可見，「德育、智育、體育爲三大綱」是「泰西教育之學」的概念。這裏的「體育」已經接近而今教學意義上的「體育」了。之後，這一教學意義上的「體育」概念，便通過《蒙學課本》開始逐漸使用。然而，接下來多年的軍閥混戰，新的「泰西」式的教育體系，一直沒有形成。「體育」一詞，實際上沒有深入人心。不要說老百姓不懂「體育」一詞的概念，就是教育界人士也未必理解「體育」

的重要性。

1912年黃炎培在《教育雜志》發表題爲《學校教育採用實用主義之商榷》的文章：「析言之，即所謂德育者宜歸於實踐，所謂體育者求便於運用，而所謂智育其初步一遵小學校令之規定，授以生活所必需之普通知識技能。」旨在向教育界人士闡述「德育、智育、體育」的分野，大意也沒有脫離「體」「用」二字。

1916，教育家梁鴻卓認爲，應在塾舍附近選擇廢園荒祠，或鄰舍平坦空曠之地，作爲遊戲運動的場所。他認爲，作爲私塾辦理者，不知體育者是不配爲塾師的。作爲現代培養人才的機構，不提供學生體育運動場所，也是不配稱學校之名的。由此積極推行「體育」。

1917年4月1日，作爲一名「新青年」，毛澤東以「二十八畫生」筆名，發表了《體育之研究》，從「釋體育」、「體育在吾人之位置」、「前此體育之弊及吾人自處之道」、「體育之效」、「不好運動之原因」、「運動之方法貴少」、「運動應注意之項」、「運動一得之商榷」等幾個方面，全面闡述了「體育」的重要性。行文之中，雖力圖推行「體育」這一洋概念，不經意中還是喜歡老祖宗自己的詞彙「運動」。

更有意思的是，孔祥熙於1907年在山西太谷創辦銘賢學校（山西農業大學的前身），力圖推行「英語、體育、辯論」，當地人都說銘賢學校的學生是「三長一短有味道」，帶有諷刺

意味。認爲體育不是正道，哪能叫課，只能算是玩玩。人們在背後責罵孔祥熙：你一介孔聖人的後代，居然搞起了這一套，真是辱沒祖宗，不成體統。至於說銘賢學生有「味道」，其實是學生講衛生。當時，孔祥熙要求銘賢學生養成講衛生愛清潔的好習慣，並鼓勵大家多從教務處領用肥皂。看來，在老百姓的眼光裏，「體育」還是被當成「洋皂」一般，被歧視爲有怪味道的洋玩意兒。

十七、「三十二目」裏的體育之謎

楊家傳抄三十二目老拳譜云：「文者體也，武者用也。文功在武，用於精氣神也，爲之體育；武功得文，體於心身也，爲之武事。夫文武又有火候之謂，在放卷得其時中，體育之本也。文武使於對待之際，在蓄發適當其可，武事之根也。」

從此節行文來看，「體育」一詞與「武事」相對立，是兩個有著完全不同深意的概念。

這一對概念又與中國古典哲學「體」與「用」緊密相連。直接的字面理解是：「文」這一「體」，在「精氣神」上的「用」，謂之「體育」；「武」這一「用」，在「心身」上的「體」，謂之「武事」。

暫且不管拳論刻意將這兩個概念加以區分，企圖說明什麼。但有一點，我們是顯而易見的，那就是，拳譜中的「體育」二字告訴了我們一個信息：「三十二目」

的成稿時間不會早於1868年，即日文版盧梭《愛彌爾》出版的時間。

在1868年-1892年這二十餘年間，「體育」一詞，尚未在國內「推行」，教學意義上的體育概念也沒有被教育界重視前，而三十二目的執筆者，便已經運用中國哲學「體」「用」概念爲「體育」下了定義，並試圖區分「體育」與「武事」。而且從行文來看，作者不但能夠熟練駕馭這一新生詞匯，而且對中國古典哲學也駕輕就熟。而楊家從楊露禪到楊澄甫，祖孫三代尚武寡文，藉憑楊家的功夫，自然能夠博得「楊無敵」的美名，但要爲「體育」下一個定義，則是萬萬不能的。何況當時這一新的詞匯，或許還只是在一定的社交圈內盛行，不置身該語意環境中的人，即便學富五車，才高八斗，也是不可能寫出這篇拳論的。

十八、沈家楨的良苦用心

顧留馨先生選錄的「沈本」，譜中《太極文武解》一文，與他本「三十二目」殊異：

「文者體也，武者用也。文功武用於精氣神，謂之文體；武功得文體於心身，謂之武事。

夫文武尤有火候之謂。

在「卷放」得其時中，文體之本，武事文爲，乃屬柔軟文體也。在「蓄發」適當其可者，武事之根，文事武用，乃屬堅剛武事也。精氣神與筋骨，乃文事武用；若堅剛武事，乃心身內

之骨力也。夫文無武之預備，是有體無用；武無文之伴侶，是有用無體。

獨木難支，孤掌不鳴，不唯文體武事如此，天下事，事事皆如此理也。文者內理也，武者

外數也。有外數無內理，必爲血氣之勇，失去本來面目，欺敵必敗；有內理無外數，徒思安靜

之學，未知用以操戰，差微則亡耳。自用及於人，文武二字之解，豈可忽哉。」

意味深長的是，文中除了改編的內容外，還將所有「體育」置換成了「文體」。可謂用心

良苦！

十九、北京出現「太極拳」的時間

1840年，楊露禪從陳長興學拳畢，在永年設館傳授「綿拳」，武禹襄等開始從學。可

見，此時的楊露禪所傳授的還不叫「太極拳」，理應不可能有系統的「太極拳譜」了。1854

年，武澄清於舞陽鹽舖得《王宗岳太極拳論》，贈予其弟武禹襄，近代之太極拳，始得以太極

拳名。1866年，楊露禪經武汝清舉薦到北京教拳，清朝王公貝勒從學者頗多，後任旗營武術

教師。此時的楊露禪，應該知道了「太極拳」其名，而且也有了《王宗岳太極拳論》在手。所

以，北京出現太極拳的時間，應該知道了1866年。

署名「聖揆」原載1938年2月1日《體育月刊》第5卷第2期的《記北京太極拳之起原》一

文云：「當公曆1866年-1867年，即前清同治五六年間，敦王派侍衛赴直隸省廣平府永年縣，取莊地地租。聞當地太極拳專家楊班侯先生精太極拳，善發人於數丈外，奇而晤之，邀請來京，以資請業」，也能佐證其事。

二十、「三十二目」成稿時間考

據李瑞東後人所存《王蘭亭序》記載，王蘭亭於清同治戊辰（1868）「至東都門拜在楊祿禪先師門下，受教七載」，而從王蘭亭傳承的後世拳學者拳譜中，尚未發現有系統的「三十二目」。此也可證王蘭亭等從楊家學拳時，楊家尚未形成系統的「三十二目」拳譜，這也反過來能說明，在日本出現「體育」一詞的1868年前，「三十二目」尚未成稿。

1872年，楊露禪去世。1892年楊班侯去世。

「三十二目」之吳本《太極法說》，由全佑傳吳鑑泉，再由吳鑑泉傳吳公藻，傳承有序，吳公藻扉頁題簽：「此書，乃先祖吳全佑府君，拜門後，由班侯老師所授。是於端芳親王府內抄本。在我家已一百多年。公藻在童年時，即保存到如今」，由此可見，在楊露禪、楊班侯兩位大師去世前，「三十二目」理應已經成稿。且其成稿時間，可以界定為1868-1892這二十餘年間。

「端芳親王府」，顯然是口耳誤傳所致。「聖揆」所稱的「敦王」是否係惇親王之誤植，也待考。惇親王係道光第五子奕誴，奕誴之次子載漪，過繼給瑞郡王奕志為子，娶慈禧侄女為妻，深得慈禧的佞幸。光緒二十年，慈禧進封其為端郡王，因奏摺中筆誤，誤「瑞」作「端」，於是將錯就錯，改稱「端郡王」，俗稱「端王」。

吳本的「端芳親王府」，坊間都視作楊家授拳清廷王宮貝勒府之佐證。因清廷不存在「端芳親王府」，好事者於是自作聰明，想當然將「端芳親王府」當做是「端王府」。清廷前後雖然有三位「端王」，楊露禪、楊班侯父子，也雖曾在滿清王公貝勒府授拳，但可以肯定的是，邀楊露禪、楊班侯父子授拳的王府，絕對不會是在端王府。原因是，前兩位被乾隆爺進諡為端王時，楊露禪尚未出世。光緒二十年，慈禧進封端郡王期間，已經是西元1894年。是年，楊班侯已過世兩年。由此可見，楊家楊露禪、楊班侯父子，是無緣得見清廷的這三位端王的。

《武魂》2005年第2期刊發據張耀忠整理的馬岳梁一段太極拳源流的講話稿，稱武汝清應「六爺」石貝勒之請，邀楊露禪赴京授拳。「六爺」石貝勒，是否係道光帝第六子「鬼子六」奕欣，也待考。

但無論如何，「三十二目」成稿時間應該在1868到1892這二十餘年間，這一點可以確證下來。

另外，從「三十二目」文辭所透析的理學思想來分析，表面上嚴格遵循程朱「以理爲氣之主宰」的思想，而骨子裏又透出「致良知」、「知行合一」的陸王心學。且以戴東原的「知覺運動」理論，來爲「躬行踐履」，找到切身體悟的理論基礎。這與清季理學大家蒙古正紅旗人倭仁（1804-1871）的理學觀點極其吻合。

倭仁贊同宋儒葉仲圭的觀點，以爲「太極在人心爲喜怒哀樂未發之中」，「未發」性之本體，「已發」是感物而動。他的「存誠以養未發之中，謹幾以驗已發之和，此日用切要工夫」，這一「誠」字，契合於一身之日用切要之中，處處去體悟「未發」、「已發」之「中」之「和」，爲太極拳之後演進爲儒學者修養性情的日用工夫，提供了堅實的理論基石。

另外，宋明理學諸家，都極其忌諱而擯斥佛老二氏之學，朱熹「老佛之徒出，則彌近理，而大亂真矣」成了朱熹心頭之患。陽明心學以「良知」來包裝陸象山的「心」，並藉此來構築他的「心學」大廈。他的「明心反本」，直接讓儒學者走入了佛學的「明心見性」之路上來。明季腐儒崇尚心學，或作「無善無惡」的「良知」說，或作「事事無礙」的「率性」說，或作「無所不爲」、「隨類現身」的「方便」說。王船山、顧炎武等人直接將明亡之責，歸咎爲陽明心學。值得玩味的是朱熹力辟老佛之說，而在戴東原看來，朱熹的觀點，依然是脫離不了老莊佛學的影子。

「三十二目」裏的「三教無兩家」、「予知三教歸一之理，皆性命學也」、「三教三乘之原，不出一太極。願後學，以易理格致於身中，留於後世也可」等等，顯然已經沒有了清初王船山、顧炎武輩的亡國之切膚，也沒有戴東原此般尖利刻薄。這一點，顯然也是在受了倭仁「佛老之學已經先儒辟斥，何必嘵嘵再辯」、「學以當務爲急，那有工夫管此閒事」的思想影響。

對倭仁蕭然起敬的曾國藩，更是從「格物」、「誠意」兩處致功努力，以「身」、「心」處處，一句一行，切己體察，窮究其理。「吾心，物也，究其存心之理，又博究其省察涵養以存心之理，即格物也。吾身，物也，究其敬身之理，又博究其立齊坐屍以敬身之理，即格物也」。倭仁、曾國藩的這些立身切要功夫，對其時或此後京城士大夫階層的影響力，無疑對太極拳從拳腳之能，擢升爲性命之學，起到了至關重要的作用。

二十一、綱舉目張說「三十二目」

「吳本」「藏本」兩本影印本，目錄下皆稱「共三十二目」，正文皆另有《太極空結挫揉論》、《懂勁先後論》、《尺寸分毫在懂勁後論》、《太極指掌捶手解》、《口授穴之存亡論》、《張三丰承留》、《口授張三丰老師之言》、《張三丰以武事得道論》八篇。習慣上，

人們將這八篇與原三十二目相加，合稱爲四十目。其實，這種簡單的數字相加，未必能說明道理。

「目」的原義，是指羅網中網格狀的網眼。而織成網眼的各類絲緒，謂之「紀」。「綱」，則是提挈羅網的總纜繩。羅網之有綱紀，綱舉則紀不亂，而萬目俱張。而反過來說，羅網之綱目，都是由各類絲緒編就的。

那麽，「三十二目」裏，綱是什麽？紀又是什麽？只有理順了三十二目的綱，分清了三十二目的紀，才能「舉一綱而萬目張，解一卷而衆篇明」。

總攬整部「三十二目」的總綱是：《張三丰承留》、《口授張三丰老師之言》、《張三丰以武事得道論》三篇。尤其是《張三丰承留》，提綱挈領，高瞻遠矚，堪稱是太極拳的主旨宣言。

《八門五步》、《八門五步用功法》、《固有分明法》、《粘黏連隨》、《頂匾丟抗》、《對待無病》、《對待用功法守中土》、《身形腰頂》、《太極圈》、《太極進退不已功》、《太極上下名天地》、《太極人盤八字歌》十二目，是自成完整的羅網體系，爲總綱下面最爲基本，最爲核心的理論體系。

《太極體用解》、《太極文武解》、《太極懂勁解》、《八五十三勢長拳解》、《太極陰

陽顛倒解》、《人身太極解》、《太極分文武三成解》、《太極下乘武事解》、《太極正功

解》、《太極輕重浮沉解》、《太極四隅解》、《太極平準腰頂解》，此十二目，皆以「解」

名。解者，從刀判牛角。意思是說，此十二目是對前十二目所涉及諸多概念，作進一步釋詁與

條陳縷析。

《太極四時五氣解圖》、《太極血氣根本解》、《太極力氣解》、《太極尺寸分毫解》、

《太極膜脈筋穴解》、《太極字字解》、《太極節拿抓閉尺寸分毫辨》、《太極補瀉氣力解》，

此八目，從「人身一太極」角度，進一步對作為下乘武事的太極拳，作詳細的闡幽明微。

而《太極空結挫揉論》、《懂勁先後論》、《尺寸分毫在懂勁後論》、《太極指掌捶手

解》、《口授穴之存亡論》等五目，皆以「論」名，也不在目錄的三十二目之列，疑係三十二

目成文之後，另行補織的網眼。此五論，雖是對前三十二目的進一步補充，但相對而言，內容

較雜亂，且有資料堆積的現象，文意也不具系統性。

二十二、太極拳的主旨宣言

《張三丰承留》，五言二十四句，計百二十字，假借仙尊張三丰之名號，將太極拳的文化

溯源，上承至先天地而生的「易理」。且由此往下，天地乾坤、伏羲人祖、堯舜禪讓，代代相

承，乃至姜子牙七十二歲，知遇文王，輔佐武王，再到孔孟微顯闡幽，創立天地位，萬物育的致中和之道，最後經過許宣平仙尊，「授之至予來」，到了「予」張三丰身上，開始倡導「延年藥在身，元善從復始」的性命之學。這其中，還吸取了朱熹「理令氣形具」的思想和王陽明「心兮誠真跡」的心學理念。儒釋道三家，究其實，都是性命之學，統而言之就是太極拳學。

太極拳學，秉承孟子「我善養吾浩然之氣」，修煉者通過太極拳的行拳走架來體悟一氣之流行，通過兩人推手訓練，來感悟陰陽二氣之對待。從命功入手，來踐行性命，讓浩然正氣沖塞於天地之間。以此立天地之心，繼往聖之絕學，開萬世之太平。進而達到修煉者自身的盡性立命，水火既濟。

這是一篇太極拳的主旨宣言。

二十三、堯舜「十六母」是誰？

「天地即乾坤」：日月爲易。易理，獨立而不改，周行而不殆。先天地而生，爲天地母。

由這獨立而不改，周行而不殆的「理」，賦予了天地以乾坤的屬性：乾爲天，天行剛健，自強不息。坤爲地，地勢柔順，厚德載物。《張三丰以武事得道論》篇也同樣表達了這一觀點：

「蓋未有天地，先有理。理爲氣之陰陽主宰。主宰理以有天下，道在其中。」

「伏羲爲人祖」：伏羲氏，中華文化最早有文獻記載的創世之神，歷來被奉作人文先祖。

「畫卦道有名」：伏羲氏仰觀天象，俯察地理，近取諸身，遠取諸物，繪製了八卦圖，由此揭示了天體宇宙、世事萬物原本無法用語言表達，卻又生生不息的「道」。

「堯舜十六母」：舜將帝位禪讓給禹，同時也將天下蒼生重託於禹時，耳提面命的幾句話，像是傳統文化的火種盒，從此孕育了華夏文明的歷程。舜帝說：

禹！當洪水警戒我們的時候，能兌現信諾，成功治理水患，只有你賢！勤勞於國，節儉於家，又不自滿不自大，只有你賢！你不自誇不自大，所以天下沒有人與你爭能。你不自吹不自擂，所以天下沒有人與你爭功。我贊美你的德行，嘉許你的功績，天將降大任於你身上了，你終將成爲群後（四方諸侯及九州牧伯）之首，蒼生之父母。「人心惟危，道心惟微，惟精惟一，允執厥中」。無稽之言不能聽信，獨斷謀劃不擅用。不要寵愛群後君子，不用害怕蒼生萬民。蒼生萬民不會成爲群後之首，何以被人擁戴？群後君子不可能像蒼生萬民，不會參與守邦！你要欽崇恭敬！慎重對待你的大位，敬行處理蒼生萬民所願之事。倘若四海困窮，上天賜予你的福命就將永遠終止了。我好話壞話都說給你聽了，禪讓給你的成命也就不改了。

其中「人心惟危，道心惟微。惟精惟一，允執厥中」這十六字，儒家譽爲「十六字心法」。道家也重視這十六字。

「前天地者曰理，後天地者曰母」「有名，萬物之母」，道家因

此譽之爲「堯舜十六母」。這十六字，彷彿是中華傳統文明的「先天至精」，剎那間點亮了華夏大地的「原始真如」。這十六字，是傳統文化之「母」，是華夏先輩的集體智慧，是歷代聖賢承留在「雲端」的文化積澱，是中華文明的「集體潛意識」，是中華民族繼往開來、常續永綿的核心價值觀。

人心惟危，揭示了普天之下，黎民百姓生生不息的向善之心，同時也揭示了人心好立危墻，涉身犯險，貪得無厭的弔詭心裏。人心，喜好向上。所謂人往高處走，水往低處流，這是人類得以發展的原動力。人心之危，趨高涉險，在高而懼，懼而逾貪，貪欲無厭。

道心惟微，微者，妙也。微者，隱形也。這天地乾坤之「道」，日升月沉，潮起潮落，春夏秋冬，生老病死，或者是股票的牛漲熊跌。正因爲習以爲常，微乎其微，人們往往對此熟視而無睹，甚至以僥幸待之。

人心的弔詭在於，明明知道盛極而衰，否極泰來，還一味的去趨高涉險，貪欲無厭。而且越高越趨，越險越涉，越貪越婪，越索越勒。舜將天下蒼生重託於禹，耳提面命意義在於，作爲管理普天皇土的CEO，必須清晰的知道人心是怎麼回事，道心又是怎麼回事。作爲管理普天皇土的CEO，必須「惟精惟一」，集中精力，把一件事做精做好做透做到極致，從中去發現規律，去找尋「道」的法則。在不斷的「理會」和「踐行」的內修歷程中，將自己對世事萬物的

認識能力，不斷由「精爽」提高到「神明」境界。

「危微之機，惟明君子而後能知之。」危與微，風險的把控，須在世事萬物將發而未發、預動而未動的端倪中，去觀照和感觸陰陽消長的機，這樣才能「允執厥中」。

二十四、七二乃文武，是東方朔？還是姜子牙？

「微危允厥中，精一及孔孟。神化性命功，七二乃文武」：這四句，因為遣詞或韻腳所需，依行文邏輯文辭應該調整爲：七二乃文武，神化性命功。精一及孔孟，微危允厥中。

姜子牙承繼了「堯舜十六母」這一華夏文明的火種盒後，他體仁行義，將性命之學推向了極致。他到了七十二歲，修成允文允武之功，受知於周文王，輔佐周武王伐紂，一匡天下。後來，經由孔子、孟子等儒學聖人，加以微顯闡幽，「堯舜十六母」，得以在《尚書·虞書·大禹謨》記載下來，業已成爲歷代聖賢治國安邦的方略和修身養性，性命踐行的圭旨。

《張三丰承留》，由易理開啓天地乾坤，伏羲人祖，自上而下，歷數至「堯舜十六母」、「精一及孔孟」，乃至唐朝許宣平，最後到「授之至予來」的仙尊張三丰。此節含義與《太極功源流支派論》中「自上至先師」，而上溯其根原，東方先生，再上而溯始孟子，當列國紛紛，固將立命之功，所謂養吾浩然之氣，塞於天

地之間」一節異曲同工。只是《太極功源流支派論》係由「先師」張三丰出發，由下而上，逆流追溯源流。這兩個階段的太極拳老拳譜在這兩節文字上，文辭各異，義理相同。

值得關注的是，《太極功源流支派論》將太極拳由此上溯到「東方先生」。而《張三丰承留》裏的「七二乃文武」，則是指姜太公。這或許是《太極功源流支派論》的作者，誤解了東方朔《答客難》一文所言「體行仁義，七十有二，乃設用於文武」的含義。

東方朔《答客難》所說的「體行仁義，七十有二，乃設用於文武」，並非指東方先生自己，而是指「神化性命功，七二乃文武」的姜子牙姜太公。

此等錯訛，可證《太極功源流支派論》成稿，或應在《張三丰承留》之後。由此也可證，在《張三丰承留》成文之時1868年-1892年間，北京楊家的太極拳從學者，已經將太極拳的文化溯源與仙尊許宣平相聯繫了。

二十五、宣平許與許宣平

「授之至予來，字著宣平許」：因爲遣詞或韻腳所需要，依行文邏輯文辭應該調整爲：字著宣平許，授之至予來。

宣平許，指的便是仙尊許宣平。這顯然也是爲了韻腳而改。「字著」，指的是以詩文著稱

於世的意思。意思是說，文明的火種盒，到了唐朝，仙尊許宣平曾以詩文名世。將許宣平改作

宣平許，或許能看到西學東漸時，洋人先名後姓的序列。

許宣平，唐代著名道學仙尊，歙縣人。因李白慕仙而名。《全唐詩》收錄其詩作三首：《負薪行》《庵壁題詩》《見李白詩又吟》等。《續仙傳》《歷世真仙體道通鑑》《唐詩紀事》《太平廣記》《月旦堂仙佛奇蹤》等都有其傳。之後多地道觀，或流傳許宣平仙尊仙跡。

仙尊之仙跡於《續仙傳》所錄最爲詳盡：

許宣平，新安歙縣人也。睿宗景雲年（710年-711年）中，隱於城陽山南塢，結庵以居，不知其服餌，但見不食，顏若四十許人，輕健行疾奔馬。時或負薪以賣，薪擔常掛一花瓢及曲竹杖，每醉行騰騰以歸，吟曰：「負薪朝出賣，沽酒日西歸，路人莫問我，穿雲入翠微。」

邇來三十餘年，或施人危急，或救人疾苦。城市之人多訪之，不見。但覽庵壁題詩云：

「隱居三十載，築室南山巔。靜夜玩明月，閒朝飲碧泉。樵人歌壟上，谷鳥戲巖前。樂以不知老，都忘甲子年。」

好事者多誦其詩，有抵長安者，於驛路洛陽同華間傳舍，是處題之。天寶（742年-756年）中，李白自翰林出，東遊經傳舍，覽詩吟之，嘆曰：「此仙人詩也。」詰之於人，得宣平之實。白於是遊及新安，涉溪登山，累訪之不得，乃題詩於庵壁曰：「我吟傳舍詩，來訪仙人

居。

煙嶺迷高跡，雲林隔太虛。窺庭但蕭索，倚仗空躊躕。應化遼天鶴，歸當千載餘。」宣

歸庵，見壁詩，又吟曰：「一池荷葉衣無盡，兩畝黃精食有餘。又被人來尋討著，移庵不免更

深居。」其庵後被野火燒之，莫知宣平蹤跡。

後百餘載，至咸通十二年，郡人許明恕家有婢，常逐伴入山採樵，一日獨於南山中，見一

人坐於石上，方食桃，甚大。問婢曰：「汝許明恕家人也？」婢曰：「是。」其人曰：「我即

明恕之祖宣平也。」婢言曰：「常聞家內說，祖翁得仙多年，無由尋訪。」宣平謂婢曰：「汝

歸為我向明恕道，我在此山中。與汝一桃食之，不得將出，山內虎狼甚多，山神惜此桃。」婢

乃食之，甚美，頃之而盡。遣婢隨樵人歸家言之。婢歸覺擔樵輕健，到家俱言：「入山逢祖宣

平。」其明恕嗔婢將上祖之名牽呼，取杖打之。其婢隨杖身起，不知所之。

李白自從在洛陽傳舍拜讀了仙尊的《庵壁題詩》詩，詩裏的這份仙道氣質深深打動了謫

仙。誠如宗玄先生吳筠《步虛詞》所云：「寥寥大漠上，所遇皆清真。澄瑩含元和，氣同自相

親。」萬物的本原真性，剝離其寥寥氤氳，呈現出來的便是炯炯化機。當人、我、天地一旦具

備了相同的本性，就像是陰陽二氣相感相應，在寥寥的修真大漠上，所遇皆為清真。天地於

我，就有了獨得寵幸之感。人我之間，也自然就有了「氣同自相親」的仙道奇緣了。

雖然，李白訪仙未遇，卻從唐朝開始，徽州人就在歙縣的城陽山下構建了醉白樓。誠如醉

白樓的題詩所述：「憑樓聽江流天籟，風晨月夕弔詩仙。」勤勞、古樸、尚武的徽州人，或許對能「桃食成仙」的許宣平未必熱衷，也未必癡迷許宣平的仙道傳奇。但他們構樓所憑弔的正是詩仙李白身上所散發的迷人的浪漫氣度。

也因為詩仙李太白喜歡許宣平詩歌裏的神仙氣質，晚清太極拳界便以張三丰仙尊的口吻，將太極拳追本溯源到了許宣平仙尊。這其實只是一份文化認同和文化溯源。就像是《張三丰承留》同時還將太極拳溯源至堯舜、姜太公、孔孟一樣。與後世太極拳的傳承源流無關。

至於《太極功源流支派論》所載三世七太極拳，究竟是傳自許宣平，抑或是許明恕家婢，恐怕更加不是徽州世代老百姓所關注的問題了。吃一顆仙桃，就能傳承，這也不應該成為當今太極拳界所關心的問題了。

另外，李白自薦文本《與韓荊州書》「雖長不滿七尺，而心雄萬夫」句中，談及了他自己身高。

日本正倉院藏有唐尺26支，最長一尺，相當於31.7釐米，最短一尺，相當於29.4釐米。2004年，從銅陵發掘的唐墓葬中的銅尺，長29.8釐米。「眸子炯然，哆如餓虎」的李白，他的身上應該有突厥血統，他的身高「雖長不滿七尺」，以一尺合29.4釐米計，或合31.7釐米計，李白大凡在205.8釐米-221.9釐米間。由此也可證「身長七尺六」的仙尊許宣平絕非俗胎了。

二十六、元善從何始？延年藥在哪？

「延年藥在身，元善從復始」：因爲遣詞或韻腳所需要，依行文邏輯文辭應該調整爲：元善從復始，延年藥在身。

「元善從復始」：元善，指的是先天的一陽真氣。程頤《伊川易傳》在解讀睽卦之九一、九四爻辭：「睽孤，遇元夫，交孚。厲無咎」時，說：「九四當睽時，居非所安，無應。而在二陰之間，是睽離孤處者也。以剛陽之德，當睽離之時，孤立無與，必以氣類相求而合，是以遇元夫也。夫陽，稱元善也。」

遵循易理「地雷爲復」，來踐行君子體仁修身之道。復者，下震上坤，地雷爲復，雷動於地，寓動於順，一陽真氣自海底而生，自復卦而臨卦而泰卦，再由否卦而觀卦而剝卦，逆行而上，陽氣至剝卦，一陽在上，陰盛陽孤。

䷗䷒䷊䷋䷓䷖，是生命現象的一種往復規律。就像是由種子而發芽，而茁壯，而開花，而結果，最終，果實而剝落，脫離原先的生命體，以新生命的形式，得以延續。

「延年藥在身」：仙尊張三丰側重和強調的是自己身上的「延年藥」。這「延年藥」在《口授張三丰老師之言》裏有詳盡的闡述：

「前輩大成文武聖神，授人以體育修身，進之不以武事修身。傳之至予，得之手舞足蹈之

《太極拳：一門性命踐行的哲學》——太極拳老拳譜三十二目解密（一）

採戰，借其身之陰，以補助身之陽」、「身之陽，男也。身之陰，女也。然皆於身中矣。男之

身，只一陽，男全體皆陰女。以一陽採戰全體之陰女，故云一陽復始」、「男子之身皆屬陰，

而採自身之陰，戰己身之女，不如兩男之陰陽對待，修身速也。」

「元善從復始」，是道家性命雙修中「先命後性」的關鍵。「三十二目」的作者，從南北

朝劉宋（420年-479年）「三峰禦房採戰」中，借用「採戰」概念，推陳出新，倡導太極拳在

陰陽二氣的流行與對待中，踐行陰陽採戰之理。《口授張三丰老師之言》主張：在行拳走架

時，以自身的一陽真氣與自身的七十二陰，互作採補。而在推手時，「兩男之陰陽對待」，能

互作陰陽採補，且其修身體仁的效果，比一個人行拳走架的自身採戰，效果愈加高效迅速。

天地乾坤，爲大父母，伏羲爲人祖，堯舜禪讓，燈火相繼。華夏文明的社會價值體系，其

實是建立在「直面生死」的前提之下的。《左傳·襄公二十四年》載魯國叔孫豹如晉，向范宣

子宣教「大上有立德，其次有立功，其次有立言」這「三不朽」。「死而不朽」儼然是中華文

明數千年生生不息最爲核心的價值觀念。華夏先祖之所以能直面生死，在於他們內心深處另有

「延年藥在身」，在於他們內心深諳「死而不朽」，「元善從復始」之道。這是性命踐行哲學

的核心價值體系。

「母子同治」的清皇朝，順應時勢，一方面，廢科舉，興學堂，開海禁，辦洋務，興辦

新式工業，創辦新式軍隊；另一方面，不甘心全盤的西化，企圖以夷制夷，以傳統勢力來牽制

洋務勢力，從而穩固深宮的垂簾與集權。洋務期間，面對「西學東漸」之風所帶來的西方文化

的大肆侵襲，傳統文化顯得不堪一擊，巍巍大中華，甚至連皇者自尊，都被西方文明的槍炮打

得稀巴爛。傲慢的慈禧也開始學會「量中華之物力，結與國之歡心。」而「中學為體，西學為

用」的口號，顯然是傳統文化在面對被全盤西化時，所做的最後的抵抗。這個口號之下，蘊含

著當時知識分子內心復興儒學價值觀及禮制綱常制度的偉大理想。此時，一種被冠以「太極」

之名的武術形式，被當做是聖人之學，藉以慰藉國人脆弱的心。皇宮貴族、達官貴人於是群響

眾應。這種通過習練者身體力行，體仁修性，為「格物致知」到「齊家治國平天下」之間，找

到了「修身養性」切實可行的路徑。於是乎，太極拳應運而生。

然而，儒學式微之時，四書五經不再是「國考」的必考科目，還有誰會去讀四書五經？有

誰還願意去身體力行性命之學？有誰還願意用自己的身體，去承載中華文明的火種盒？

「授之至予來」的「予」，「張三丰」自道也。《張三丰承留》，顯然是借用張三丰仙尊

的口吻來宣揚太極拳。在時局更替，人人無所適從的大背景下，仙尊張三丰這一IP，顯然是極

其富有號召力的。儒學「直面生死」的三不朽，一旦假借張三丰仙尊之名，將道家南宗性命雙

修中「先命後性」的理論，嫁接在其中。無論時局更替，無論科舉與否，每個人，先將自己活

得好好的，活出健康，活出精彩。每個生命個體的生命質量，生命體量，一定與自己息息相關

的。這是道家南宗「先命後性」的精髓所在，這便是「三教無兩家，統言皆太極」的意義之所

在。

二十七、以一「誠」字，彌合理學與心學的距離

「虛靈能德明，理令氣形具」：因為遣詞或韻腳所需要，依行文邏輯文辭應該調整為：

理令氣形具，虛靈能德明。

心與物之間的關係，一直是宋明理學爭論不休的大問題。朱熹認為「人心惟危，道心惟

微，論來只是一個心，那得有兩樣？只就他所主而言，那個喚作人心，那個喚作道心」，天人

同體，在天謂之天心，在地則為地心，在人便是人心。

就像是樹木的「紋理」，在樹木的果實之時，已經天賦在果仁的胚芽之中了。人心，是

「氣質之性」，是秉受天地而成者也。先天地而生的「理」，已經在人心「氣形」形成時，就

烙了「紋理」。很顯然，朱熹承襲了二程「性即理也」的衣缽，將天理，納入到了性命之學的

「性」之中。

《張三丰以武事得道論》云：「夫人身之來者，得大父母之命性賦理，得小父母之精血形

骸，合先後天之身命，我得而成人也。」「命性賦理」，命賦而性理。命，口令爲命。人的身命，自然是來自天地乾坤的大父母和賦予精血形骸的小父母。天命，像是一顆種子，得父母之身質心賦，得天地之德流氣薄。性理，就像是蘊含於木質內在的紋理。

朱熹認爲，人心，「生於形氣之私」，人心本質上依然是「物」，難免就會受制於心本身的物欲之貪。誘之以利，則偏，曉之以性命天理，則正。性本「惟危」的人心，只能通過道心和性理的教化，才能「氣形具」，才能確保「原於性命之正」。被私欲蒙蔽的人心，只能曉之以性命天理，才能安詳不危，才能洞明道心惟微，才能察危微之機，洞徹世事萬物之性理。所以，人心，在秉受天地之氣質時，只有「明德」，才是人心得諸天性的唯一途徑。

宋明理學的本質，其實就是要求每個生命體，效法以天地自然之理，讓自己的生命體內在的紋理，變得最爲完美，最爲精彩。窮理盡性，以至於命也。

「萬載詠長春，心兮誠真跡」…因爲遣詞或韻腳所需要，依行文邏輯文辭應該調整爲：心兮誠真跡，萬載詠長春。

王陽明以爲，心之本體，就一「誠」字。心誠，則元善生，誠失，則諸惡生。他說：「一念發動處，便即是行了。發動處有不善，就將這不善的念克倒了，須要徹根徹底，不使那一念不善潛伏在胸中」。

心，這個純淨的本體，雜念不生，邪念不長，惡念不滋，心之爲淨，此乃「心兮誠」也。

所以王陽明認爲，「聖人之學，只是一誠而已」，心兮誠，則率性率真，善惡不生也。所以，人心，就像是天淵。心之本體，無所不包。心，原本就是一個天，自然可以千秋萬載，永葆長春的。

「三十二目」在心與物之間，以一「誠」字，巧妙的彌合了朱熹與王陽明之間的距離。同時也顯漏了「三十二目」託偽仙尊張三丰的印跡，因爲陽明心學昌盛之時，三丰仙尊已經遁隱一百多年了。

《太極體用解》就此「誠」字，引用《中庸》「誠者，天之道也，誠之者，人之道也」句，進一步來解釋人如何依照天道來踐行性命之學。

誠者，信也，敬也，真實無妄之謂也。瓜子能發芽，能成長爲瓜苗瓜秧，種瓜而得瓜，誠也。豆子能發芽，能成長爲豆苗豆秧，種豆得豆，誠也。日升月落，潮漲潮退，春夏秋冬，花開花落，誠也。這是天道。《中庸》云：「誠者，不勉而中，不思而得，從容中道，聖人也。」

而人心，心的本體，依然是物，所以就難免會受制於物欲之貪，「人心惟危」，人心之危，趨高涉險，在高而懼，懼而逾貪，貪欲無厭。所以人的這顆種子「仁」，未必能夠「種仁得仁」。稍有不慎，就會成爲衣冠禽獸。所以，人心，必須依照天淵「誠」的模樣，去觀照，

去踐行之，使得自己努力符合天道的性理。

《中庸》云：「誠之者，擇善而固執之者也。博學之，審問之，慎思之，明辨之，篤行之。」《太極拳源流支派論》由此將「博學，審問，慎思，明辨，篤行」作為太極拳的用功五志，顯然是有踐行性命的意義在其中。也吻合王陽明「知行合一」之理。

《太極懂勁解》又以《中庸》「自誠而明」、「曲誠而明」兩種境界相映照，來探索太極拳修煉時「自己懂勁」、「與人懂勁」的兩個途徑。《中庸》以為，盡性立命之學，有「自誠明」與「自明誠」兩種途徑。自誠明者，率性之謂道。而自明誠者，則需要格物致知，曲盡其理，修道之謂教者。拳藝中，通過與人推手，粘黏連隨，曲盡陰陽對待之理，相互知覺運動，心之精爽，有思則通，而階及神明，此乃曲誠之妙者。

由此，太極拳直接與聖人性命之學緊密相連了。

二十八、儒釋道，太極一家人

「三教無兩家」，淺白的說，儒、釋、道就是一家人。即便是一家人，每個人在家裏的作用和地位是不同的。陶宗儀《輟耕錄》載「三教」條，皇帝也想知道這一家人的性情：「上問曰：三教何者為貴。對曰：釋如黃金，道如白璧，儒如五穀。上曰：若然，則儒賤邪。對

曰：黃金白璧，無亦何妨；五穀於世，豈可一日闕哉」。釋家，像是黃金白銀，道家像是翡翠白璧，儒家，像是五穀雜糧。一個家庭，或許可以沒有黃金白銀，翡翠白璧，但卻不能一日無五穀雜糧。

儒釋道三教，都是傳統文化的重要組成部分。儒學的仁義，道家的思辨以及釋家的因果，幾已滲透到每一位炎黃子孫的血液裏，構成了華夏文明的「集體潛意識」。就像是黃金、白璧以及五穀雜糧一樣，滋養著我們的人格結構。

無論是儒家的「存心養性」、道家的「修心煉性」，還是釋家的「明心見性」，其實都是在強調本體之「中」的重要性。儒家「人心惟危，道心惟微，惟精惟一，允執厥中」，強調的就是「執中」；道家從老子《道德經》的「天地之間，其猶橐籥乎？虛而不屈，動而愈出。多言數窮，不如守中」，到《莊子・齊物論》的「是亦彼也，彼亦是也……樞始得其環中，以應無窮」，側重的是「守中」；而釋家的「色即是空，空即是色」「五蘊皆空」，強調的是本體之「中」，洞然而空的「空中」。

本體之「中」，只有在明確了人身的太極究竟在哪裏，明確了命門與三焦，這一原一委，一體一用之後，才能將「執中」、「守中」、「空中」一一落到本體的實處，而非僅僅只是理論層面的說辭。太極拳，則是通過身體力行，來體悟本體之「中」。在行拳走架或推手對待

中，不偏不倚，切身感悟「守中」、「用中」與「打中」。太極拳，由此成爲以自己的身心，來承載三教無二義的中華傳統文明的載體。

所以說，儒、釋、道、三教，歸根結蒂，都是太極一家人。

二十九、一家人的分分合合

佛教輸入中土之後，本土的道教在不同的歷史階段，或稱老子化胡，或稱三教合一，始終處在相對主動的態度來應對文化的衝突。而儒學者，始終處在入世輔佐君王的正統地位，對於老佛之說，頗多排斥。

朱熹《中庸章句》序云：「吾道之所寄，不越乎言語文字之間，而異端之說，日新月盛，以至於老佛之徒出，則彌近理，而大亂真矣」。在朱熹看來，理學是正統，佛道兩位弟兄，無疑就是旁門左道。

一些在仕途不得意的儒學者，往往會遊歷於山水間，游離於佛道之間，或跳出三界外，或遊戲於紅塵間，多率性率真之論。他們的這些言辭，動輒直指人心。「則彌近理，而大亂真矣」，這些受旁門左道影響的言論，極其具有煽動性，於是也成了朱熹的心頭之患。

元明之後，程朱格物諸說，顯露支離破碎之流弊，陸象山的「切己自反」「發明本心」

「天之所以予我者，非由外鑠我」的思想，開始直接觸動儒學者的內心。做人治學，無須向外四處尋覓，最根本的是發明人人固有之「本心」，這爲陽明心學的興起，鋪墊了基石。

陽明先生以「良知」來包裝陸象山的「心」，並藉此來構築他的「心學」大廈。他在《答陸原靜書》中說：「良知之體皦如明鏡，略無纖翳，妍媸之來，隨物見形……佛氏曾有是言，未爲非也……不思善不思惡時，認本來面目，此佛氏爲未識本來面目者設此方便。本來面目，即吾聖門所謂良知」。

他的「明心反本」，直接讓儒學者走入了佛學的「明心見性」之路上來。

明季腐儒崇尚心學，或作「無善無惡」的「良知」說，或作「事事無礙」的「率性」說，或作「無所不爲」，「隨類現身」的「方便」說……

王船山、顧炎武等人於是將明亡之責，直接歸咎爲陽明心學。

儘管朱熹力辟老佛之說，在戴東原看來，他的觀點，依然是脫離不了老莊佛學的影子。

戴東原批駁朱熹：「老莊釋氏，尊其神爲超乎陰陽氣化」，而朱熹則是「尊理爲超乎陰陽氣化」。「以理爲氣之主宰」，實則就是老莊釋氏「以神爲氣之主宰也」。朱熹的「以理能生氣」，實則就如老莊釋氏「以神能生氣也」。

《張三丰承留》中，「三教無兩家」，以及《口授張三丰老師之言》裏的「予知三教歸一氣」，「予知三教歸一

之理，皆性命學也」，「三教三乘之原，不出一太極。顧後學，以易理格致於身中，留於後世

心學，也糅合了力駁朱熹的戴東原的「知覺運動」理論。

也可」等等，顯然已經沒有了清初王船山、顧炎武輩的亡國之痛。且已糅合了程朱理學與陸王

的無奈。

「三十二目」的理學理論，此般斑駁駁錯綜，又以仙尊張三丰爲「形象代言人」，文辭處處

所透出的復興儒學價值觀及禮制綱常制度的偉大理想，這顯然是儒學者在面對傳統文化遭受西

方文明的蹂躪時，所做的激烈抗爭。由此也反映了清季社會轉型時期，西學東漸，東學式微時

三十、太極拳，養吾浩然之氣，爲天地立心

「浩然塞而沖，方正千年立。繼往聖永綿，開來學常續」：浩然，孟子所謂「我善養吾浩

然之氣」也。塞，「其爲氣也，至大至剛，以直養而無害，則塞於天地之間」也。沖，《道德

經》曰：「道沖而用之，或不盈。淵乎，似萬物之宗。」道體沖虛，就其虛而用之，貌似不滿

溢，卻如深淵，其深莫測，就像是大海一樣，能夠蘊育萬物。天地無心，天地以萬物爲心，通

過太極拳的修煉，吾浩然之氣，方能如張橫渠所期望的那樣，爲天地立心，爲生民立命，爲往

聖繼絕學，爲萬世開太平。

《太極拳：一門性命踐行的哲學》──太極拳老拳譜三十二目解密（一）

103

《孟子・公孫丑上》曰：「我善養吾浩然之氣……其為氣也，至大至剛，以直養而無害，則塞於天地之間」。孟子的「浩然之氣」，為後世儒學者，構建了自我完善的人格體系，成為儒者二千餘年來的立身準則。武禹襄於是將孟子「直養而無害」的「浩然之氣」，直接接駁到了太極拳的修身養性之中。

他在「解曰」中說：「氣以直養而無害，勁以曲蓄而有餘。漸至物來順應，是亦知至能得矣。」武禹襄的意思是說：太極拳主張「養氣」，而非「尚氣」。「尚氣則無力，養氣則純剛」。而在養氣時，須得順養，不能刻意，「心勿忘，勿助長」。刻意的「尚氣」，就會「揠苗助長」。而太極拳的蓄勁訓練，則需要經過長期的、周全的、盡心盡力的努力，方能日積月累。人們通過每天的行拳走架，或推手切磋，漸漸的能夠做到在動靜之中，找到自己的定性。於是，習練太極拳到了一個境界，就能於動靜之中，不將不迎，物我兩忘。《大學》云：「知止然後有定，定而後能靜，靜而後能安，安而後能慮，慮而後能得。」

通過太極拳的修煉，修身養性，養吾浩然之氣，就能體悟「聖人之常」。

《黃帝內經・素問》五臟別論篇云：「腦、髓、骨、脈、膽、女子胞，此六者，地氣之所生，皆藏於陰而象於地，故藏而不瀉，名曰奇恒之府。」歷來醫家對於奇恒之府中，只列「女

子胞」，而不列男子精室，頗多異議。《口授張三丰老師之言》正好對此疑惑做了詳盡的解

答：「身之陽，男也。身之陰，女也。然皆於身中矣。男之身，祇一陽，男全體皆陰女。以一

陽，採戰全體之陰女，故云一陽復始。」從丹道的角度而論，人的身體中，無論男女，除了一

陽真氣，屬陽，稱作爲「男」之外，身上其他所有部位都屬陰，稱之爲「女」。一陽真氣，在

身體之中，陰陽交融，相互作用，謂之「採戰」。雲房先生鐘離權云：「四大一身皆屬陰，不

知何物是陽精。」這一陽，仙道或稱黃芽，或呼玄珠，或名真鉛，或喚陽精，歷代仙道圖集，

都作隱語，丘長春曾說，此陽「雖是房中得之，而非禦女之術⋯但著在形體上摸索皆不是，亦

不可離形體而向外尋求。」

人體全身皆陰，因此，仙道的「周天火候」，以「八」爲陰之大數，身中脊椎，各以天地

人劃分成三塊，每塊「八」數，合爲二十四椎，以應二十四節氣，每節氣三候，合計七十二

候，以應天象在人體內的運用。火者，心火降服之後，集於會陰，以應七十二候之「冬至三

候」。此時，陰盡而一陽初生，此初生之「陽」，謂之真陽，此火，乃是真火。此陽，沿著

二十四椎，逆行而上，或羊車，或鹿車，或牛車，日夜不分，天機不動，過三關，經九轉，

完成一個循環，以合天象一年七十二候之數，是謂之「周天火候」。「對待用功法守中土」

的「中土」，其實便是一味真火賴以築基的丹爐，便是一陽真氣得以採戰，賴以結胎的「女

子胞」。《黃庭經》所說的「黃庭」，黃，五行土色，土，位於東南西北、上下左右之「中央」。庭，宮中也。身，是「神之舍」，黃庭，顧名思義，就是我們身軀的主宰之「神」，所居住的宮殿。

倘若說人身的五臟六腑，是人體能量的生產流水線和能量的轉化樞紐，那麼由腦、髓、骨、脈、膽、女子胞六者組成的奇恒之腑，便是人體精氣神的精加工車間。先天之精與後天之精，結胎於女子胞中，謂之「元精」。通過一陽真氣，兩精與之相搏，生化爲「元氣」。此元氣，非營衛之氣，而是通過膽、脈，沿著二十四椎，順應二十四節氣，周天火候，逆行而上，布及周身。這便是孟子所謂「至大至剛」的浩然之氣了。

《洗髓經》通關訣有云：「通關一法，非駕陰陽二蹻不行。陰陽二蹻，乃水之河車，火之輪車，一身氣道之樞紐」「坐定之際，檢點鼻息。一吸入底，一呼即起。呼吸一周，流通灌溉。如波急流，如泉噴吸。上下迴環，周流不已。」由此，這浩然之氣，方能結胎爲「元神」。

呂祖秘注《道德經釋義》在注解「谷神不死，是謂玄牝。玄牝之門，是謂天地根。綿綿若存，用之不勤」節時，說：「一個幻身，只有中之內一點靈氣，四肢百骸，皆是無用……神靈所居，上不在天，中不在人，下不在地，只在虛靈不昧一點真性之中……空谷之處，在於幻身之中。幻身常無，神乃純一。神一，而性命方來朝宗。性命合，而魂魄潛跡，收來入神，方能

靈光。

靈光一現，便是慧照。慧照無間，才是綿綿若存，使之不窮，用之不竭。」

《太極陰陽顛倒解》更是從陰陽、乾坤、天地、日月、水火、坎離、卷放、出入、蓄發、對待、開合、君臣、骨肉、體用、理氣、身心、文武、盡性立命、方圓、呼吸、上下、進退正隅等層面，多角度，多層次的分析太極陰陽顛倒之理。條分縷析，曲誠天人同體之理。文中還詳實的描述了太極拳學應天地之道，顛倒陰陽，降龍伏虎的修煉過程：「如火炎上，水潤下者，水能使火在下，而用水在上，則爲顛倒。然非有法治之，則不得矣。譬如水入鼎內，而置火之上，鼎中之水，得火以燃之，不但水不能下潤，藉火氣，水必有溫時。火雖炎上，得鼎以隔之，是爲有極之地，不使炎上之火無止息，亦不使潤下之水永滲漏。此所爲水火既濟之理也，顛倒之理也。」

《性命圭旨》的「火候崇正圖」注：「真橐籥，真鼎爐。無中有，有中無。火候足，莫傷丹。天地靈，造化慳。」丘處機云：「真火者，我之神也。而與天地之神，虛空之神，同其神也。真候者，我之息也。而與天地之息，虛空之息，同其息也。」

吸氣時腰背拔伸而不變形，而胸腹內陷，呼氣時復原，此時的一吸一呼，猶如一隻一半由木板、一半由牛皮製成的風箱。「天地之間，其猶橐龠乎？虛而不屈，動而愈出」。只有當口鼻之息，漸深漸長，漸勻漸綿，海底真陽萌動引發兩腳底、兩掌心的虛實轉化與吸提呼放之

後，孫老前輩所言「余練拳術之時，呼吸二息仍在丹田之中，至於不練之時，雖言談呼吸，並不妨礙內中之真息，並非有意存照，是無時不然也。」此時，口鼻之息，逐漸替之以「踵息」，人生的小天地，所謂的橐籥，所謂的鼎爐，所謂的火候，一一皆與天地宇宙同呼同吸，所謂的刀圭金丹，也無非只是在太極拳踐行過程中，掌握命門三焦一體一用，鼻子與命門一張一弛之後，通過調息，鍛煉與神往來的魂，與精出入的魄。而當以魂攝魄，聚精會神，火候神息之後，「元神」，或許就像是電腦的軟件，才能讓原本隨時有可能魂飛魄散的「心」打包，上傳在雲端。之後，當「身」這台電腦硬體徹底壞了，軀體腐朽之後，新的電腦硬體能夠因緣際會，再從雲端下載那顆不朽的「心」。這才能與天地、與虛空同神同息了。這或許就是叔孫豹所謂的「死而不朽」。這就是孟子所謂的沖塞天地的浩然之氣。這或許便是仙道的本體虛空，超出三界。這或許便是佛學的不垢不淨，不生不滅。這才是「執中」「守中」「空中」！

太極拳，作為一門性命踐行的哲學，以「浩然之氣」，立天地之心，繼往聖之絕學，開萬世之太平。修煉者通過身體力行，盡性立命，常續而永綿。

三十一、果實，是大自然煉就的「仙丹」

「水火既濟焉，願至戌畢字」句，「戌畢字」三字，扒盡了很多太極拳理論家的臉面。

一些太極理論家，他們不知「戌畢字」三字出典，紛紛將「戌」字，或校勘作「成」，或校勘作「戍」或「戊」，以強作解人。以《中國煉丹術金丹液的模擬實驗研究》《周易參同契通考》聞名的孟乃昌教授，乾脆將「戌畢字」三字，改作「成畢學」，貌似一場盛大的大學畢業典禮了，一粲！

「戌畢字」典出班固《漢書‧律曆志》：「孳萌於子，紐牙於丑，引達於寅，冒茆於卯，振美於辰，已盛於巳，咢布於午，昧薆於未，申堅於申，留孰於酉，畢入於戌，該閡於亥」。

仙尊張三丰以「願至戌畢字，水火既濟焉」句，為每一位太極拳習練者，呈現了最為美好的願景：

希望到了「戌畢字」之時，能夠水火既濟焉。

夏正建寅，正月為寅，九月為戌。夏戌九月，「畢入於戌」，萬物斂華就實，是個豐收的季節。人生的修煉，歷經周天火候，也已心腎相交，戌已合圭了。就像是到了時序深秋，生命之樹也已結了果實。果實，是大自然煉就的「仙丹」。人作為生命體，煉就「仙丹」之時，聚精會神，性命合一。一者，有物混成也，像是將修煉者的「精氣神」人格結構，打包成一個生命，就是一顆果子。果子，是大自然修煉而成的仙丹。生命的果子，果核裏的「仁」，萌發生命之芽，種子由發芽，而茁壯，而開花，而結果，最終，果實而剝落，脫離原先的生命體，以新生命的形式，得以延續。

「人格軟件壓縮包」，上傳到了網絡雲端了。種子，一種新的生命體形式，得以繼往開來，常續永綿。這便是性命踐行，這便是此盡性立命。

三十二、「三十二目」的核心價值觀：性命之學

「三十二目」總綱《張三丰以武事得道論》，雖託僞張三丰之論，實則採信了「來瞿唐先生圓圖」所附之釋義「流行者氣，主宰者理，對待者數」，從理、氣、數角度，來闡述天道人事，之後，直接將話題指向了最爲本源的哲學命題：「我是誰？我從哪裏來？我到哪裏去？」

根據達爾文的進化論，猴子從樹上跳下來，學會了直立，學會了使用工具，就逐漸變成了人。這一觀點雖然推翻了上帝造人說，卻也一直被後世人類學家所詬病。原因是：倘若人是由猴子變來的，那麼，這一物種的進化過程，一定是非常漫長，而且一定是參差不齊的過程。不可能一夜之間，像孫猴子拔下一把猴毛，輕輕一吹，就齊刷刷的全變成了人！倘若人果真是從猿猴進化而來的，那麼這個世界上是否還存在正在進化爲人的猿猴呢？可惜，幾百年來，人類上天入地，都沒發現正在進化中的「類人猿」的存在，就連化石都沒找到。而早期西方傳教士，常常搓手成泥，告訴黑頭髮黃皮膚的國人：人，都是藍眼睛白皮膚高鼻樑的上帝用泥造出來的。

中國古人，從來都不相信藍眼睛的上帝，能造出黃皮膚黑眼睛的中國人來，更不相信猴子跳下樹來，就能變成人。

《張三丰以武事得道論》云：「故乾坤爲大父母，先天也；爹娘爲小父母，後天也。得陰陽先後天之氣，以降生身，則爲人之初也」、「前天地者，曰理」、「理，化先天陰陽氣數，母，生後天胎卵濕化」。

生命，就像是一顆豆豆，後天的胎卵濕化，譬如孩子十月懷胎，瓜熟蒂落，呱呱落地之時，就開始稟受了天地大父母的「命性賦理」，就像是豆皮裏的豆瓣與胚芽，開始萌發新生命之芽了。

《黃帝內經》認爲，腎藏精。人的兩腎就像是兩瓣豆瓣，先天至精，一炁氤氳，謂之命。而「命門」，乃人身之君，乃一身之太極，兩腎之中是其安宅。就像是萌動新芽的豆苗，元始真如，一靈炯炯，謂之性。一炁氤氳，得一靈炯炯，彷彿性命之燈，剎那間被點亮了。

明白了人之生，《張三丰以武事得道論》也非常智慧的直面了人之死：

「夫欲尋去處，先知來處。來有門，去有路，良有以也。」

想知道人死後去了哪裏嗎？那得先知道自己是從哪裏來的。既然知道了人是從那扇門進來的，也自然應該知道，死了後還是得從那扇門出去！「良有以也」，世事萬物，大凡就是這種原委啊。

接下來，《張三丰以武事得道論》又強調說：

「可知來處之源，必能去處之委。來源去處既知，能必明身不（之）修」。

既然知道了死生原委，那麼一定也該明白「修身」之必要了。人人都懼怕死亡，幾乎所有宗教，都是以眾生得離死亡的巨大威脅為感召。即便是「不打妄語」的佛教，原本倡導不垢不淨、不生不滅的「涅槃」，之後也以「西方極樂」，來感召深受「生老病死」之苦的眾生。

《張三丰承留》所倡導的「人心惟危，道心惟微，惟精惟一，允執厥中」十六字心法，彷彿華夏文明的炯炯靈性，像是點亮華夏文明的火種盒，是中華民族繼往開來、常續永綿的核心價值觀。以天地乾坤為大父母，以伏羲為人祖，堯舜禪讓、燈火相繼，華夏文明的社會價值體系，其實是建立在直面生死的前提之下的。我們的先祖之所以能直面生死，在於他們內心深處另有「延年藥在身」，在於他們內心深諳「死而不朽」，「元善從復始」之道。

《左傳·襄公二十四年》載魯國叔孫豹如晉，晉國執掌國政的中軍將范宣子向叔孫豹請教「死而不朽」事。襄公二十四年，應該是西元前549年，距今2563年前，山東的士大夫叔孫豹去山西訪問，時任山西中軍將的范宣子，是個官二代、富二代，出生於名宦大將之家，世代為官，他剛剛繼任中軍將，執掌國政，自然是春風得意。他在歡迎叔孫豹的宴席上就躊躇滿志地問叔孫豹一個問題：「死而不朽是什麼意思呢？」叔孫豹一時沒理解范宣子問話的真實意圖，沒有搭理他。范宣子緊接著解釋說：「譬如我們范家，自從虞舜時代，歷經夏商周，我們

祖祖輩輩都是執掌山西的國政。死而不朽，說的就是我們范家吧？」叔孫豹終於明白，范宣子一路迎候，設紅毯，擺國宴，原來是想藉此炫耀家族的榮光。這位山東的士大夫謙謙的說：

「據我所知，你們范家，世澤綿長，這叫世祿。我們山東有位先大夫叫臧文仲，死了很久了，他的話我們依然記得，這叫死而不朽。他說：大上有立德，其次有立功，其次有立言。雖久不廢，此之謂不朽」。意思是說，這個世界上，人人都會死的，只有三種情形，是死而不朽的。富二代也好，官二代也罷，只保一族榮耀，子孫陰澤，這只能叫世祿，不能稱不朽。

而這三種「死而不朽」的情形，並非所有人都能做得到的。只有「大而化之者，聖神也」、「大成文武聖神」、「聖神之境」者，才能死而不朽。

《口授張三丰老師之言》在文武聖神之外，又爲我們普通人提供了一條直面生死之路：「先覺者得其環中，超乎象外，後學者以效先覺者所知能」，「以體育修身進之」，以「手舞足蹈」的採戰之術，結合行拳走架的自身採戰。與兩人推手訓練的兩男對待採戰（可證其時尚未出現男女之間的推手訓練），「自天子至於庶人，一是皆以修身爲本」，「能如是，表裏精粗無不到，豁然貫通，希賢希聖之功，自臻於日睿日智，乃聖乃神，所謂盡性立命，窮神達化在茲矣」。

此時，太極拳正爲凡夫俗胎指明了一條，人人皆能希賢希聖，人人皆能日睿日智，進而盡

性立命，階及神明之路。「無論智愚賢否，固有知能，皆可以之進道」。

三十三、傳統語境下的人格結構：精氣神

《太極體用解》云：「理爲精氣神之體，精氣神爲身之體。身爲心之用，勁力爲身之用。

心身有一定之主宰者，理也。精氣神有一定之主宰者，意誠也」。《太極文武解》云：「文

者，體也；武者，用也。文功在武，用於精氣神也，爲之體育；武功得文，體於心身也，爲之

武事」。精、氣、神，用於身，體於心，用於精氣神，用於理，體於意誠，潛移默化於每一位中國人的身心

之間，構成了傳統中國人的獨特的人格結構。

气，由「炁」與「氣」簡化而來。炁，上面是无，下面四點爲火，意思是一種無形的看不

見的能量。《性命圭旨》認爲，人十月懷胎，得自父母的祖炁爲二十四銖，相當於舊制的一

兩。而一旦呱呱落地，來到世界上的一刹那間，彷彿手機接通了雲端的存儲，立刻開始下載來

自天地的正炁。天地正炁合計爲三百六十銖，合舊制十五兩。兩者相合爲老秤一斤。《性命

圭旨》對來自父母的能量稱作「祖炁」，貌似現代科學所稱的基因，而「盜」得天地的「正

炁」，更像是「死而不朽」的文武聖神，他們代代上傳到雲端的各類軟件。這是華夏文明代代

承繼的正能量。「祖炁」與「正炁」,構成了人之初最為基本的先天元炁,也是人與動物最為根本的區別之所在。就像是手機的初始設置。氣,水穀入胃,化生氣血。

營氣以和調五臟,灑陳六腑,內壯肉膜絡,外壯骨筋脈。衛氣以溫分肉,充皮膚,肥腠理,司開合,像是手機的防毒軟件,抵禦外邪侵入。先天之炁與後天之氣,構成了人格結構中維持「身心」日常運作的行為態勢與基本面貌。

先天至精,一炁氤氳的賦命,構成人格結構中最為本源的元精。人生之初,赤子混沌,這元精著於祖竅,晝居二目,而藏於泥丸,夜潛兩腎,而蓄於丹鼎。《黃帝內經》云:「女子七歲,腎氣盛,齒更髮長……丈夫二八,腎氣盛,天癸至,精氣溢瀉……八八,則齒髮去。腎者主水,受五臟六腑之精而藏之,故五臟盛,乃能瀉」,「夫精者,生之本也」,「腎者,主蟄,封藏之本,精之處也」,「人始生,先成精,精成而腦髓生,骨為幹,脈為營,筋為剛,肉為牆,皮膚堅而髮毛長,穀入於胃,脈道以通,血氣乃行」。後天,五臟六腑在先天之氣與後天之氣的共同作用下,也逐漸生化成精,這些後天之精與先天的至精,構成了人格結構中司生殖、化生天癸、主齒髮筋骨、宣發七情六欲的生生不息的生理能量。《黃帝內經》說:「並精而出入者謂之魄」,這些生理能量作用於身心,又直接與七魄相關聯。

原始真如,一靈炯炯的理性,構成了人格結構中最為基本的元神。《黃帝內經》說:「兩

精相搏謂之神」，先天之精與後天之精的相互作用，生化成後天之神。先天的元神，與後天兩

精相搏而生成的神，構成了人格結構中與天地之理相貫通，以天地之理爲法則，制約引導精氣

運行的心理能量。人的心理能量，作用於身心，由「任物」到「處物」，乃至「應物」，是一個

逐漸完善，逐漸遞進的過程。「所以任物者謂之心，心有所憶謂之意，意之所存謂之志，因志

而存變謂之思，因思而遠慕謂之慮，因慮而處物謂之智」。

太極拳的「應物自然」的至高境界，不是一蹴而就的，一定是在不斷的拳架、推手訓練過

程中，由任到憶，由憶到存，因志而存變，因思而遠慕，由審識處物以臻隨感而應，應物無

方。這一過程，「心」這款軟件的升級，又必須是在「身」的不斷的修煉中得以完成。「隨

神往來者謂之魂」，先天元神與後天之神相互作用於身心，又直接與三魂相關聯。

精能化氣，氣能化神，神能還虛，三者又相互制約，相互提升，散發出中華文明特有的人

格魅力。優秀的人格結構，應該是煉魂制魄，懲忿窒欲，降龍伏虎，戒嗔戒色，煉情歸性，是

故，聖人，以魂運魄。而常人的人格結構中，煩惱妄想，憂苦身心，流浪生死，常沉苦海，永

失真道，是故，衆人，以魄攝魂。

《人身太極解》云：「此言口、目、鼻、舌、神、意使之六合，以破六欲也，此內也；

手、足、肩、膝、肘、胯亦使六合，以正六道也，此外也」。太極拳解決了通過「心」的內六

合，「以破六慾」，「身」的外六合，「以正六道」的這樣一種身心合煉的方式，旨在完善人格結構中以魂運魄的功能。

三十四、能量的樞紐：命門三焦

精氣神的人格結構中，「氣」，是每個人在各個不同的階段，實時所呈現的某種生存態勢，這一態勢，是由內而外的，而且是能代表過去、今天、將來一個時間段的形態與趨勢；而「精」則是維繫人生存的一種生理能量，是呈現每個人不同生存態勢的基本能量；「神」則是提升生存態勢的一種心理能量，同時也能排遣「精」這種生理能量，在其轉化過程中所積累的各類負能量（心理熵），諸如喜、怒、憂、思、悲、恐、驚給人所帶來的負面影響。精氣神三者構成的人格結構，構成了生物能、生理能、心理能之間相互的轉化相互的制約。

人，從汲取天地間各類生物能量，通過口腔、腸胃、臟腑各個器官的轉化，讓由生物能量轉化成的「水穀之氣」，生化爲諸類生理能量、心理能量，這期間，需要有一個綜合的能量輸送、生化、排泄、轉換系統。《黃帝內經》素問六節藏象論說：「脾、胃、大腸、小腸、三焦、膀胱者，倉廩之本，營之居也」。五臟中的脾與六腑中的胃、大腸、小腸、三焦、膀胱，擔綱起了這一功能。

而五臟六腑中，尤其值得一提的是六腑中的三焦。焦者，從隹，從火。《說文》云：火所傷也。熏烤之意。引申爲一種能量。西學東漸後，將西方物理學中的能量和機械功的衍生單位翻譯爲「焦耳」或「焦」，也是因爲「焦」本身所具有的能量概念。《難經》云：「三焦者，水穀之道路，氣之所終始也」。但是，三焦究竟是什麼？在哪裏？現代西方醫學一直找不著三焦之所在。就像西方醫學找不到傳統醫學經絡之所在一樣。

李時珍《本草綱目》卷三十之胡桃云：「三焦者，元氣之別使，命門者，三焦之本原。蓋一原一委也。命門指所居之府而名，爲藏精繫胞之物。三焦指分治之部而名，爲出納腐熟之司。蓋一以體名，一以用名。其體非脂非肉，白膜裹之，在七節之旁，兩腎之間，二繫著脊，下通二腎，上通心肺，貫屬腦，爲生命之原，相火之主，精氣之府。人物皆有之，生人生物，皆由此出。《靈樞·本臟論》已著其厚薄緩結之狀」。

從《黃帝內經》一直到後世的《類經附翼》，命門所指，沒有定論。傳統中醫限於解剖學的落後，李時珍說命門「其體非脂非肉，白膜裹之」云云，自然不足採信。但李時珍將三焦與命門合二爲一，一原一委，一體一用，上通心肺，下通二腎，「藏精繫胞」、「出納腐熟」，「爲生命之原，相火之主，精氣之府」等等概念，對後期趙獻可、張景岳創立「命門學說」影響巨大。

同時，李時珍在《本草綱目》卷三十四辛夷中則說：「鼻氣通於天。天者，頭也、肺也……腦爲元神之府，而鼻爲命門之竅」他認爲，命門是兩腎之間，它的竅位是鼻子。傳統中醫認爲：目爲肝竅，口爲脾竅，耳爲腎竅，舌爲心竅，鼻爲肺竅。李時珍將兩鼻孔，看做是命門之竅。竅者，空也。這爲「命門三焦」這個能量轉換系統，找到了關鍵的出口。就像是鍋爐的煙囱一樣。人在呼吸之時，鼻實爲命門之竅，顯然比鼻爲肺之竅，對膈膜的沉降要求也更高。而這一要求，也決定了只有逆腹式呼吸，才能讓呼吸更爲深入綿長。由此可見，李時珍的命門與三焦一體一用，鼻實爲命門之竅的理論，爲能量轉換的陰陽顛倒法則，提供了理論基礎。

「三十二目」分別在《人身太極解》、《太極平準腰頂解》兩目，都出現「兩命門」一詞。

《人身太極解》云：「顳丁火，地閣承漿水，左耳金，右耳木，兩命門也，茲爲外也」，結合上文的臟腑內五行，此節講的是人體頭部的外五行。所以，此節「兩命門也」句，應該是有衍文的。二水以爲，完整的語句應該是：「鼻實，兩命門，土也」。將鼻子，與命門相關聯，此觀點，一改傳統中醫理論「肺主鼻，在竅爲鼻」的主張，這顯然是採納了李時珍「鼻爲命門之竅」之論。

《太極拳：一門性命踐行的哲學》——太極拳老拳譜三十二目解密（一）

119

《太極平準腰頂解》後半段，通常被句讀成「車輪兩命門，一纛搖又轉。心令氣旗使，自然隨我便……」五言二十句的打油詩，而此節在「三十二目」之田本中，被句讀作「車輪二，命門一，纛搖又轉，心令氣旗，使自然，隨我便……」這一句讀，也可以從「三十二目」之炎本得以證實。炎本「太極拳之腰腿」一節中云：「太極拳老譜中云：『車輪輪。命門一。纛搖有轉。心令氣旗。使自然隨我便。滿身輕利者。金剛羅漢煉』，可見命門之重要也」。「車輪」的第二字輪，顯然是誤讀「車輪二」的「二」字，以爲是前一「輪」字的重複簡寫。

我們僅僅從一門強身健體的功法角度，來考量傳統健身方式的演進，從《易筋經》的揉膜到太極拳的知覺運動，無疑是一個質的飛躍。而這一飛躍的關鍵之處就是，人們開始將原先側重的腹部的「玉環穴」，開始關注腰部的「命門」了。另外，人在呼吸之時，鼻竇爲命門之竅，顯然比鼻竇爲肺之竅，對膈膜的沉降要求也更高。而這一要求，也決定了只有逆腹式呼吸，才能讓呼吸更爲深入綿長。

由此可見，李時珍的命門與三焦一體一用，鼻竇爲命門之竅的理論，爲讓純粹內壯的氣功，得以巧妙的與武術形態相結合創造了理論基礎；也讓坐式、臥式的小周天功法，演進爲任督統領、蹻維相聯的大周天功法；在此基礎上，逐漸將純粹強身健體的運動形式，演進爲「知覺運動」爲核心訓練體系的，身心合一、性命雙修的人格完善體系。《十三勢行工歌訣》之

「命意源頭在腰隙」、「刻刻留意在腰間」，不管是「腰隙」還是「腰間」無不在強調太極拳中命門三焦的重要。

三十五、能量轉化的法則：陰陽顛倒

來知德《周易集注》篇首易經雜說諸圖，首列自己繪製的「來瞿唐先生圓圖」，並附釋義云：「流行者氣，主宰者理，對待者數」。他說：「伏羲之圖，易之對待，文王之圖，易之流行。而德之圖，不立文字，以天地間理、氣、象、數不過如此，此兼對待、流行、主宰之理，而圖之也」，「伏羲之易，易之數也，對待不移者也」，「文王之易，易之氣也，流行不已也」，「有對待，其氣運必流行而不已。有流行，其象數必對待而不移」。

天地的影響力，往往是以「水」的形式發揮作用的。傳統文化的「風水」，其實是探究日月陰陽對於宇宙天地的影響力。

太陽對宇宙天地的影響力，往往是以「風」的形式發揮作用的；而月亮對宇宙日月為易。

流者，水行也。行者，氣的流動形態。拳勢之中，身軀手足有形的動作形態，與相關聯的無形的周遭空氣之間協同作用，構成了「流行者氣」，就像是在游泳池裏一樣，我們在行拳走架中，須要悉心去「知」、去「覺」肢體百骸在周遭空氣中的浮力。

《太極拳：一門性命踐行的哲學》——太極拳老拳譜三十二目解密（一）

聽言則對，主動應答謂之對；坐而待之，被動應答謂之待。《對待用功法守中土》一目云：「所謂對待者，不以頂匾丟抗相對於人也，要以粘黏連隨等待於人也」，「彼不動己不動，彼微動，己先動」，講透對待之理。

「三十二目」以來知德兼對待流行主宰之理，以闡發太極之理，以文王之易，一氣流行來解釋拳勢的變化，以伏羲之易，象數的對待來解釋兩人推手時的尺寸分毫。並進一步依照「有對待，其氣運必流行而不已。有流行，其象數必對待而不移」之理，一反劉宋張三峰之採戰邪說，將房中御女之術，升華爲太極拳中陰陽顛倒內丹補濟功法。這比《易筋經》主張的「人緣未了」，「功成物壯，鏖戰勝人」，「設欲鏖戰，則閉氣存神，按隊行兵，自能無敵」，也有了更進一步的提升。《張三丰全集》雜說正訛篇有云：「三峰採戰之說，多爲丹經所鄙……行御女之術者，是猶披麻救火，飛蛾撲燈」。同書「無根樹詞注解」之「順爲凡，逆爲仙，只在中間顛倒顛」句，劉悟元注云：「順則爲凡，逆則爲仙，所爭者在中間顛倒耳。這個中字，其理最深，其事最密，非中外之中，非一身上下之中。乃陰陽交感之中，無形無象，號爲天地根、陰陽竅、生殺舍、元牝門，人生在此，人死在此，爲聖爲賢在此，作人作獸亦在此。修道者能於此處立定腳跟，逆而運之，顛倒之間，災變爲福，刑化爲德」。

無論是儒家的「存心養性」、道家的「修心煉性」還是釋家的「明心見性」，其實都是在強調本體之「中」的重要性。儒家「人心惟危，道心惟微，惟精惟一，允執厥中」，強調的就是「執中」。道家從《老子》的「天地之間，其猶橐籥乎？虛而不屈，動而愈出。多言數窮，不如守中」，到《莊子》的「是亦彼也，彼亦是也…樞始得其環中，以應無窮」，側重的是「守中」。而釋家的「色即是空，空即是色」、「五蘊皆空」，強調的是本體之「中」，洞然而空的「空中」。本體之「中」，只有在明確了命門與三焦一原一委，一體一用之後，才能真切理解命門「爲陰陽之宅，爲精氣之海，爲死生之竇」，也才能將「執中」、「守中」、「空中」一一落到本體的實處，而非僅僅只是理論層面的說辭。

人直立行走，區別於四肢爬行的動物，命門所處的「七節之旁，兩腎之間」，在人成年之後，通常是處在凹陷的狀態。只有通過「含胸拔背」、「收腹斂臀」，才能將命門處，原本凹陷的位置凸顯出來。通過呼吸的配合，人在吸氣時，「拔背」與「斂臀」，旨在將大椎上下對拉，節節拔長。與此同時，通過「含胸」與「收腹」，隨著吸氣肌（膈肌與肋間外肌）收縮，胸膈隆起的中心下移，從而增大胸腔的上下徑，使得胸腔和肺容積增大。而呼氣時，只是由膈肌和肋間外肌舒張的結果，肺依靠本身的回縮力量，而得以回位，並牽引胸廓縮小，恢復吸氣開始的位置。一吸一呼，一卷一放，一蓄一發，一合一開，一入一出，隨著命門所處位置的上

下向、左右向的一張一弛，完成了對於「心火」、「腎水」的一降一伏。《太極文武解》云：

「夫文武尤有火候之謂，在放卷得其時中，體育之本也；文武使於對待之際，在蓄發適當其可

者，武事之根也」，此謂陰陽顛倒之理。《太極陰陽顛倒解》更爲詳實的描述了「降龍伏虎」

的過程：「如火炎上，水潤下者，而用水在上，則爲顛倒。然非有法治之，則

不得矣。譬如水入鼎內，而置火之上，鼎中之水，得火以燃之，不但水不能下潤，藉火氣，水

必有溫時。火雖炎上，得鼎以隔之，是爲有極之地，不使炎上之火無止息，亦不使潤下之水永

滲漏。此所爲水火既濟之理也，顛倒之理也。」《性命圭旨》的「火候崇正圖」注：「真橐籥

真鼎爐無中有 有中無 火候足 莫傷丹 天地靈 造化慳」，丘處機云：「真火者，我之神也，而

與天地之神，虛空之神，同其神也。真候者，我之息也，而與天地之息，虛空之息，同其息也

」。

吸氣時腰背拔伸而不變形，而胸腹內陷，呼氣時復原，此時的一吸一呼，猶如一隻一半由

竹片木板、一半由牛皮製成的風箱，「天地之間，其猶橐籥乎？虛而不屈，動而愈出」，人

生的小天地，所謂的橐籥，所謂的鼎爐，所謂的火候，所謂的刀圭金丹，無非只是通過調息，

鍛煉與神往來的魂，與並精出入的魄。聚精會神，火候神息之後，才能讓原本隨時有可能魂飛

魄散的「心」打包，上傳在雲端，之後，當「身」這台電腦硬體徹底壞了，軀體腐朽之後，新

的電腦硬體能夠因緣際會，再從雲端下載那顆不朽的「心」。這才能與天地、與虛空同神同息

了。這才是叔孫豹所謂的「死而不朽」。這才是孟子所謂的沖塞天地的浩然之氣。這便是仙道

的本體虛空，超出三界。這便是佛學的不垢不淨，不生不滅。這才是「執中」、「守中」、

「空中」。這才是太極拳最為崇高的定位。

徐哲東先生《太極拳發微》之伏氣一節，參透了橐籥神息之論，並且將太極拳的命門修煉

方法落到了可操作層面，摘錄如下：「伏氣之法，樞鍵在腰。何以言之？以腰肌之弛張，可

使膈膜為升降。腰肌張，則膈膜降而為吸；腰肌弛，則膈膜升而為呼。將欲息之出入深細，在

膈膜之升降與肺之弛張相應……此和順形氣之法也。惟胸肌與腰肌弛張能相調適，則胸腹之

間，一闔一闢，自爾和順……及夫浸習浸和，息之出入，浸斂浸微，遂若外忘其形，而一於

氣，內忘其氣，而合於志。志者，意之致一者也。及其和順之至，志亦如忘，但覺融融泄泄，

若將飄搖輕舉然，夫是之謂能化」。

由此可見，一旦離開了命門三焦「放卷得其時中」的本體之「中」，採戰之術，難免「猶

披麻救火、飛蛾撲燈」，「作人作獸亦在此」焉。而守得此「陰陽交感之中」，「文武使於

對待之際，在蓄發適當其可」，誠如《太極懂勁解》所言：「自己懂勁，階及神明，為之文

成。而後採戰，身中之陰，七十有二，無時不然。陽得其陰，水火既濟，乾坤交泰，性命葆真

《太極拳：一門性命踐行的哲學》——太極拳老拳譜三十二目解密（一）

矣」。

《口授張三丰老師之言》以仙尊張三丰口述的語氣，語重心長的闡述了太極拳陰陽採戰之理，並將一個人的行功走架，與兩個人的推手訓練，在陰陽補瀉上作了進一步的說明：「前輩大成文武聖神，授人以體育修身進之，不以武事修身。傳之至予，得之手舞足蹈之採戰，借其身之陰以補助身之陽。身之陽男也，身之陰女也。然皆於身中矣。男之身只一陽，男全體皆陰女。以一陽採戰全體之陰女，故云一陽復始」，「所謂自身之天地以扶助之，是爲陰陽採戰也。如此者，是男子之身皆屬陰，而採自身之陰，戰己身之女，不如兩男之陰陽對待修身速也」，「今夫兩男之對待採戰，於己身之採戰，其理不二。己身亦遇對待之數，則爲採戰也，是爲乘鉛也。於人對戰，坎離之陰，陽兌震，陽戰陰也，爲之四正。乾坤之陰，陽艮巽，陰採陽也，爲之四隅。此八卦也。身足位列中土，進步之陽以戰之，退步之陰以採之，左顧之陽以採之，右盼之陰以戰之。此五行也，爲之五步。共爲八門五步也」。

三十六、流行之要：身形腰頂

周易的象數，在二水看來，其實是一個高度概括的定性定量分析的數理模型。從敵我雙方的天時、地利、人和三個變量，來考量勝數把握。陰陽老少，往來進退，常變凶吉都在上下

兩卦、各自的天地人三爻之中。在太極拳行拳走架中，自身三大節手、身軀、腳，構成了天、人、地三盤。

「能如水磨催急緩，雲龍風虎象周旋。要用天盤從此覓，久而久之出天然」、「四手上下分天地，採挒肘靠由有去」、「此說亦明天地盤，進用肘挒歸人字」，以及「八卦正隅八字歌，十三之數不幾何」的《太極人盤八字歌》等，都是旨在用周易的八卦象數來說明太極拳行功走架之理。

天地人三盤構成的己身「卦象」，倘若將與之相關聯的無形的周遭空氣，幻想成假想敵，那麼這一假想敵同樣也有他的天地人三盤。己身天地人三盤在運行變化時，處處設想著假想敵天地人三盤的變化，倘若如是，那麼在拳勢流行之中，「其象數必對待而不移」了。也能從行功走架中借其身之陰以補助己身之陽，實現己身之採戰，也能在行功走架中逐漸體悟推手中尺寸分毫的陰陽變化，「對待於人出自然，由茲往復於地天」，理固然也。

天地人三盤所構成的身形間架，在進退顧盼的一氣流行之中，氣之流行，不可能像少林拳的跳竄雀躍。三盤之中，身軀的齊頭並進，平送身軀，成為最重要的運動法則。「以身分步，五行在焉，支撐八面」，「以中土為樞機之軸。懷藏八卦，腳跐五行」，在這種運動法則之下，軀體的運動變化，並不能靠兩腳的屈伸蹬撐來帶動。而是需要依靠「樞機之軸」，像是圓

規的實腳，以帶動身形的弧線變化。所以「身形腰頂」成了太極拳最爲基本的身法要領。

《太極平準腰頂解》、以及第七、八、九目所涉及的「身形腰頂」，其實都是對《王宗岳太極拳論》中「立如平準，活如車輪」的詳實詮釋。老拳論一而再，再而三的解釋「立如平準，活如車輪」，可見此八字構成了太極拳的行功走架的核心內容：「身形腰頂豈可無，缺一何必費功夫。腰頂窮研生不已，身形順我自伸舒」、「退圈容易進圈難，不離腰頂後與前」、「頂如準，故云頂頭懸也。兩手，即平左右之盤也。腰，即平之根株也。立如平準，所謂輕重沉浮、分厘毫絲，則偏顯然矣。有準，頂頭懸，腰之根下株，尾閭至囟門也，上下一條線，全憑兩平轉變換取，分毫尺寸，自己辨」。

文字中，「腰頂」與「身形」是一組相對應的概念。腰頂的運動要領是「窮研」，身形的要領是順著腰頂的窮研而「伸舒」。所以，這裏的腰頂，其實是泛指由尾閭內斂、虛領頂勁之後所形成的「軸」，就像是研磨的杵。身形則是順隨著「軸」的研磨而形成的「圈」，只有身形舒展了，「圈」才得以舒展。命門所在處腰背肌上下前後的對拉拔長，胸腹如橐龠般吸呼內動，抽靠貼沉，練的是肩胯之兩「邊軸」。橐龠，一半竹片木板，一半牛皮，胸腹貼腰背時，能讓脊椎節節舒展，對拉拔長，而不至於讓腰背彎曲變駝背，這是用以訓練腰頂功夫。腰頂窮研的「研」，首先得能讓腰頂可以成爲研磨之研杵，如此方能如孫祿堂所說：

「在各式圓研相合之中，得其妙用矣」。虛實分明，講的就是要求肩胯兩邊軸，像是圓規兩腳一樣，分清虛實。拳勢在進退顧盼之中，前後的肩胯構成兩「邊軸」，就像是圓規兩腳一樣，可以相互變換虛實。「退圈容易進圈難，不離腰頂後與前」，講的就是前後「腰頂」的變化法則。

虛實兩邊軸中，實軸是研，是天平的根株也。虛軸在實軸「研」動下，構成了氣如車輪的「圓」。所以，當拳勢右向運轉時，必定以右側肩胯的邊軸為「研」，以帶動左側身形氣如車輪的「圓」；當拳勢左向運轉時，必定以左側肩胯的邊軸為「研」，以帶動右側身形氣如車輪的「圓」。兩「圓」就像是兩個大車輪，帶動身形的進退顧盼。雖然有兩個車輪，但是在拳勢運行中，始終只是或左或右，或虛或實，像是左右變換車輪的獨輪車，其實始終只有一個車輪在發揮效用。

「車輪兩，命門一，纛搖又轉，心令氣旗，使自然，隨我便」，兩車輪在虛實變化時，作為指揮兩車輪變化的「樞機之軸」，就像是軍營中指揮作戰的大旗（纛），在「不離腰頂後與前」時，一定會有些許的「搖又轉」。這一現象，倘若體現在推手之中，就會出現「斷接俯仰」的現象。解決「斷接俯仰」處的細微變化，就成了推手中真假懂勁的關鍵之處。所以《太極字字解》中說：「求其斷接之能，非見隱顯微不可。隱微似斷而未斷，見顯似接而未接。接接斷斷，斷斷接接，其意心身體神氣極於隱顯，又何慮不粘黏連隨哉」。

手，是天平的托盤，拳者，權也。就太極拳的運動形式而論，兩軸互爲虛實，研圓相生，圓研相合，身形隨著兩軸互換的「搖又轉」中，極其舒展之能，兩手如天平的托盤一般，尺寸分毫，感知運動變化之妙，成了推手中最重要的身形法則。

三十七、對待之眇：知覺運動

作爲優秀的傳統文化，太極拳必定能給我們帶來評判是非、善惡、美醜的評價標準，乃至成爲我們意識形態中充滿正能量的價值觀，同時太極拳還能提供我們發現問題，思考問題，分析問題，解決問題的思維模式；久而久之，還能給予我們潛移默化的力量，甚至滲透到我們的一舉一動，一言一行，成爲我們的日常生活坐立行臥的行爲模式。希賢希聖，曰睿曰智，允文允武，盡性立命的儒家心學，自然成爲太極拳修煉者最高的價值標準。

易學中，提取人、我雙方的天、地、人三參數之變量，構建定性定量分析的數理模式，用周易特有的二分四象限的分析方式，從各參數中找出常變因數，並在變量中，理順變量之間相錯相綜、流行對待關係，進而歸納總結出解決問題的最佳方式。這一方式，體現在人的任物處物上，一定是直面，而不是逃避，一定是陰陽採戰，而不是頂抗丟匾；一定是後發先至，而不是先聲奪人；一定是以柔克剛，而不是以強凌弱⋯⋯由此，太極拳從最爲基本的鍛煉「命

門三焦」的能量轉化系統出發，讓我們的意志、思慮、心智得以提升，最後帶我們走入希賢希聖，曰睿曰智，允文允武，盡性立命，乃至階及神明之路。這一點，體現在兩個人之間的推手訓練上尤爲直接有效。誠如《口授張三丰老師之言》云：「採自身之陰，戰已身之女，不如兩男之陰陽對待修身速也」。

爲什麼推手訓練，比自身行拳走架時的一氣流行，採戰陰陽，「修身速」呢？三十二目反覆強調了一個概念「知覺運動」：「知覺運動得之後，而後方能懂勁，由懂勁後，自能階及神明矣」、「非乃武無以尋運動之根由，非乃文無以得知覺之本原。是乃運動而知覺也」、「先求自己知覺運動，得之於身，自能知人」、「要知人之知覺運動，非明粘黏連隨不可」、「運動知覺來相應，神是君位骨肉臣。分明火候七十二，天然乃武並乃文」、「補自己者，知覺功虧則補，運動功過則瀉，所以求諸己不易也」。

知覺運動，作爲邏輯概念，最早是朱熹注釋《孟子·告子》時所提出來的，戴東原批駁朱熹的觀點，他在《緒言》中以答問形式，首次爲「知覺運動」做了邏輯上嚴密的判定。他說：「知覺運動者……此生生之機原於天地者也，而其本受之氣，與所資以養者之氣則不同。所資以養者之氣，雖由外而入，大致以本受之氣召之……氣運而形不動者，卉木是也；凡有血氣者，皆形能動者也。由其成性各殊，故形質各殊，則其形質之動，而爲百體之用者，利用不利

用亦殊。知覺云者，如寐而寤曰覺，心之所通曰知，百體皆能覺，而心之知覺爲大。凡相忘於習則不覺，見異焉乃覺。魚相忘於水，其非生於水者，不能相忘於水也，則覺不覺亦有殊致矣。」。

簡言之：覺，乃大腦皮層對外界事物的第一感受。《黃帝內經》云：「所以任物者謂之心，心有所憶謂之意，意之所存謂之志」。這是心以任物的階段，是一種意志。而知，則是深思熟慮後，對於外界事物的一種判斷和處理。《黃帝內經》云：「因志而存變謂之思，因思而遠慕謂之慮，因慮而處物謂之智」。由覺而知，是任物到處物的飛躍。表面上沒有動靜，內在在流行變化，稱之爲運。動，乃形體上的變化。知覺運動者，此生生之機原於天地者也。《固有分明法》云：「蓋人降生之初，目能視，耳能聽，鼻能聞，口能食。顏色聲音香臭五味，皆天然知覺固有之良；其手舞足蹈，於四肢之能，皆天然運動之良」。雖然是固有之良，但往往相忘於習，則不覺，見異焉，乃覺。就像是魚一樣，悠游在水裏，它就無法感知水的存在，人生活在空氣之中，也感受不到來自空氣的浮力與阻力一樣。《固有分明法》接著分析道：「思及此，是人孰無。人性近習遠，失迷固有。要想還我固有，非乃武無以尋運動之根由，非乃文無以得知覺之本原。是乃運動而知覺也」。

戴東原認爲：「血氣心知有自具之能：口能辨味，耳能辨聲，目能辨色，心能辨夫理

義」。他認為動、植物雖也有知覺運動，但人，本受之氣，所資以生之氣不同。只有人才能認知自然規律的道，和作為道德規律的理，就像味道與聲色一樣，可以被人類所認識。人在不斷提高認知的前提下，「心之神明，於事物成足以知其不易之則，譬有光皆能照。而中理者，乃其光盛，其照不謬也！」他認為，人的認識是一個不斷由「精爽」進到「神明」的過程，「精爽」的過程，先自知，後知人，尺寸分毫，由尺及寸，由寸及分及毫，允文允武，允聖允神，當階入「聰明睿聖」時，「心之精爽，有思則通……精爽有蔽隔而不能通之時，及其無蔽隔，無弗通，乃以神明稱之」。

「三十二目」自始自終貫穿了戴東原的知覺運動理念。

在這一理論指導下，我們的推手，就不是以顚頂逞強為能，更非呈角力相撲之技。而是在相互的粘黏連隨之中，克服頂匾丟抗之病，去覺知對手勁力的大小、方向、目標，甚至在對手勁力之將發而未發，預動而未動的端倪，去把握對手的運與動。「夫運而知，動而覺。不運不覺，不動不知。運極則為動，覺甚則為知」、「彼不動，己不動，彼微動，己先動」。太極推手訓練，其實就是通過相互之間的粘黏連隨，旨在把握雙方勁力意氣的運與動，在將發而未發、預動而未動的端倪中，去觀照和感觸陰陽消長的機。

粘，我之於人的主動知覺；黏，我之於人的被動知覺；連，人之於我的主動知覺；隨，人之於我的消極反應；頂，我之於人的過激反應；匾，我之於人的消極反應；丟，人之於我的消極反應。

極反應；抗，人之於我的過激反應。

老一輩在總結推手經驗時有聽問欺吃之說：

聽：實則為肌膚神經末梢的感知能力。多與人接手摸勁，多聽，方能懂。可見，聽勁，是懂勁的基礎。聽勁首先得聽勁源，其二，聽勁之方向，其三，聽勁力大小、厚薄，其四，聽對手勁的真假虛實。

問：以細微的感觸，或輕或重，去探知對手的勁路的虛實變化。聽後沒懂，不能不懂裝懂，不懂則問。一問對手中軸藏否，二問對手勁的真假，三問對手功力大小。

欺：施以假象，誘使對手失勢。聽了，懂了，方有所為。一用指欺，二用肘欺，三用肩欺，四用身欺。

吃：得機得勢，全盤照收。「開」吃、「沉」吃、「提」吃、「引」吃。個中滋味，還得靠自己在推手中摸索。

與人推手，功夫的進階，也自然是先煉開展，後煉緊湊。緊湊之後，再求尺寸分毫。由尺而寸，而分而毫，蓋慎密之至，不動而變也。尺寸分毫之後，方能探究節膜、拿脈、抓筋、閉穴之功。太極正功，不是剛柔相濟，而是方圓相濟。圓之出入，方之進退，隨方就圓之往來也。方為開展，圓為緊湊。方圓規矩之至，孰能出此外哉。如此得心應手，仰高鑽堅，神乎其

神，見隱顯微，的的思的，生生不已，欲罷不能。在懂勁之後，階及神明之前，得真切領悟斷接俯仰四字。原因是這四字，關乎意念與勁路的變化。粘黏連隨，講究的是不丟不頂的功夫，而接接斷斷，斷斷接接，講究的卻是即丟即頂的功夫。觸發之間，便是即丟即頂，觸發之間，便是斷接之能。勁斷意不斷，意斷神可接，方能階及神明的境界。

三十八、「三十二目」，我國完整文論體系的程碑式

值得一提的是，我國傳統的文論體系，或遵循孔夫子「述而不作」的理念，作者即便有新穎的觀點，也往往出入於古人的注腳之中，六經注我，我注六經。文字風格也常常傾向於散漫的隨筆，很少有系統的、條理分明、邏輯嚴密的文本。而具備自己特有語言概念並且具備命題判斷等形式邏輯，進而來闡述自己完整理論體系的文本，更是鳳毛麟角。通常人們將刊發於1908-1909年間的《人間詞話》，作為我國完整文論體系的程碑式，這得歸功於王國維多年來浸潤於叔本華哲學、美學體系之功。而成稿於1868-1892年間的三十二目，顯然已經具備了自己獨特的概念，且系統的理論層次分明、文本邏輯嚴密，較王國維的文本早了近四十年。這個意義上而論，研討此譜的價值，已遠遠超出了僅限太極拳理論這一界域了。

此譜成稿的1868-1892年間，正值楊露禪經武汝清舉薦赴京城授拳之時，「母子同治」

的清皇朝，飽受鴉片戰爭與太平天國戰火，風雨飄搖，內憂外患，開始順應時勢。一方面，廢

科舉、興學堂、開海禁、辦洋務、興辦新式工業、創辦新式軍隊。另一方面，不甘心全盤的西

化，企圖以夷制夷，以傳統勢力來牽制洋務勢力，從而穩固深宮的垂簾與集權。搖搖欲墜的清

廷，得以暫時的喘息，迎來了為期十來年的所謂「同治中興」。洋務期間，面對「西學東漸」

之風所帶來的西方文化的大肆侵襲，傳統文化顯得不堪一擊，巍巍大中華，甚至連皇者自尊，

都被西方文明的槍炮打得稀巴爛。與此同時，西方教會勢力乘機大勢入侵各地，甚至向內地、

鄉村入侵。華夏傳統的社會價值觀，遭到前所未有的挑戰，而各地不約而同的教案事件，最

終都還是以屈服告終。傲慢的慈禧也開始學會「量中華之物力，結與國之歡心」。而「中學為

體，西學為用」的口號，顯然是傳統文化在面對被全盤西化時，所做的最後的抵抗。這個口號

之下，蘊含著當時知識分子內心復興儒學價值觀及禮制綱常的偉大理想。此時，一種被冠以

「太極」之名的武術形式，被當做是聖人之學，藉以慰藉國人脆弱的心。皇宮貴族、達官貴人

於是群響眾應。成稿於其時的此譜，從《張三丰承留》、《口授張三丰老師之言》等文字背

後，不難看出這些拳論的捉刀者，他們的內心有著明確的政治主張與抱負。從字裏行間，我們

能感受得到儒家「人心惟危，道心惟微，惟精惟一，允執厥中」這耳提面命、諄諄囑咐的十六

字心法。這在他們看來，像是華夏文明的火種盒，關乎天下蒼生，家國命運。而太極拳生逢其時，正擔綱起承載聖人之道的道器。

改革開放三十餘年，經濟大復興的同時，我們整個社會的價值體系，也遭遇到了西方思潮前所未有的重創。而今在民族復興的大旗之下，重塑我們的價值體系，重新回歸傳統的優秀文化，也就顯得十分重要。太極拳在這一時代背景之下，也得到了空前的繁榮。

在太極拳空前繁榮的當下，難免泥沙俱下，魚目混珠。重讀經典老拳論，梳理蘊含在「三十二目」拳譜內系統的拳學體系，及傳統的價值觀，在新的歷史時期，如何定位太極拳，重新認識太極拳，如何讓億萬修煉太極拳者得以享受更多來自優秀傳統文化的給養，這或許便是「趨而過庭，退而學詩」的意義之所在。

三十九、人身的太極，究竟在哪裏？

老三本之《王宗岳太極拳論》裏，無論是王宗岳的拳論還是武禹襄、李亦畬的講論，除了套用周濂溪《太極圖說》「陰靜陽動」理論和「陰陽互根」說之外，太極，只是「無極而生，陰陽之母」、「陽不離陰，陰不離陽」等等形而上的理論指導。涉及到形而下的拳技含義和技法特徵，「緊要：全在胸中，腰間運化，不在外面」，「虛靈頂勁，氣沉丹田」、「立如

平準，「活如車輪」、「命意源頭在腰隙」、「刻刻留意在腰間，腹內鬆淨氣騰然」、「氣如車輪，腰如車軸」、「其根在腳，發於腿，主宰於腰，形於手指」、「氣如車輪，周身俱要相隨。有不相隨處，身便散亂，便不得力，其病於腰腿求之」、「發勁要有根源，勁起於腳跟，主於腰間，形於手指」、「氣向下沉，由兩肩收於脊骨，注於腰間，此氣之由上而下也，謂之合。由腰形於脊骨，布於兩膊，施於手指，此氣之由下而上也，謂之開。合便是收，開便是放。能懂得開合，便知陰陽」、「欲避此病，須知陰陽」、「陰陽相濟，方爲懂勁」等等。由此可見，「腰隙」、「腰間」、「腰腿」、「腰」，幾乎成了太極拳在尋求心靜、身靈、氣斂、勁整乃至神聚的各個階段之「緊要」處。

「三十二目」老拳論，不但強化了形而上的太極陰陽理論，還將八門五步配以方位八門，將五行、八卦納入到一身之中，「懷藏八卦，腳跐五行」，以四正、四隅，「以身分步」，將太極拳的技法與《易經》的「陰陽顛倒，周而復始」之理相結合，且借用來知德的易學理論，以天地人三才中的理、氣、象、數、兼以對待、流行、主宰之理，以「對待者數，主宰者理，流行者氣」爲原則，爲太極拳「觀經悟會」、「一氣流行」、「相互對待」，奠定了以《易經》的太極之理爲核心的太極拳理論基石。

同時，「三十二目」老拳論裏的兩處「兩命門」，爲太極拳修煉者找到自己身體裏的「太

「極」之所在，且以此爲契機，由己及人，知覺運動，由人及物，由物及天、及地，知己知人，「知天人同體之理」，「得日月流行之氣」，「以武事論之於心身」，「歸之於道本也」，將太極拳從一拳一腳的武事，以假修真，四性歸原，以拳入道，指向了一條人人皆能通達的性命踐行之路。

那麼，太極拳的「腰隙」、「腰間」、「腰腿」、「腰」究竟是指哪裏？太極拳的「命門」又指什麽？人身的太極在哪裏？如何修煉一身之太極，才能以拳入道？

「三十二目」老拳論《人身太極解》云：「人之周身，心爲一身之主宰。主宰，太極也。」此節以《易經》「易有太極，是生兩儀。兩儀生四象，四象生八卦」之理，結合太極、二儀、三才、四象、五行、六欲、七情、八卦、九宮、十天干、十二地支之成數，從「天人同體」的角度，來闡釋人身中內外身心之理。「心爲一身之主宰。主宰，太極也。」這與後文《張三丰以武事得道論》篇：「蓋未有天地，先有理。理爲氣之陰陽主宰。主宰理以有天地，道在其中。陰陽氣道之流行，則爲對待。對待者，陰陽也，數也。」相互參校，似乎順應了《參同契闡幽》中關於天人同構、天人合一的理論：「人身具一小天地，其法象亦然。乾爲首，父天之象也。坤爲腹，母地之象也……父母未生以前，圓成周遍，廓徹靈通，本無污染，乾爲不假修證。空中不空，爲虛空之真宰，所謂統體一太極也。既而一點靈光，從太虛中來，倏然

感附，直入中宮神室，作一身主人，所謂各具一太極也」。

簡單的理解就是：天地乾坤，理爲氣之陰陽主宰。主宰，太極也。人身小天地，心爲一身之主宰。主宰，太極也。

心，爲一身之主宰。似乎接駁自朱熹的觀點：「心是身之主宰，而性是心之道理」。這一觀念，也可以從《王宗岳太極拳論》武禹襄、李亦畬的講論中隨處可見。譬如「意氣君來骨肉臣」，「心爲令，氣爲旗，神爲主帥，身爲驅使」，「先在心，後在身」，「要刻刻留心，挨何處，心要用在何處，須向不丟不頂中討消息」，「彼之力方礙我皮毛，我之意已入彼骨裏。」此類體悟，不但詮釋了心爲己身之主宰，與人對待之時，兩人組合成一陰陽球，所以，一己之心，還應由己及人，還應該成爲彼身之主宰。天地乾坤，理爲氣之陰陽主宰。人身小天地，心爲一身之主宰。那麼身驅之內，又是什麼在主宰人的臟腑、四肢百骸呢？

「三十二目」《太極陰陽顛倒解》其實有更爲詳盡的解答：

「腎水、心火、肝木、肺金、脾土，皆屬陰；膀光（胱）水、小腸火、膽木、大腸金、胃土，皆陽也。茲爲內也。顧丁火、地閣承漿水、左耳金、右耳木、兩命門也，茲爲外也。」

以五臟、五腑（缺少三焦）來配以陰陽五行，此爲內五行。以顧、承漿、左右耳、「兩命

心一堂 武學傳承叢書

140

門」，配以五行，此爲外五行。六腑缺了三焦，似乎不只是爲了成數「五行」之「五」，此且不論。從「地閣承漿水」來判斷，「顱丁火」似乎應該是「天庭顱頂火」的脫文。再從「天庭顱頂火、地閣承漿水、左耳金、右耳木、兩命門也」來推論，此節講述的是人體頭部的外在五行。此「兩命門」者，應該處在人臉的中部，且五行應屬「土」。由此可見，此「兩命門」句，應該也是有脫文的。二水以爲，完整的語句或應是：「天庭顱頂火、地閣承漿水、左耳金、右耳木、兩鼻命門土也。」

李時珍在《本草綱目》卷三十四之辛夷云：「鼻氣通於天，天者，頭也、肺也……腦爲元神之府，而鼻爲命門之竅……」他認爲，命門是兩腎之間，是生命形成之本原，精氣之府，相火的發源地。竅者，空也。誠如兩目爲肝竅，口爲脾竅，耳爲腎竅，舌爲心竅，兩鼻竇，則爲命門之竅。李時珍「鼻爲命門之竅」說，一改傳統「肺主鼻」的觀點，將人的呼吸吐納出入的鼻，與兩腎之間的命門發生了關聯性。這顯然比「肺主鼻，在竅爲鼻」，在呼吸吐納時，對膈膜的沉降顯得要求更高。也同時啓迪我們，通過呼吸導引，讓兩腎之間的命門，與之發生關聯，且以此來主宰一身之中的五臟與五腑（缺少三焦）。

倘若這種推測成立的話，那麼「三十二目」執筆者一定是深諳李時珍的《本草綱目》，也一定熟稔受李時珍影響的諸如趙獻可、張景岳等人的命門學說的。倘若如此，那麼上節文字在

談及臟腑時，五臟六腑中，獨獨缺失「三焦」，而以五臟「五腑」來配位「五行」，就別有一番深意了。

我們不妨再來閱讀「三十二目」之《太極平準腰頂解》中對於「命門」的表述：

「頂如準，故云頂頭懸也。兩手，即平左右之盤也，腰，即平之根株也。立如平準，所謂輕重沉浮，分厘毫絲則偏，顯然矣。有準，頂頭懸。腰之根下株，尾閭至囟門也。上下一條線，全憑兩平，轉變換取，分毫尺寸，自己辨。

車輪兩，命門一，纛搖又轉，心令，氣旗，使自然，隨我便。滿身輕利者，金剛羅漢煉。對待有往來，是早或是晚。合則放發去，不必凌霄箭。涵養有多少，一氣哈而遠。口授須秘傳，開門見中天。」

「車輪兩，命門一，纛搖又轉，心令，氣旗，使自然，隨我便」句，通常被句讀成五言四句：「車輪兩命門，一纛搖又轉，心令氣旗使，自然隨我便」。於是「車輪兩命門」的「兩命門」，也像是《人身太極解》中的「兩命門也」一樣，成了不解之謎。

二水以為，《太極平準腰頂解》是為《身形腰頂》、《太極圈》、《太極人字八字歌》諸目所涉及的「身形」與「腰頂」兩大基本原則作解。旨在將「平」、「準」兩字，逐字回復到古漢語語境中，去一一找到出典，並且以「天平」為喻，巧妙的釋解了「十三勢行工歌」中

「尾閭正中神貫頂，滿身輕利頂頭懸」句的「頂頭懸」，並藉此對《王宗岳太極拳論》：「立如平準，活如車輪」作出詳盡的理解。

全文分成兩節，第一節從「頂如準」到「自己辨」，通過用擺動托盤天平的形象來解釋《王宗岳太極拳論》的「立如平準」。

由支點軸，支著天平樑的中間，而形成兩個臂，每個臂上掛著一個盤，其中一個盤裏放砝碼，另一個盤裏放物體，天平樑上指針指向正中刻度時，取其所稱物體之重量。天平稱重的原理，早就出現在陳壽《三國志》魏書中「曹沖稱象」的典故中。在西方，17世紀中葉，法國數學家洛貝爾巴爾發明了擺動托盤天平。19世紀20年代，倫敦人羅賓遜，開始設計和製造分析天平，西方才開始使用有刻度橫樑和游碼的天平。同時期，此類天平也與鐘錶一起，引入清宮廷。文中的「根株」，人的腰，像是擺動托盤天平中，支撐天平刻度橫樑的「支點軸」。頂頭懸與腰閭正中，上下對拉拔長後，腰頂，就形成了這一「支點軸」，雙手就像是掛在刻度橫樑上，吊著兩個托盤的兩臂。推手時，對手勁力作用在兩手上，就像是被稱重物與砝碼在天平兩托盤上一樣，輕重沉浮，立刻就在自己內心的刻度橫樑和游碼上顯示出來。「轉變換取，分毫尺寸，自己辨」，講的就是這個道理。這一節文字，其實是對王宗岳《太極拳譜》之「立如平準」的最爲形象的詮釋。

第二節，從「車輪二，命門一」到「開門見中天」，是通過類似古時軍車或儀仗車上的大旗與車輪的關係，來解釋《王宗岳太極拳論》的「活似車輪」。

人，從汲取天地間各類生物能量，通過口腔、腸胃、臟腑各個器官的轉化，讓由生物能量轉化成的「水穀之氣」，生化成爲人身心運動時所需要的各類生理能量和心理能量，這期間，需要有一個綜合的能量輸送、生化、排泄、轉換系統。《黃帝內經》素問六節藏象論說：

「脾、胃、大腸、小腸、三焦、膀胱者，倉廩之本，營之居也」。五臟中的脾與六腑中的胃、大腸、小腸、三焦、膀胱，擔綱起了這一功能。而五臟六腑中，尤其值得一提的是六腑中的三焦。焦者，從雥，從火。《說文》云：火所傷也。熏烤之意，引申爲一種能量。西學東漸後，將西方物理學中的能量和機械功的衍生單位翻譯爲「焦耳」或「焦」，也是因爲「焦」本身所具有的能量概念。

《難經》云：「三焦者，水穀之道路，氣之所終始也」。但是，三焦究竟是什麼？在哪裏？現代西方醫學一直找不著三焦之所在。

李時珍《本草綱目》卷三十之胡桃云：「三焦者，元氣之別使；命門者，三焦之本原。蓋一原一委也。命門指所居之府而名，爲藏精繫胞之物。三焦指分治之部而名，爲出納腐熟之司。蓋一以體名，一以用名。其體非脂非肉，白膜裹之，在七節之旁，兩腎之間，二繫著脊，下通二腎，上通心肺，貫屬腦，爲生命之原，相火之主，精氣之府。人物皆有之，生人、生物

皆由此出。《靈樞‧本臟論》已著其厚薄緩結之狀」。傳統中醫限於解剖學的落後，「其體非脂非肉，白膜裹之」云云，自然不足採信。但李時珍將三焦與命門合二爲一，一原一委，一體一用，上通心肺，下通二腎，「藏精繫胞」、「出納腐熟」、「爲生命之原，相火之主，精氣之府」等等，對後世的命門學說以及太極拳理論的完善起到了至關重要的作用。

在李時珍看來，五臟六腑其實是人體內的能量生化、輸送、儲藏、轉換的大車間，而三焦就是生物能量、生理能量、心理能量的表現形式。而命門，「在七節之旁，兩腎之間，二繫著脊，下通二腎，上通心肺，貫屬腦，爲生命之原，相火之主，精氣之府。人物皆有之，生人生物皆由此出」，這命門，儼然就是五臟六腑這一車間裏，自動化一體的全智能總成流水線。由此可見，前文中五臟與五腑，缺少三焦，或許更是爲了凸顯命門三焦的重要性。

誠如他的「鼻爲命門之竅」說，能啓迪我們，通過呼吸導引，讓兩腎之間的命門與之發生關聯，且以此來主宰一身之中的五臟與五腑，他的「命門三焦」說，也同樣能啓迪我們，通過運動命門，能夠調動五臟五腑的運動，且以此來提高人體內的能量生化、輸送、儲藏、轉換的功能和效用。

學尊東垣、薛己，深受李時珍命門三焦學說影響的趙獻可，被後世尊爲「命門」學派的創始人。他主張「命門在兩腎中」、「兩腎在人身中，合成一太極」。他直截了當將命門當做是

人身肢體百骸的太極之所在。他爲此還繪製了「兩腎命門圖」，兩腎一陰一陽。右腎爲陽，白

腰圈；左腎爲陰，黑腰圈。中間爲脊椎。自上數下十四節，自下數上七節，中間畫白圈，爲命

門。命門左邊小黑圈，是真水之穴。命門右邊小白圈，是相火之穴。他說：

「命門乃人身之君」，「命門是爲真君真主」，「乃一身之太極，無形可見，兩腎之中是

其安宅也」。「相火者，言如天君無爲而治，宰相代天行化。此先天無形之火，與後天有形之

心火不同」、「真水，氣也。亦無形。上行夾脊至腦中，爲髓海。泌其津液，注之於脈，以榮

四支。内注五臟六腑，以應刻數。亦隨相火而潛行於周身，與兩腎所主後天有形之水不同。」

「命門無形之火，在兩腎有形之中，爲黃庭。故曰五臟之真，惟腎爲根。」

身心而言，心爲一身之主宰。心，爲一身之太極。但就「身」而言，命門，則爲一身之主

宰。命門，乃一身之太極。

由此可見，不管是《王宗岳太極拳論》所強調的「腰隙」、「腰間」、「腰

腿」，還是「三十二目」所強調的「命門」，關鍵所在，就是如何通過呼吸導引，讓兩腎之間

的命門，成爲「呼吸之門」？且如何讓命門來主宰一身之中的臟腑，讓原本大腦無法調控的臟

腑，也能通過命門的主宰，而得以適度的運動？如何通過命門的適度運動，來提高臟腑這一生

産流水線的效能？且如何以此來提高人體内的能量生化、輸送、儲藏、轉換的功能和效用，讓

由臟腑所產生的能量，通過十二經來輸送，使得命門真正成為「十二經之根」？

兩腎之間的命門，於是就成了解決心與腎之間的關鍵問題。

心如天君，命門為宰相。天君無為而治時，宰相則代天行化。心君之真火，委以命門為相，命門之相火才得以成就真陽先天之本。兩腎之真水，與心之真火相媾，真水才能化氣，真氣才能順著脊椎，上行夾脊至腦中，填為髓海。太極拳陰陽顛倒之理，事實上也就是採納了仙道南宗先命後性的修煉次序，從命門入手，修煉命功，「只取一味水中金」，或結胎，或下丹種。倘以農作耕種作喻，命功入手處的命門，或稱「丹田」。倘以十月懷胎作喻，此處便是「女子胞」。這「水中金」，仙道南宗各派又有「坎水」、「西江水」、「黃河水」、「逆流水」、「漕溪水」等等的喻名，其實就是心火下降之後，命門的相火與兩腎真水之間的交合作用。水火既濟，兩腎真水之中，腎間動氣，一陽真氣自海底升起，這便是「水中金」，也便是「尋師指破水中鉛」的「水中鉛」。

「三十二目」之《太極陰陽顛倒解》，詳實的描述了「炎上」、「潤下」的心火與腎水，為如何通過命門的調整，來構築修煉內丹的「鼎」，為如何「以拳入道」、由命入性、性命雙修，提供一套純粹太極拳的方案：

「如火炎上，水潤下者，水能使火在下，而用水在上，則為顛倒。然非有法治之，則不得

矣。譬如水入鼎內，而置火之上，鼎中之水，得火以燃之，不但水不能下潤，藉火氣，水必有溫時。火雖炎上，得鼎以隔之，是為有極之地，不使炎上之火無止息，亦不使潤下之水永滲漏。此所為水火既濟之理也，顛倒之理也。」

四十、太極拳，何以構建「神」的殿堂

太極拳從原本簡單的逞一拳一腳之能的武術形式，上升到營魄抱一，返本歸元，這樣一門性命踐行的學問，除了戚繼光所謂「活動手足，慣勤肢體」之外，還應該具備哪些內涵？

古人認為，「身者，神之舍」，意思是說，人的身軀，是「神」居住的殿堂。這「神」居住的房子，是由「精」這種特殊的原材料凝結成「珠」，「精珠」的外面包裹美麗的衣服，裏面是半流質的，叫元質，元質內有泡，叫核，核內有仁。所以古人說：「仁者，仁愛人」。沒有了「仁」，沒有了愛人之心，人身體內所有的構造，與禽獸無異。

「義者，從我，從羊」，像是儺戲中，將羊角或羊頭面具套在頭上，人與人的相處之道。「仁者，從人，從二」，說的是人與人二人之夾，付諸一舉一動的行為方式。

「仁」是內在的修為，而「義」，則是由內而外散發的氣質。「俠者，從人，肋下輔夾著兩個弱小的人。相與信為任，強輔弱為俠。俠，以此顯示己之威儀。」「仁」是內在的修為，而「義」，像是一個威儀的人。

是仁與義，

仁義與任俠，構建了傳統武者特有的氣質與道德評價。這是武者身軀內靈魂之所在，也是武者身軀內精神魂魄牽縈之「神」。

作為「神」的殿堂，人身的間架結構只是太極拳訓練的第一部分內容。骨骼，是身體這座房子中的框架結構。全身的框架結構，由二百多根骨頭組成。精血凝結成精珠，再構成肌絲。肌絲搓合後，變成了肌線，肌線再組合成肌肉。「肌者，麗於骨」，皮膚、毛髮、肌肉、肌腱，依附於骨骼，組成神之殿堂的內外修飾材料。太極拳的行拳走架，旨在通過「腰頂窮研生不已，身形順我自伸舒」的訓練過程，構建「立如平準，活似車輪」的間架結構。

第二部分內容：身軀，作為「神之舍」，是智慧化程度極高的殿堂。人的身體，除了骨肉筋膜等「精」所搭建的框架之外，還具備兩套系統，用以滿足「神」的各項所需。其一是臟腑系統，其二是經絡系統。臟腑系統與經絡系統，組成了「氣」的生化與傳輸系統。臟腑系統是「炁」這種能量的生產流水線和能量的轉化樞紐。人，從汲取天地間各類生物能量，通過口腔、腸胃、臟腑各個器官的轉化，讓由生物能量轉化成的「水穀之氣」，生化為諸類生理能量、心理能量。

作「炁」，亦，火部，是一種能量。「无」，無形的，看不見的能量。「炁」，古五臟六腑，就是一條各類能量相互轉化的自動化流水線。太極拳在訓練間架結構的過程中，通過鼻子與命門之間的關聯性，來帶動臟腑體系的運動，進而使得命門三焦這一能量樞紐的效能

《太極拳：一門性命踐行的哲學》——太極拳老拳譜三十二目解密（一）

提高，這一部分，是內家拳最為核心的內容，也是太極拳內勁的命意源頭之所在。

第三部分，太極拳在行拳走架或基本功訓練中，通過旋踝、合膝、裹襠、抽胯、收臀、斂腹（抱起丹田）、護肫、含胸，以及撐（送）腿、丹田落位（放開尾閭）、拔背頂勁、沉肩垂肘、坐腕伸（舒）指等的身法要領，旨在讓身體陰側肌肉由下而上，由內而外的舒展開來，從而達到由下而上，由後而前，由內而外的「節節貫穿」與「完整一氣」，使得內氣與勁力上下相隨，左右相連，周身一家，以此來完成督脈、任脈、沖脈及其他諸脈的暢通，進而完成內氣「大周天」的循環。疏通脈絡體系，使得命門三焦的能量能通過奇正相生的脈絡得以由裏及表的暢通，「一身之勁，煉成一家」，勁力方能「起於腳跟，主於腰間，形於手指，發於脊背」，「如皮燃火，如泉湧出。」

第四部分內容，通過知覺運動，以提高五「官」為「神」的服務能力。吏以事君者為官，封建官吏制度，直接為皇帝服務，由朝廷直接任命的，稱之為「官」。人的五官，眼耳鼻舌身，直接聽命於我們身軀之「神」，為「神」服務，且從色、聲、香、味、觸不同角度，收集提供來自外部世界的資訊。眼耳之間的顧盼，鼻舌的呼吸吞咽，身體肌膚的觸覺聽勁，在拳架與推手的過程中，將五官的感知能力，先覺後知，先自知，後知人，尺寸分毫，不斷由「精爽」進到「神明」。並由此階及世事萬物，通過對於外界的所有資訊的處理，乃至為人處世，

完成由「任物」到「處物」乃至「應物」的升華。「所以任物者謂之心，心有所憶謂之意，意之所存謂之志，因志而存變謂之思，因思而遠慕謂之慮，因慮而處物謂之智」，太極拳的「應物自然」，已經絕非只是武術格鬥中的對手。誠如曾國藩所言：「物者何？即所謂本末之物也。身、心、意、知、家、國、天下，皆物也。天地萬物，皆物也。日用常行之事，皆物也」。

　第五部分，提高人身「奇恒之府」的能效。通過心火與腎水之間的水火相濟，一陽真氣由下而上，沿著二十四椎，經過七十二候氣，逆行而上，周而復始，由精化氣，由氣化神，由神還虛。這是作為內功拳最為精要的部分，也是歷來拳家最為秘不示人之處。《黃帝內經》所說的由腦、髓、骨、脈、膽、女子胞六者組成的奇恒之腑，只列「女子胞」，而不列男子精室，歷來的醫家多有歧義。《口授張三丰老師之言》云：「身之陽，男也。身之陰，女也。然皆於身中矣。男之身，祇一陽，男全體皆陰女。以一陽，採戰全體之陰女，故云一陽復始。」男人的身體，全部都是陰女，這一觀點，太極拳界一直以來也很少有人去揣摩。二水以為，倘若說人身的五臟六腑，是人體能量的生產流水線和能量的轉化樞紐，那麼由腦、髓、骨、脈、膽、女子胞六者組成的奇恒之腑，便是人體精氣神的精加工車間。女子胞，正是先天之精與後天之精，結胎其間之所在，也正是「對待用功法守中土」的「中土」之所在。是一味真火賴以築基

的丹爐，是一陽真氣得以採戰，賴以結胎的「女子胞」。《黃庭經》所說的「黃庭」，黃，五行土色，土，位於東南西北、上下左右之「中央」。庭，宮中也。身，是「神之舍」，黃庭，顧名思義，就是我們身軀的主宰之「神」，所居住的太和之殿。

下卷

一、太極拳的定義：八門五步

原文：

八門五步

掤南 擺西 擠東 按北 採西北 挒東南 掤東北 靠西南 方位

坎 離 兌 震 巽 乾 坤 艮 八門

方位八門，乃爲陰陽顛倒之理。周而復始，隨其所行也。

總之，四正四隅，不可不知矣。

夫掤擺擠按，是四正之手，採挒掤靠，是四隅之手。

合隅正之手，得門位之卦，以身分步，五行在意，支撐八面。

五行，進步火、退步水、左顧木、右盼金、定之方中土也。

夫進退爲水火之步，顧盼爲金木之步。以中土爲樞機之軸。

懷藏八卦，腳�X五行，手步八五，其數十三，出於自然。十三勢也。名之曰：八門五步。

釋義：

太極拳的定義：八門五步

拳勢之中，以文王八卦方位，效法聖人，面南而立。以《太極進退不已功》目中「掤進攦

退自然理，陰陽水火相既濟」句推論：掤進時，所對應的卦象方位爲坎（北），根據來知德

《八卦正隅相綜臨尾二卦圖》，陰陽互爲顛倒，對待不已者，掤進時，其拳勢爲離（南）；

攦退時，所對應的卦象方位爲離（南），根據來知德《八卦正隅相綜臨尾二卦圖》，陰陽互爲

顛倒，對待不已者，其拳勢爲坎（北）。同理，擠所對應的卦象方位爲兌（西），對待不已

者，其拳勢爲震（東）；按所對應的卦象方位爲震（東），對待不已者，其拳勢爲兌（西）。

以《太極上下名天地》目之「若使捯掤習遠離，迷了乾坤遺嘆息」句推斷：捯所對應的卦象方

位爲乾（西北），對待不已者，其拳勢爲巽（東南）；掤所對應的卦象方位爲坤（西南），對

待不已者，其拳勢爲艮（東北）。從「採天攆地相應求，何患上下不既濟」句推定：採所對應

的卦象方位爲巽（東南），對待不已者，其拳勢向西北，而順乾天；攆所對應的卦象方位爲艮

（東北），對待不已者，其拳勢西南，而應坤地。

所以這一目的方位八門，稍有錯訛，應更正爲：

坎北　離南　兌西　震東　巽東南　乾西北　坤西南　艮東北　文王八卦之方位

太極拳定勢狀態下的八個基本勁別：掤、攦、擠、按、採、挒、掤、攦，就像是行軍布陣，以文王八卦來配伍八個方位，陰陽顛倒，對待不已。再以火、水、木、金、土的五行生尅，來配伍動態行拳走架或者兩人推手訓練時的拳勢變化：進、退、顧、盼、定。由此演化爲

拳勢中手、眼、身、法、步的各類變化，合乎《易經》的「陰陽顛倒」之理。順應天地之理，

在行拳走架時，一氣流行，周流不息，往復不已。在兩人推手時，遵循《易經》對待之數，而

互作推手訓練。通過這樣的拳學訓練，胸中理數，日漸爽明。用這理數，去量度世事萬物，隨

其所形，泛應曲當，自然能廣泛適應於工作生活各個方面了。

總之，四正四隅，就是最爲基本的道理，初學者不可不知。

掤攦擠按，四種基本勁別，其對應的文王八卦爲坎（北）、離（南）、兌（西）、震

（東），是四個正方向，所以叫四正手。採挒掤攦，四種基本勁別，其對應的文王八卦爲巽

（東南）、乾（西北）、坤（西南）、艮（東北），是四個斜方向，所以叫四隅手。

四正手和四隅手，在行拳走架或兩人推手訓練中，交互使用，奇正相生。且依照文王

八卦方位，陰陽顛倒，對待不已。這樣，身體在一舉一動的變化過程中，手、眼、身、

法、步所演化的種種拳勢變化，都能處處合乎火、水、木、金、土，五行生尅的道理。這樣就

《太極拳：一門性命踐行的哲學》——太極拳老拳譜三十二目解密（一）

能符合《王宗岳太極拳論》：「立身中正安舒，支撐八面」的要領。

拳勢中的五行，指的是進步為火，退步為水，左顧是木，右盼是金，「定之方中」，是土。一如《詩經》所言，「定星」在黃昏時分，正好出現在正南方，處在「中而正」之時，是最適宜來確定營造宮殿的方位，這是順應天時。我們在行拳走架或兩人推手時，在拳勢式勢變化中，也要順應天理，時時找到身軀內虛擬中軸線的「中而正」，以此來作為構建拳架之間架結構時的「定星」，這就是拳勢裏五行之「中土」的意義。

進與退，在手、眼、身、法、步中，合乎五行「水火」之理。以進為攻，「水剋火」，是拳勢的常態。而「火生土」，土為「定之方中」，是立身中正的法則。立身中正，以靜制動，靜之間，眼睛似看非看，耳朵似聽非聽，身軀百骸，處處長眼睛，全身上下，處處長有耳朵。這又合乎五行「土剋水」之理。顧與盼，在手、眼、身、法、步中，合乎「金木」之理。《人身太極解》目云：「左耳金，右耳木」，顧與盼，字面含義雖然是指拳勢裏眼神的變化，其實在行拳走架或推手實踐中，顧盼，側重的是耳朵與眼睛的相互轉化和運用。拳勢變換，一動一靜之間，眼睛似看非看，耳朵似聽非聽，身軀百骸，處處長眼睛，全身上下，處處長有耳朵。

眼觀六路，耳聽八方，顧盼有序，拳勢便能有情有景，拳勢所呈現的氣氛，也能感人感己，一片神行。無論行拳走架或推手實踐，在拳勢變化中，時時能保持「中而正」的中土，是構建拳架之間架結構的準則，也是調控身形變化總樞機的衡軸之所在。

胸懷文王八卦的理數，腳蹈陰陽五行的生剋變化，全身的手、眼、身、法、步踐行著《易

經》八卦和陰陽五行之理。八卦五行，合而言之，其數十三，合乎天地自然的理數。所以，

《王宗岳太極拳論》說：「長拳者，如長江大海，滔滔不絕也。十三勢者，掤攦擠按採挒肘靠

進退顧盼定也。」由此，可以爲太極拳下個簡要的定義，叫做「八門五步」。

「手步八五，其數十三」，並非表示手法與步法加起來只有十三個動作。陳鑫刻意將陳家

拳幾個動作組合一勢，構成了他的十三勢分節，也有拳家刻意將自己的套路編排成八十五個式

勢，這顯然都是曲解了「手步八五，其數十三」的基本含義。傳統語境裏，數的含義，並非

只是簡單的數字相加。太極拳的拳勢之中，四正四隅，是相對不動步前提下的八種基本勁別。

而在行拳走架和兩人推手實踐中，這八種勁別，就像是字母，可以數個字母組合成單詞，由此

衍生出各不相同的拳勢變化。這些拳勢，倘若結合進退步法，結合眼睛耳朵在拳勢中所發揮的

神態顧盼，手、眼、身、法、步，千變萬化，拳勢又爲之一變，又能産生幾何級的勁別變化。

兵法講「奇正」，拳家講「隅正」，儒家講「權經」。《公羊傳桓公十一年》云：「權者

何？權者反於經，然後有善者也」，《摩呵止觀》第三有云：「權謂權謀，暫用還廢，實謂實

錄，究竟旨歸」。經者則，權者變。一爲常法，一爲變法。這就是太極拳之所以定義爲「八門

五步」所蘊含的數理。

《太極拳：一門性命踐行的哲學》——太極拳老拳譜三十二目解密（一）

二、《易經》八卦：定性定量分析的數學模型

「三十二目」開篇第一目，依照《易經》這種獨特的思維模式，對武禹襄舞陽鹽店發現的《王宗岳太極拳論》中，「十三勢，一名長拳，一名十三勢」一節，進一步詮釋，並對《王宗岳太極拳論》中「掤、攦、擠、按、採、挒、肘、靠」相對應的文王八卦「坎、離、震、兌、乾、坤、艮、巽」，修正爲「坎、離、兌、震、巽、乾、坤、艮」，與文王八卦的方位，作陰陽顛倒，以對待者理，予以逆應，開宗明旨宣示了太極拳的「陰陽顛倒之理」。於此同時，首先將拳勢所對應的方位，

《易經》中，爻，⚋、⚊，一陰一陽，兩個極其簡單，又象徵陰陽性器圖示的楔形符號，古人極具智慧的用以對世事萬物內在結構中的變量，作簡要的定性分析，是爲兩儀。《易經》云：「易有太極，是生兩儀。」兩儀者，陰陽也。《王宗岳太極拳論》云：「太極者，無極而生，陰陽之母也。」

⚎、⚍、⚌、⚏，兩爻互作疊加，像是計算器的二進位法，對結構內不同屬性的變量，作進一步的定量分析，分別爲老陰、少陰、少陽、老陽，合稱爲四象，用以概況世事萬物發生發展過程中的陰陽消長規律。《易經》云：「兩儀生四象」也。「三十二目」後文中，粘黏連隨、頂匾丟抗、輕重浮沉等等，這些太極拳的專用術語，都是以《易經》四象所內含的定性定量分析

法，以應用於推手實踐中。兩人推手對待時，身手接觸，對所「聽」到的雙方陰陽之氣，作定性定量分析，以此來決定如何精準的對待。

王符《潛夫論・本訓》：「天本諸陽，地本諸陰，人本中和。三才異務，相待而成」，「天地人」三才，則是古人對結構內的所有變量，作高度提煉與集約的抽象。世事萬物，所有的變量，不外乎「天時」、「地利」、「人和」。在任何一個結構內，對「天地人」三個層次的參數，作出定性定量分析，由此所構建的八個數理模型，那就是八卦：乾☰、坤☷、坎☵、離☲、震☳、艮☶、巽☴、兌☱。這就是《易經》「四象生八卦」的道理。

這一數理模型，再與相關的另一結構體內部的「天地人」之變量，作「競爭性」的比較分析研究，誠如《易經・說卦傳》所言「立天之道，曰陰與陽；立地之道，曰柔與剛；立人之道，曰仁與義。兼三才而兩之，故易六畫而成卦」，這樣，兩兩重合，那就構成了六十四卦所蘊含的六十四個數理模型。譬如兩國交戰，敵我雙方的「天時」、「地利」、「人和」，相互比較，抽象出各自三個層面的變量，然後就能對一場戰爭作出相對簡要的定性定量分析，以此來決定或戰或和等，就像是與競爭者作優勢與劣勢的對比分析。從伏羲到文王，古人以此分析世事萬物。

《太極拳：一門性命踐行的哲學》──太極拳老拳譜三十二目解密（一）

159

三、陰陽顛倒之理

兩卦之中，陰陽之爻，左右相反，謂之相錯。譬如伏羲八卦，乾坤 ☰☷、坎離 ☵☲、

震巽 ☳☴、艮兌 ☶☱，四組對應卦象，互為錯卦，所以來知德說，伏羲之易，其數對待不

已者也。兩卦之中，陰陽之爻，上下相反，陰陽顛倒，謂之相綜。譬如坎離 ☵☲、乾坤 ☰☷

自為綜卦，是為先天四極，謂之「四正卦」。以乾坤 ☰☷ 為玄天，以坎離 ☵☲ 為地

黃，天地玄黃四正軸線之外的震 ☳ 兌 ☱、巽 ☴ 艮 ☶，為四個斜角，稱之「四隅卦」。四隅

卦中，震艮 ☳☶，互為綜卦，巽兌 ☴☱，互為綜卦。相錯相綜，錯綜複雜，孔穎達疏曰：

「錯謂交錯，綜謂總聚，交錯總聚，其陰陽之數也。」

《易經》中陰陽兩氣的相錯相綜，經過長期的演變，才形成太極拳陰陽顛倒之理。

戰國時期的《行氣銘》有云：「行氣，深則蓄，蓄則伸，伸則下，下則定，定則固，固則

萌，萌則長，長則退，退則天。天幾舂在上。地幾舂在下。順則生，逆則死」。攝生養生，

「順則生，逆則死」，幾成定律。

隨著人們對「身心」的進一步了解，漢朝以來，逐漸以《道德經》：「反者道之動，弱者

道之用」為號召，盛行以逆腹式呼吸以推行逆行周天的諸類養生方式，譬喻河車逆運等，逐漸

被業內認可與接納。明清間，諸類養生功法，以「陰陽顛倒之理」而達到極致。

陳士鐸《外經微言》陰陽顛倒篇云：「陰陽之道，不外順逆。順則生，逆則死也。陰陽之原，即顛倒之術也。世人皆順生，不知順之有死；皆逆死，不知逆之有生，故未老先衰矣。廣成子之教，示帝行顛倒之術也」、「顛倒之術，即探陰陽之原乎？窈冥之中有神也，昏默之中有神也，視聽之中有神也。探其原而守神，精不搖矣。探其原而保精，神不馳矣。精固神全，形安能敝乎」。

《洗髓經》通關訣有云：「通關一法，非駕陰陽二蹻不行。陰陽二蹻，乃水之河車，火之輪車，一身氣道之樞紐」、「坐定之際，檢點鼻息。一吸入底，一呼即起。呼吸一周，流通灌溉。如波急流，如泉噴吸。上下迴環，周流不已」。

「三十二目」的《太極陰陽顛倒解》，舉水火既濟之例，在胸腹之間，譬之丹爐，對陰陽顛倒之理作了詳盡的說明。

《八門五步》這一目，作為「三十二目」的開篇之目，以文王八卦之方位，與拳勢掤攦擠按採挒肘靠的四正四隅八個勁別，作一上一下的陰陽顛倒，相錯相綜。並進一步用陰陽流行之氣的五行生尅屬性，來分析進、退、顧、盼、定的手眼身法步變化，立意高遠。由此，將簡單的呈一拳一腳之能的武術形式，上升到了一門營魄抱一，返本歸元的性命學問。

拳勢之中，行拳走架，「掤攦化按擠」，循環往復，勢勢相承，也不再是簡單的肢體運

動，而是體察身體與周遭空間之間的一氣之流行。兩人推手，你掤我按，你擺我擠，我擠你化。

你按我掤，我擺你擠，你進步靠擠，我轉腰化，我並步閃捌，你並步提掤，我進步按，你退步採擺……兩人各自流行之氣，相互摩盪，合乎來知德所謂

「有對待，其氣運必流行不已；有流行，其象數必對待而不移」之理。

「三十二目」之《口授張三丰老師之言》，假借仙尊張三丰之口，將行拳走架和兩人推手

中，這種陰陽之氣的流行與對待，看做是陰陽採戰之學：「於人對戰，坎離之陰陽兌震，陽戰

陰也，為之四正；乾坤之陰陽艮巽，陰採陽也，為之四隅。此八卦也，身足位列中

土，進步之陽以戰之，退步之陰以採之，左顧之陽以採之，右盼之陰以戰之。此五行也，為之

五步，共為八門五步也」、「以武事傳之而修身也。修身入首，無論武事文為，成功一也」。

由此，將太極拳裏的「陰陽顛倒之理」發揮到了極致。

四、五行生尅之理

戰國時期，出現了一群人物，他們材劇志大，見聞博廣。他們企圖建立一套能夠解釋宇宙

萬物的架構，用以一統自然界、人文社會各方面的次序。這群人，俗稱陰陽家。五行學說，就

是他們的根本學說。這套體系，類似於西方的結構主義，或者說是簡樸的同構理論。

五行，金、木、水、火、土，在他們看來，是五種屬性的氣。這氣，因為是活的，流動的，所以稱之為「行」。這氣，不是具象的，是極其抽象的概念。只是借助金、木、水、火、土五類物質所內含的最顯著特性，來描述五行之氣具備的最顯著的特徵。所以，五行裏的金、木、水、火、土，並非指五種物質。而是指由五種物質的特性所呈現的五行之氣的抽象概念。天地是由五種屬性的氣所構成的，人身也同樣是由五種屬性的氣所構成的。天地中五種屬性的氣，能夠流行不息，相互作用，以運行四時。人身中五臟六腑也能產生五種屬性的氣，相互作用，來運行四肢。

抽象五行之氣，相生相剋，構成了世事萬物的發展變化。最早記載五行系統理論的，應該是在《洪範》之中。《洪範》記載了箕子回復周武王的一段話：「五行：一曰水，二曰火，三曰木，四曰金，五曰土。水曰潤下，火曰炎上，木曰曲直，金曰從革，土爰稼穡。潤下作鹹，炎上作苦，曲直作酸，從革作辛，稼穡作甘。」這已經為天地萬物進行了分類和定性分析。隋朝蕭吉的《五行大義》更是將陰陽五行理論推向極致。形成了完整系統的五行相生相剋的理論：

五行相生：
金生水，水生木，木生火，火生土，土生金。

五行相剋：

火尅金，金尅木，木尅土，土尅水，水尅火。

天干中蘊含五行：

甲乙同屬木，甲爲陽木，乙爲陰木；丙丁同屬火，丙爲陽火，丁爲陰火；戊己同屬土，戊爲陽土，己爲陰土；庚辛同屬金，庚爲陽金，辛爲陰金；壬癸同屬水，壬爲陽水，癸爲陰水。

地支裹也蘊含五行：

寅卯屬木，寅爲陽木，卯爲陰木；巳午屬火，午爲陽火，巳爲陰火；申酉屬金，申爲陽金，酉爲陰金，子亥屬水，子爲陽水，亥爲陰水；辰戌丑未屬土，辰戌爲陽土，丑未爲陰土。

八卦裹也蘊含五行：

乾、兌屬金，震、巽屬木，坤、艮屬土，離屬火，坎屬水。

《人身太極解》目裹，以《黄帝內經》的陰陽應象理論爲依據，爲人身的臟腑與陰陽五行相配伍，此謂內五行。再將人體頭部各器官與陰陽五行相配伍，此謂外五行。內外五行相互關聯，將「鼻之息香臭，口之呼吸出入」、「及言語聲音」，一一與陰陽五行相配伍，通過這些陰陽五行氣之往來，讓人身上收集處理資訊的各個部門的「官員」：眼耳鼻舌神意，使之六合，以破人身之六欲。通過肢體百骸，在行拳走架時的一氣之流行，使得手足肩膝肘胯，亦使六合，以正六道。以此開創了內家拳特有的內五行與外五行相互協同的拳學體系。

五、太極功夫的晉升路徑

原文：

八門五步用功法

八卦五行，是人生成固有之良。必先明知覺運動四字之本由。知覺運動得之後，而後方能懂勁。由懂勁後，自能接及神明。

然用功之初，要知知覺運動，雖固有之良，亦甚難得於我也。

釋義：

胸懷文王八卦的理數，腳蹈陰陽五行的生尅變化，全身的手眼身法步，踐行《易經》八卦和陰陽五行之理，這樣的拳學體系，就其手足運動這一層面而論，其實是人與生俱來的良知良能。

孟子說，人不用努力學習，生來就會做的，這叫良能；不用刻意思索，就能明白道理，這叫良知。然而，每個人倘若想真正要發揮出與生俱來的良知良能，必須先得明白「知覺運動」四個字的來龍去脈。知道了太極拳「知覺運動」這一訓練體系後，才能晉升到《王宗岳太極拳論》所說的懂勁階段。懂勁之後，自然就能如《王宗岳太極拳論》所說：「由懂勁而階及神明。」

初學太極拳時，要知道「知覺運動」，雖然說是人與生俱來的良知良能，但真正要發揮與生俱來的良知良能，實在也不是一件簡單易得的事。

六、何爲「知覺運動」

作爲邏輯概念，「知覺運動」，最早是朱熹注釋《孟子·告子》時所提出來的。他說：

「性者，人之所得於天之理也。生者，人之所得於天之氣也。性，形而上者也。氣，形而下者也。人、物之生，莫不有是性，亦莫不有是氣。然以氣言之，則知覺運動，人與物若莫不異也。以理言之，則仁義禮智之稟，豈物之所得而全哉。此人之性所以無不善，而爲萬物之靈哉……蓋徒知知覺運動之蠢然者，人與物同。而不知仁義禮智之粹然者，人與物異也。」

「犬、牛、人之形氣既具，而有知覺能運動者，生也。而不知仁義禮智之粹然者，人與物同。蓋在人，則得其全，而無有不善。在物，則有所蔽，而不得其全。是乃所謂性乎天之理亦異。蓋在人，則得其全，而無有不善。在物，則有生雖同，然形氣既異，則其生而有得乎天之理亦異。」

在朱熹看來，人與犬、牛一樣，都有知覺運動。這是生命體的共同屬性。只是稟性不同，人與犬、牛所得到的老天爺的性理，就不一樣了。人能得天理之全，而犬、牛，所得的天理，則有所蔽。所以作爲人，既然得了天理之全，就不能只是滿足於「知覺運動之蠢然者」，還應該懂得「仁義禮智之粹然者」。「蓋知覺運動者，形氣之所爲。仁義禮智者，天命之所賦。」

「學者於此，正當審其偏正全闕，而求知所以自貴於物。不可以有生之同，反自陷於禽獸，而不自知己性之大全也。」朱熹認爲，人既然是萬物之靈，每個人都必須知道自己之所以比犬、

牛高貴的道理所在，而不應該只是滿足於動物屬性的「知覺運動」。否則就會「反自陷於禽獸」，把自己陷入到了衣冠禽獸的行列裏去了。所以，人人得讀聖賢書，人人得聽聖賢話。

戴東原批駁朱熹的觀點，他在《孟子字義疏證》中，首次為「知覺運動」做了嚴密的邏輯上的判定。他說，朱子釋《孟子‧告子》時說：，「蓋徒知知覺運動之蠢然者，人與物同。而不知仁義禮智之粹然者，人與物異也」，如果真的是這樣的話，那麼孟子只要舉例人與物來詰問就可以了，何必分牛之性，犬之性呢？由此可見，朱熹的「知覺運動」概念，不足以來概括人與物，而「知覺運動」四個字，也不能簡單的看做是「蠢然」這麼簡單。戴東原說：

「凡有生，即不隔於天地之氣化，陰陽五行之運而不已。天地之氣化也，人、物之生生本乎是。由其分而有之不齊，是以成性各殊。知覺運動者，統乎生之全言之也。由其成性各殊，是以生見乎知覺運動也，亦殊。氣之自然潛運，飛、潛、動、植皆同。此生生之機，肖乎天地者也。而其本受之氣，與所資以養者之氣則不同。所資以養者之氣，雖由外而內，大致以本受之氣召之。五行有生尅，遇其尅之者，則傷，甚則死。此可知性之各殊矣。本受之氣，及所資以養者之氣，必相得而不相逆。斯外內為一，其分於天地之氣化以生，本相得不相逆也。氣運而形不動者，卉木是也。凡有血氣者，皆形能動者也。由其成性各殊，故形質各殊。則其形質之動，而為百體之用者，利用不利用亦殊。知覺云者，如寐而寤曰覺，心之所通曰

知。百體皆能覺，而心之知覺為大。凡相忘於習，則不覺，見異焉，乃覺。魚相忘於水。其非生於水者，不能相忘於水也。則覺不覺，亦有殊致矣……若夫鳥之反哺，雎鳩之有別，蜂蟻之知君臣，豺之祭獸，獺之祭魚，合乎人之所謂仁義者矣，而各有性成。人則能擴充其知，至於神明，仁義禮智，無不全也。仁義禮智者，非他心之明之所止也。知之極其量也。」

在戴東原看來，知覺運動，雖然是人和動植物的共性，不管是天上飛的，水底潛遊的，或者是動物，或者是植物，都有知覺運動。但因為人和動植物，知覺運動的程度和水準是不一樣的。花草樹木，氣運而形不同，人和動物，凡是有血氣的，形都能動。「血氣心知有自具之能：口能辨味，耳能辨聲，目能辨色，心能辨夫理義」，動、植物雖也有知覺運動，但人，本受之氣，所資以生之氣不同，人的血氣和心知，就與任何動植物都不一樣。百體之中，尤其是人的心，知覺水準是最高的。所以，只有人，才能認知自然規律的道，和作為道德規律的理。

另外，動物中，譬如鳥的反哺，蜂蟻之知君臣之道，這些就相當於人類的仁義禮智。只是人的知覺運動水準高，能夠擴充其「知」，以至達到神明的地步。而動物的心，即便再明，它們的「知」是有極限的。

戴東原認為，知覺運動，雖然作為人的固有之良，但往往相忘於習。人與人之間，性相近，習相遠。一個人倘若「相忘於習」，被生活中習以為常的「習」所蒙蔽，那麼他的「覺」

力就越來越差，甚至會熟視無睹，日漸迷失了固有之良。只有遇到與平時生活習性不一樣時，

才會覺察到不一樣之處，才會大夢初醒。就像是魚一樣，悠游在水裏，它就無法感知水的存

在，人生活在空氣之中，也同樣感受不到來自空氣的浮力與阻力。所以「三十二目」就說，知

覺運動，雖然是人的固有之良，「亦甚難得之於我也」。

習練太極拳，首先就得突破「相忘於習」。鄭曼青先生說太極拳是陸地裏游泳，講的就是

在行拳走架或兩人推手訓練時，時時確保以身體的肌膚去感觸周遭空氣的存在。如是，人的

身軀，便有了如置身泳池的感覺，舉手投足，才會有浮力感。慰蒼先生說，太極拳不是兩足支

撐身軀的運動，而是首先得學會「頭懸樑，錐刺股」。假想一條辮子，把自己從樑上懸掛下

來。然後，收腹斂臀，如置身於高凳上。其目的就是突破「相忘於習」，進而去切身感悟和調

控身心。

孔子認為「唯上知與下愚不移」，朱熹認同孔子的觀點，說「唯上知與下愚不移」是與上

一句「性相近，習相遠」連在一起，這裏的「性」，「兼氣質而言者也。氣質之性，固有美

惡之不同」。意思很清楚，凡夫俗子就是凡夫俗子，聖賢之人，生來就是聖賢之人。而凡夫俗

子，必須讀聖賢書，聽聖賢話，否則就會「反自陷於禽獸」。

戴東原也自然不認同朱熹的這一觀點。他認為，孟子「性善」，言必稱堯舜，並非所有

人，生來就能成爲堯舜。「自堯舜而下，其等差凡幾，則其氣稟固不同。」人其稟之氣有所不同，所以有上智下愚之別。但下愚之人，倘若「一旦觸於所畏所懷之人，啓其心而憬然覺寤，往往有之。苟悔而從善，則非下愚矣。加之以學，則日進於智矣。」他還說，古往今來，從來就不缺乏由下愚而通過知覺運動體系的訓練，日漸精爽，甚至能與聖賢等量齊觀的例子。戴東原通過對於朱熹觀點的批駁，完成了「知覺運動」體系的理論框架。這也便是《八門五步用功法》所說的「知覺運動四字之本由」。

戴東原認爲，人的知覺運動，是一個不斷由「精爽」進到「神明」的過程。他說：

「蓋耳之能聽，目之能視，鼻之能臭，口之知味，魄之爲也。」「心之精爽，有思輒通，乃以神明稱之。」「是思者，心之能也。」精爽，有蔽隔而不能通之時。及其無蔽隔，無弗通，乃以神明稱之爲也。」戴東原認爲，人心日漸精爽的過程，就像是火光照物。火光微弱時，照的也近。所照到的，自然不會有差錯。但照不到的地方，就只好暫且以「疑謬承之」。人的這豆「心火」所照見的，就是得到的天理。而當「心火」光大時，照的自然就遠，得到的天理也就多。

當然，缺失天理的現象也就少了。關鍵還在於，「心火」透亮時，不管遠近，都能照清楚。人心的這豆「火光」，既然有火光微弱的時候，火光透亮的時候，其所照見的世事萬物，也自然有明有闇。

所以人心對於世事萬物，自然就會有覺察，有不覺察。覺察到的，就全然都是事

實真相，覺察不到的，只能以「疑謬承之」。「疑謬」就是缺失了天理。缺失天理的人，就局限於他們氣質的愚昧。這就是所謂的「下愚」。這「下愚」不是不可改變，不能改變的。「惟學可以增益其不足，而進於智。」通過不斷的學習，提高知覺運動程度和水準，不斷的提高，「益之不已，至乎其極」，人心的這豆「火光」，就會「如日月有明，容光必照」，這樣，凡夫俗子就成了聖人了。

戴東原說，《中庸》的「雖愚必明」，孟子的「擴而充之，之謂聖人」，就是人心這豆「火光」，神明之盛的結果。從此，「其於事靡不得理，斯仁義禮智全矣。」人的所謂仁義禮智，也是人心這豆「火光」所照，所覺察到的，沒有「疑謬」的結果。

「三十二目」老拳論，自始至終貫穿戴東原的知覺運動理念，用以充實和豐富《王宗岳太極拳論》「由著熟而漸悟懂勁，由懂勁而階及神明」的拳學晉升之路。在戴東原的知覺運動理論的指導下，推手，就不是以顛頂逞強爲能，更非呈角力相撲之技。而是在相互的粘黏連隨之中，克服頂匾丟抗之病，去覺，去知對手勁力的大小、方向、目標，甚至在對手勁力之將發而未發、預動而未動的端倪，去把握對手的運與動。「夫運而知，動而覺。不運不覺，不動不知。運極則爲動，覺甚則爲知」。通過這樣的知覺運動體系訓練，每一位太極拳修煉者的眼耳鼻舌身「五官」，他們收集和處理外界資訊的能力得以提升。每一位太極拳修煉者內心的

一豆「心火」，由闇而明，火光由小變大，由弱變強，甚至能「如日月有明，容光必照」。

「三十二目」老拳論，運用戴東原的知覺運動理念，已經將「知覺運動」上升爲一整套的訓練體系。這套「知覺運動」訓練體系，貫穿太極拳行拳走架和推手訓練的始終，貫穿從初學時由不知不覺，到後知後覺，進而到先知先覺，這一整個拳學歷程。當太極拳修煉者內心的一豆「心火」，隨著太極拳的修煉，日漸的明亮，「如日月有明，容光必照」時，每個太極拳修煉者，也就能階入「聰明睿聖」之境，「心之精爽，有思則通……精爽有蔽隔而不能通之時，及其無蔽隔，無弗通，乃以神明稱之」也。

七、知覺運動是懂勁的必備條件

原文：

固有分明法

蓋人降生之初，目能視，耳能聽，鼻能聞，口能食。顏色、聲音、香臭五味，皆天然知覺，固有之良。其手舞足蹈，於四肢之能，皆天然運動之良。

思及此，是人熟（孰之訛）無。因人性近習遠，失迷固有。

要想還我固有，非乃武，無以尋運動之根由，非乃文，無以得知覺之本原。是乃運動而知覺也。

夫運而知，動而覺。不運不覺，不動不知。運極則為動，覺盛則為知。動知者易，運覺者難。

先求自己知覺運動，得之於身，自能知人。要先求知人，恐失於自己。不可不知此理也。

夫而後懂勁然也。

釋義：

人呱呱墜地，來到這個世界上，眼睛就能看，耳朵就能聽，鼻子就能嗅，嘴巴就能張口而食。顏色、聲音、香臭、酸甜苦辣鹹五味，都是老天爺賦予的知覺，是與生俱來的良知良能。而手能揮舞，腳能踩踏，四肢百骸能夠聽命於自己而作各類運動，這些也都是老天爺賦予的運動天賦，也是人與生俱來的良知良能。

想到這些，哪一個人會不具備呢？只是誠如孔夫子講的那樣，人得自老天爺的稟性，原本就相差不多。只是每個人在他的生活環境和生活閱歷不同，每個個體，就漸行漸遠。甚至有些人，逐漸的喪失了與生俱來的良知良能。

想要恢復與生俱來的良知良能，不依靠「武」，就無法來尋回「運和動」的淵源和因由。不依靠「文」，就無法得到「知與覺」的本義和原由。這就是由運而動，由動而覺，由覺而知的「運動而知覺」。

所以啊，由運而知，由動而覺。不運就不覺，不動就不知。運，是一種內在的，極其細微

的動，外形上幾乎看不到動。只有運到極致，就能顯示出動。覺，是外界資訊作用於大腦皮層

的第一刺激反應。經過不斷的刺激，覺到極盛，就能形成知。知，知其然，知其所以然。是大

腦處理外界資訊後，所得出的進一步認知。由動而知，相對就容易。由動而覺，相對就要難。

太極拳的修煉過程，先得從自身的知覺運動入手，將自己的知覺運動體系，煉到了身上，

自然而然就能有「知人」的功夫。倘若先急於去「知人」，急於從別人身上求知覺運動，恐怕

會失去自己。所以，每個修煉太極拳者，不可不先知道這一道理。

只有這樣，才能開始去了解懂勁究竟是怎麼回事。

覺，乃大腦皮層對外界資訊的第一刺激反應。在推手訓練時，對手手熱、手涼，力大、力小、

速快、速慢、勁整、勁散，凡此等等，接手之間，就能立刻在我們大腦皮層留下刺激，與各不相同

的人推手，男女老幼，或是初學，或是高手，不同個體，他們的勁力是截然不同的。只有與各不相

同的人，反復的推手訓練，才能日漸強化、細化這種感覺。甚至有些人的勁力變化，會深深印入我

們的大腦皮層，形成記憶。這就能提升我們的知覺運動程度和水準。《黃帝內經·靈樞》本神篇

云：「所以任物者謂之心，心有所憶謂之意，意之所存謂之志」。心，是人這台電腦的「芯片」，

是處理外界資訊的。所以，覺，就處在「心以任物」的階段。外界資訊在大腦皮層留下了記憶，就叫「意」。記憶的痕跡留下了，像是人臉上的「痣」，抹不去了，那就叫「志」。

則是對「覺」得的外界資訊，經過深思熟慮，所作出的一種判斷。知其然，知其所以然也。在與各不相同的個體的推手過程中，從他們各不相同的勁力變化裏，逐漸會發現，有些人的勁力，他們的勁力源頭或在手腕，或在肩肘，或在腰胯，或在腳跟。不同的勁力源頭，作用在我們身上，就會有不同的效果。或者我們還能進一步去感知各不相同的個體，他們勁力的方向或正或偏，時正時偏，勁力的目標，或在我手臂，或在我肩肘，或在我腰胯，或在我腳跟，或在我中軸。或者我們進一步去感知，對手的勁力或真或假，或虛或實，或速或慢，或渾厚或銳利，由此進一步感知各不相同的個體，他們舉手投足時，意氣是否貫注，意氣是否籠罩，意氣是否穿透。甚至能夠在他欲動而未動之時，把握他們的勁力和意氣的機與勢。由此方能從覺動，而臻知運。

《黃帝內經‧靈樞》本神云：「因志而存變，謂之思；因思而遠慕，謂之慮，因慮而處物，謂之智」。由覺而知，由覺動，到知運，是「心以任物」到「心以處物」的飛躍。

推手訓練時，心令氣旗。內心意氣表面上沒有動靜，內在卻在流行變化，稱之爲「運」。與高手推手，你的一舉一動，盡在他的掌控之中。原因就是你的「運」，你的「心令氣旗」，你的戰略戰術，高手與你一接手之

間，他就已經清清楚楚，明明白白了。

「動」，乃形體上的變化。在推手訓練中，動，主要是體現在各類勁力變化中。可以是完整一氣的動，可以是上半身與下半身如磨盤一般的轉動，也可以是局部的某一節肢體的細微變化。

不同的運動形態，作用於人，效果也截然不同。

「三十二目」這一目的文辭，「運而知，動而覺」、「不運不覺，不動不知」等等，在傳統文論裏，應視作「參互成文」的現象。以現代人語意來理解，應作「運而知，動而知，運而覺，動而覺」、「不運不動，則不覺，不運不動，則不知」。「動知者易，覺運者難」，應該理解爲「由動而覺者易，由動而知者難；由運而覺者不易，由運而知者更難」。

命，倘若是一顆種子，性，就像是蘊含於木質內在的紋理。同樣的一棵黃花梨，內在的紋理是相近的，由於生長環境以及生長年份的不同，最終造就的材質就會各不相同。即便是相近材質的黃花梨，由於各自境遇的不同，或作香藥，或作樑棟，或手串，或文玩，或嗅以香，或秀以紋，各盡其性矣。這就是「性近習遠」的道理。

孔夫子的「性」，除了上智下愚之外，沒有作過多的辨析。他只是強調，人得通過學習，養成仁愛孝義的「習」，以保持其固有之「性」。孔夫子的孫子子思，作《中庸》，他說：「天命之謂性，率性之謂道」，「率性」二字，爲《孟子》的「性本善」找到了注腳。孟子且以此立

論，「善養吾浩然之氣」，爲後世儒學者提供了「自我人格」的完善體系。並構建了「其爲氣也，至大至剛，以直養而無害，則塞於天地之間」此般具有「超我」功能的人格結構。

「三十二目」老拳譜在這一目中，嫻熟的運用戴東原的「知覺運動」理論體系，「求自己知覺運動，得之於身，自能知人」，爲每一位太極拳修煉者得以克服「性近習遠」，步入《王宗岳太極拳論》的「漸悟懂勁」，找到了切實可行之路：

先覺動，再覺運，先知動，再知運。先自覺自知，後覺人知人。

八、知覺運動的基本功訓練：粘黏連隨

原文：

粘黏連隨

粘者，提上拔高之謂也。

黏者，留戀繾綣之謂也。

連者，捨己無離之謂也。

隨者，彼走此應之謂也。

要知人之知覺運動，非明粘黏連隨不可。斯粘黏連隨之功夫，亦甚細矣。

釋義：

兩人推手訓練，以勁力主動去粘住對手，待引動對手勁力後，隨即將對手勁力提上拔高，以斷其根。這叫「粘」。粘勁，是主動去接對方的勁力。武禹襄云：「惟先著力，隨即鬆開，猶須貫穿，不外起承轉合」。一旦引動對手勁力後，「若物將掀起，而加以挫之力，斯其根自斷」。這是對粘勁起承轉合全過程的描述。而在推手實踐中，往往只是輕輕一碰，如拍皮球，一粘而起。其要在於「猶須貫穿」四字。與對方接手，挨著處須如有雙面膠粘合之意，意念須貫穿對方虛擬中軸，然後以自己中軸爲樞機之軸，或前後，或上下，或左右，對手隨即一應而起，其根自斷矣。

兩人推手訓練，順應對方勁力粘來，不頂抗，待對手想一粘而起時，不丟匾，且主動順隨對手，與之不即不離，留戀繾綣。這叫「黏」。黏勁，是被動去接對手的勁力。當對方粘勁接來，李亦畬說：「彼之力方礙我皮毛，我之意已入彼骨裏」，隨後如武禹襄所言：「須要從人，不要由己。從人則活，由己則滯」、「彼不動，己不動；彼微動，己先動」、「隨轉隨接」、「不後不先」、「粘依能跟得靈，方見落空之妙」。黏，目的就是跟得上對手的「粘接」，且要跟得靈便。對手意欲如球把己拍起，卻發現拍到的是個濕的麵粉糰，所謂濕手粘麵粉，粘住了，反而被黏得甩不開，抹不掉。且還處處受制。黏勁之要，在於意在先。

粘和黏，側重的是勁力綿綿不斷的訓練。

兩人推手訓練，勁力不足以粘黏對手時，放大自己的意氣之圈，去敷蓋對手，與對手融合爲一體。這叫「連」。李亦畬說：「先以心使身，從人不從己，後身能從心」。「後身」要義，旨在放大意氣之圈。也是「動牽往來，氣貼背，斂入脊骨」的前提。

兩人推手訓練，順應對手意氣敷蓋而來，不與之抗爭，且將自己勁力和意氣，內斂入骨，中軸游離於身軀之間，與對手彼走此應，尋機反客爲主，去主控由對手意氣相連而組合的意氣之圈。這叫「隨」。

連和隨，側重的是「勁斷意不斷，意斷神可接」的意氣訓練。

要想將知人的「知覺運動」功夫煉上身，非先明白粘黏連隨不可。不過這粘黏連隨的功夫，也很細膩。

「三十二目」的粘黏連隨，是在《王宗岳太極拳論》之「粘黏連隨不丟頂」中發展成爲太極拳學的專業術語。粘、黏兩字在音韻上同爲「女廉切」或「尼占切」，發音時，南方人容易混淆，而粘字，在北音裏，又與「之廉切」的沾字相通，且粘字在拳技含義裏有提上拔高之意，所以，此粘字發「沾」音。

推手訓練中，於己，於人，主客體之間，或主動以對，或被動相待，去覺，去知，對手的勁

力意氣變化。兩人手與手之間，如切如磋，如琢如磨，千變萬化。自己原本獨立的「結構體」，組建成了兩個人的「新的結構」。在這一「新的結構」中，「三十二目」用《易經》老陰☷、少

陰☵、少陽☲、老陽☰四象理論，像是西方數理裏的象限角，以平面直角坐標系裏的橫軸和縱軸，劃分成四個區域，高度概括了「新的結構」內，主、客體之間，主、被動態勢下所呈現的陰陽氣數。粘黏連隨，是上升到了教學學層面的抽象概念，已經成為太極拳學的專業術語。

孫祿堂《太極拳學》第六章「甲乙打手合一圖學」云：「甲乙二人，將兩形相合，正是兩個陰陽魚合一之太極圖也」。此兩人合一的太極圖中，動之則分，靜之則合，陰陽相摩，八卦相蕩。「新的結構」內，不同屬性的變量，高度概括爲「粘黏連隨」四象，這是一種高度集約，高度抽象的定性定量分析法。

坊間或有將這類推手訓練，稱之爲四象推手，或四相推手，以區別於四正推手，四隅推手等。

雖然，「知覺運動」拳學體系的次第，必須先求「知己」，然後才能「知人」。但是，「知覺運動」的拳學體系，是建立在兩個人手與手之間「覺」和「知」的基礎之上的。所以，想在一個人獨自的行拳走架中，去建立「知己」的知覺運動體系，非常難，必須反過來，先初步了解「知人」的知覺運動，所必備的基本功訓練法。只有這樣，一個人的行拳走架，所謂「無人若有人」，舉手投足，才能時時想像著假想敵在身邊。每一舉動，肩肘腕指處處，必須刻刻留意，或勁力，或

意氣，或主動，或被動，彷彿時時在與假想敵，作粘黏連隨的基本功訓練。只有這樣的「知己」功

夫，得之於身，在兩人推手訓練，自然而然就能夠懂得「知人」。與人推手時，才會感覺像是一個

人在行拳走架，心中無敵，而處處又能合乎「對待者數」。這就是所謂的「有人若無人」。

「三十二目」的這一目，明確了「粘黏連隨-知覺運動-懂勁-神明」的步驟，爲拳學者提供

了循序漸進之路。

九、粘黏連隨之病：頂匾丟抗

原文：

頂匾丟抗

頂者，出頭之謂也。

匾（匾之訛）者，不及之謂也。

丟者，離開之謂也。

抗者，太過之謂也。

要知於此四字之病，不但（明之訛）粘黏連隨，斷不明知覺運動也。初學對手，不可不知

也。更不可不去此病。所難者，粘黏連隨，而不許頂匾丟抗。是所不易矣。

釋義：

兩人推手訓練，原本是想用勁力主動去粘住對手，但遇到對手以勁力相抗，這種狀態下，必須涵空自己的手心，掏空胸腹，引動對手勁力後，方能將對手提上拔高，將對手一粘而起。

倘若沒能涵空手心，沒有掏空胸腹，一味的以勁力示人，就有過激之嫌。兩人的勁力就會出現頂牛狀態，就容易犯「頂」之病。解決頂牛的現象，其中一方，就必須得學會放下輸贏觀念，去順應對手的勁力，不頂抗，不逃脫，與對手不即不離，以「粘」，戒除「頂」之病。

兩人推手訓練，原本是想用勁力主動去粘住對手，因為「粘」性不夠強，沒能引動對手的勁力。對手也不主動來順應勁力變化。兩人勁力少了必要的溝通，缺失圓潤和飽滿的，這樣的勁力，就得學會「勁斷意不斷」，放大自己的意氣之圈，去敷蓋對手，與之融合為一體。以「連」，戒除「區」之病。

「手談」，形同雞跟鴨講，就容易犯「區」之病。解決區缺的現象，其中一方，就得學會「勁斷意不斷」。

兩人推手訓練，應對對手的勁力和意氣，沒有主動去順應對手的想法，而是刻意的想躲避或化勁，不想與對手融合成為一個意氣之圈。而對手的粘勁不夠，也無法將意氣籠罩或敷蓋。

兩人各自為營，「手談」時，如同陌路，只是虛情假意的客套一番，雙方都無法深入去知、去覺對手的勁力和意氣的運與動。就像是兩軍對陣，火力無法擊打對手的主力，丟失了真正

的擊打目標。這樣就容易犯「丟」之病。解決這一丟失目標的現象，其中一方，就得學會「進圈」。「退圈容易進圈難」，隨時突破對手的意氣之圈，就成了戒除「丟」之病的法寶。

兩人推手訓練，應對對手的粘勁或連勁，沒有主動去順應的想法，而是反客為主，變被動為主動，也想去粘著對手或敷蓋對方。兩人都是主動的以勁力示人，兩人的意氣也各不相讓，不能包容對手的意氣之圈。就容易犯「抗」之病。解決這種抵抗的現象，其中一方必須學會隨曲就伸，順應對手的變化，彼走此應，進入兩人組建的意氣之圈，「勁斷意不斷，意斷神可接」，在斷接之間，以意念去主控局面，在被動中尋找得機勢。以「隨」，戒除「抗」之病。

想要知道頂匾丟抗，這四字之病的源候和戒除四字之病的方法，倘若不明白粘黏連隨的重要性，不在粘黏連隨上下苦功，就斷斷不會明白知覺運動這套訓練體系的。這一點，初學推手，不可不知。初學推手，更加不可不去關注和克服頂匾丟抗之病。修煉太極拳，難就難在，既要學會粘黏連隨，又不能犯頂匾丟抗之病。這對於初學者而言，是真心不容易的。

頂匾丟抗，作為太極拳學的專業術語，源自《王宗岳太極拳論》打手歌「粘連粘隨不丟頂」之「丟頂」二病。「三十二目」演進為頂匾丟抗四病。同時，「三十二目」也將王宗岳的「雙重」之病，細分為重陽二病：頂與抗；重陰二病：匾與丟。

在「三十二目」理論框架下，與人對待，粘黏連隨，事實上得從勁力和意氣兩方面，與對手構建了陰陽相生的太極之圈。勁力之圈不足時，得以意氣之圈來補濟。頂和丟，是勁力之圈容易犯的病。抗與匾，是意氣之圈容易犯的病。

十、請來知德來治療頂匾丟抗之病

原文：

對待無病

頂匾丟抗，失於對待也。所以爲之病者，既失粘黏連隨，何以獲知覺運動？既不知己，焉能知人？

所謂對待者，不以頂匾丟抗相對於人也，要以粘黏連隨等待於人也。能如是，不但無對待之病，知覺運動自然得矣。可以進於懂勁之功矣。

釋義：

頂匾丟抗四病，究其原因，就是有失「對待者數」的法則。進一步深究形成頂匾丟抗四病成因，一方面是沒能在推手中，去體悟如何以勁力之圈和意氣之圈，與對手互作粘黏連隨，所

以就無法獲取知覺運動的訓練體系。另一方面，沒能將推手中體悟的勁力之圈與意氣之圈，運用在行拳走架中，沒能在一招一式的拳勢變化中，去知、去覺自己拳勢的勁力與意氣，去知、去覺假想敵的勁力意氣變化。

所謂「對待者數」，就是不能以頂匾丟抗對付人。無論是主動或被動，與人推手時，勁力之圈與意氣之圈，或過激，或不足，都容易形成頂匾丟抗四病。訣竅在於必須以粘黏連隨去招待人。倘若能做到這樣，不但不會有推手時的頂匾丟抗四病，行拳走架或推手訓練時，也自然獲得了知覺運動訓練體系。由此就可以進入到《王宗岳太極拳論》所說的「懂勁」的境界了。

粘黏連隨的基本功訓練，旨在把握雙方勁力、意氣的運與動，在對手將發而未發、預動而未動的端倪中，去觀照和感觸陰陽消長的機與勢。

簡而言之：粘，我之於人的主動知覺，黏，我之於人的被動知覺，連，人之於我的主動知覺，隨，人之於我的被動知覺。這四種基本功訓練，顯然是借用了《易經》裏的四象理論。

兩人在粘黏連隨，對待訓練中，常見的各類不盡人意的意氣勁力變化，「三十二目」同樣也借用《易經》四象理論，劃分成四種典型的錯誤樣本，爲拳學者提供了切實可供糾錯的具體步驟：頂，我之於人的過激反應。匾，我之於人的消極反應。丟，人之於我的消極反應。抗，

人之於我的過激反應。

「三十二目」中，對於流行和對待這一對詞語的理解，往往會流於今人的語境，由此而不得要領。其時，這一對詞語，是朱熹在解讀《易經》時所運用的術語。

朱熹曾跟他的弟子楊與立說：「易有兩義，一是變易，便是流行底；一是交易，便是對待底。」南宋咸淳進士丁易東著《周易象義》，進一步深化了朱熹的流行和對待，他說：「陰陽有流行，有對待。以其陰陽流行者言之，雖若先後之有序，以其陰陽對待者言之，未嘗不相為用也。」

意思是說，流行，指的是陰陽二氣，有次序的變化。對待，指的是陰陽二氣相互對應的運用。

明朝著名易學家來知德（1525-1604），他在《周易集注》篇首之易經雜說諸圖，首列自己繪製的《來瞿唐先生圓圖》，並附釋義云：「流行者氣，主宰者理，對待者數」。他說：「伏羲之圖，易之對待，文王之圖，易之流行。而德之圖，不立文字，以天地間理氣象數，不過如此。此則兼對待、流行、主宰之理，而圖之也」，「文王之易也，易之氣也，流行不已者也。自震而離也。故伏羲圓圖，皆相錯以其對待也」，「伏羲之易也，易之數也，對待不移者也。故文王序卦，一上一下相綜者，以其流行而不已也」，「有而兌而坎，春夏秋冬，一氣而已。故文王序卦，一上一下相綜者，以其流行而不已也」，「有對待，其氣運必流行而不已。有流行，其象數必對待而不移」。

由此，「流行者氣，主宰者理，對待者數」成了來知德解讀《易經》的總樞機。也成為「三十二

目」老拳譜的最為重要的理論基石。之後，陳鑫，杜育萬也用此理論以構建他們的太極拳理論。

「三十二目」老拳論，貫徹來知德的「流行者氣，主宰者理，對待者數」，以先天地而生

的「理」，主宰人的「心身」。《太極體用解》云：「理，為精氣神之體」、「心身有一定之

主宰者，理也」「要知天人同體之理，自得日月流行之氣」，理，不但主宰了人的心身，還主

宰了「精氣神」人格體系，同時主宰了太極拳的理論框架。

另外，「三十二目」老拳譜中，將「流行者氣」，來當作行拳走架的準則，一招一式，以意

領氣，以氣運身，陰陽二氣，在拳勢演進中，漸進式的有序的運化，「行雲流水」。流，是水性

的，是與月亮相關的，是代表「陰」的能量，在行拳走架時的消息變化；行，則是風性的，是與

太陽相關的，是代表「陽」的能量。陰和陽，實質上就是世事萬物得來月亮和太陽的能量。

「三十二目」同時還以「對待者數」，來作為兩個人推手訓練的準則。陰陽之數，或主動

或被動，不偏不倚，不將不迎地處理世事萬物，謂之對待。對者，主動也，待者，被動也。

「三十二目」老拳論，「對待」一詞，連同目錄，合計20處。《對待無病》目，已經對《王

宗岳太極拳論》的「欲避此病，須知陰陽」，作了量化分析處理。量化勁力與意氣，文王八卦

所蘊含的數理而論，乾1與坤8互為對待，兌2與艮7互為對待，離3與坎6互為對待，震4與

巽5互為對待。就《洛書》裏的正隅之合數而論，那麼，與人一接手，覺知對手3分勁力，我

以8對之，則頂，以6對之，則丟。以7待之，即可。覺知對手7分勁力，我則以4待之，則抗，以2待之，則匾。以3待之，即可。主動一方，謂之對。被動一方，謂之待。

「三十二目」嫻熟的運用《易經》中「對待者數」，用文王八卦的對待之數或《洛書》的正隅之合數，爲知覺運動體系，提供了可藉定性定量分析的教學模型。有別於以往的太極拳論，「三十二目」老拳譜的文論體系，已經演進爲西方現代文論體系了。

十一、站樁：活步四正推手之要

原文：

對待用功法守中土　俗名站樁

定之方中足有根，先明四正進退身。

掤攦擠按自四手，須費功夫得其真。

身形腰頂皆可以，粘黏連隨意氣均。

運動知覺來相應，神是君位骨肉臣。

分明火候七十二，天然乃武並乃文。

釋義：

推手訓練「守中」的規矩和法度 就是俗稱的站樁

兩人推手時，首先得從自身間架結構下功夫，時時找到「中而正」，以此來作為構建間架結構的準星。間架的信守法度，才是房屋根基穩定的前提。太極拳推手時的間架結構，就像是兩幢跳舞的房子。兩個間架結構之間的碰撞，想要在勁力與意氣的動態碰撞中，主控局勢，找到平衡，就得先從四正規矩手的進退訓練開始，熟悉推手時的規矩和法度。

掤攦擠按，雖然只是四種基本的勁力變化，就像《王宗岳太極拳論》的打手歌所講：「掤攦擠按須認真」，在這四種基本的勁力變化中，下得功夫，就能「上下相隨人難進」，「任他巨力來打我，牽動四兩撥千斤」，由此才能真正得到太極拳的真諦。

訓練四正規矩手最為關鍵的法則，就是要側重身形和腰頂兩方面的訓練。在粘黏連隨訓練時，要注意勁力和意氣的勻稱。不能過激反應，也不能消極對待。與人接手，接觸處，力求細分出三點或更多的點來，每一觸點，力求受力的均衡，用意念假想三點成面，並放大接觸的虛擬之面，以應對之。這樣才能達到《王宗岳太極拳論》打手歌所說的「粘黏連隨意氣均」的效果。

無論是主動或被動，都得在雙手接觸點上「長耳朵」或「長眼睛」，刻刻留意，去覺，去

知對手勁力或意氣的消息變化，把知覺運動體系貫徹始終。要領足精神，把「神」放在首位，就像是《王宗岳太極拳論》所講的「意氣君來骨肉臣」中的意氣，意氣是皇帝，心令氣旗，這樣肢體百骸就能悉數聽命於精神的調控和指揮。

活步四正規矩手的訓練中，法守中土，「定之方中」的中軸，就像是俗稱的站樁一樣，能夠時時保持「中而正」。身上的一陽真氣，才能沿著二十四椎，逆行而上，過三關，經九轉，完成一個循環，以完成周天七十二火候。這樣就能以拳入道，由精爽而神明，乃臻允文允武的太極之境。

十二、站樁，究竟怎麼站？

站樁，究竟站什麼？怎麼站？這是困擾太極拳界的一個大問題。

一些拳家，以現代語境來理解「站樁」，乾脆將「站樁」，誤解為「站椿」。《說文解字》云：「樁，帳極也。」意思是，樁，是帳篷頂端的一根木棍。帳篷頂端的木棍，依靠向四周延伸的各條繩索，而維繫這根木棍的穩定性。撇開四周的繩索，就其木棍本身而論，像是懸掛在空中的。由此可見，樁，並非指插入地下三尺，插入地下的「椿」。

「椿」，指插入地下的木棍或石棒。

把活步四正推手，煉成傻乎乎的站著一兩個小時，一動不動的所謂「站椿」，那就曲解了

「三十二目」法守中土的深意。

那麼「站樁」，站什麼？怎麼站？我們不妨從傳統百戲「尋橦」中找些靈感。

張衡《西京賦》云「烏獲扛鼎，都盧尋橦」，說的是漢朝來自合浦之南的都盧人，動作輕趫，擅長緣竿百戲。漢磚有「尋橦」圖，敦煌經圖中，也有「尋橦」圖。畫的都是一個人，或用肩，或用頭，抗著一條長竿，另外兩三人緣竿而上，抗竿的人，始終得在動態中去把控長竿以及爬在長竿上兩三人的平衡。而今的傳統雜技裏，也依然保留有爬竿頂竿之類的「尋橦」。

由此可見，「橦」，就是懸空的竿，「尋橦」的尋，就有動態中追尋平衡的意思。

《對待用功法守中土》目，以「俗稱站樁」，旨在明辨活步四正推手中，如何在「四正進退身」中，去法守中土。而「樁」，便是法守中土的「樞機之軸」。

在太極拳訓練中，「樁」，指的就是貫穿身軀上下的虛擬軸線，就像是渾天儀裏，貫穿南北兩極的衡軸。這根虛擬的軸線，須得通過「腰頂」的對拉拔長，節節貫穿，方能進退裕如。在與人對待之時，不僅能占得先機，更能與周天火候的「用功」，息息相關。兩者並舉，此乃進階「允文允武」自然之道。

用生活中常見的象棋來譬喻，「樞機之軸」的活動空間並不大。就像是象棋裏「將」、「帥」，一舉一動，都得賴以「士」、「象」來護衛。賴以維繫「樞機之軸」穩定自在的空

間，就是「際沿」。站樁，就是學會如何在動態中找尋平衡，將自己的中軸，維繫在「際沿」之內。如何將自己的「樞機之軸」，在「際沿」範圍內能夠自由自在，「從心所欲不逾矩」，這是「守中」之常法。所以，太極拳推手中，所應該法守的「中土」，事實上指的是貫穿身軀上下的一條虛擬的中軸。太極起勢，兩腳站立，有「頭懸樑，錐刺股」之意，人彷彿像是一件衣服掛下來的。這「掛」字，是理解「站樁」的不二法門。

十三、行拳走架的法則：身形與腰頂

原文：

身形腰頂

身形腰頂豈可無，缺一何必費功夫。

腰頂窮研生不已，身形順我自伸舒。

捨此真理終何極，十年數載亦糊塗。

釋義：

身形與腰頂，是太極拳行拳走架時的兩項最爲重要的法則。缺一不可。缺失了其中一項，

就會枉費工夫。

腰頂的訓練法則，兩個字「窮研」。而且這「研」字，是窮其一生的功夫。身形的訓練法則，兩個字「伸舒」。順著每一拳勢的變化，極盡自己所能，節節舒展，節節對拉拔長，節節貫穿。

這兩大訓練法則，就是太極拳修煉的真理。偏離了這些真理，太極最終會變成其他什麼極呢？恐怕即便浪費十年數載，也終究糊裏糊塗，搞不明白的。

這一目，明確了「身形」與「腰頂」是太極拳行拳走架缺一不可的兩大法則。

腰頂，是由尾閭內斂，虛領頂勁，胸腹內動，胸腹貼腰背，讓脊椎節節舒展，身形對拉拔長之後，由上而下貫穿身形的虛擬中軸，就像是研磨的「杵」。「生不已」者，「生生不已」之略語。腰頂倘能成爲身形中研磨之「杵」，「腰頂窮研」，方能成爲「身形順我自伸舒」，生生不息的動力源泉。誠如孫祿堂所說：「在各式圓研相合之中，得其妙用矣」。

「身形順我自伸舒」的「順」，指順著「腰頂」的窮研而動。身形的變化，都得一一以「樞機之軸」來調控。這是太極拳的運動法則。楊振基老師常說：「腰帶，腰拉，腰轉，腰手腳」，講的就是以「腰頂」這一虛擬的軸線，來帶動身形的運動。「自伸舒」之「自」，也指

明了「身形」是順著腰頂之「軸」而運作的。腰頂，是生生不息的動力之源，而身形的「伸舒」，就像是圓規的虛腳，順著圓規實腳支點，劃出各類圓弧線。

以圓規喻之，身形「抽靠貼沉」後，腰頂成了實軸之研，身形在實軸「研」動下，構成了氣如車輪的各式圓弧曲線，此乃孫祿堂所說的「圓」，也即後一目《太極圈》的意氣之圈。兩腳虛實分明，左右肩胯，構建了虛實相生，虛實互換的兩根邊軸。兩軸的虛實互換，才是太極拳「研圓相生」，「圓研相合」之理。身形隨著兩軸互換的「搖又轉」，身形每一關節處，節節對拉拔長，節節貫穿，極其舒展之能，此乃極其「伸舒」之能事。

細細推究「伸舒」兩字，楊澄甫老師口述的《太極拳術十要》裏，「虛靈頂勁」，其實指的是頂頭懸之後，二十四椎脊椎骨節節「伸舒」，節節對拉拔長。「含胸拔背」，除了脊椎「伸舒」，對拉拔長之外，鎖骨協同胸肋骨，根根往下，根根往兩邊「伸舒」，以幫助胸腹貼腰背，以此帶動橫膈膜下沉，帶動臟腑器官的運動。「鬆腰」，鬆腰落胯，其實就是尾骨、骶骨下墜，帶動盆骨擺正。究其實，依然是促使腰、胯之間的「伸舒」。「分虛實」，表面上看來，是來自兩腳底的消息，事實上，依然是需要大轉子骨與盆骨之間的「伸舒」，膝蓋、腳踝骨也得有對拉拔長的意思，節節「伸舒」。「沉肩墜肘」，乃至立腕胝掌舒指，兩手臂肩肘腕指每處關節，也得節節對拉拔長，節節貫穿。究其實，訓練的依然是節節「伸舒」。

身形的伸舒，是構建拳勢間架結構的前提。人身上每一關節，節節對拉拔長，節節貫穿之後，隨著一招一式的式勢變化中，每一關節處，接骨鬥榫，構建了穩固的間架結構。定勢中，靜態的間架結構，能夠承載假想敵的勁力和意氣。具備間架之方的特徵。腰頂的窮研，構建了支配間架結構運動變化的樞紐之機，在腰頂機軸的窮研下，身形的間架結構隨之變化，構成了勁力和意氣的間架之圓。只有從身形與腰頂入手，才能領悟《太極正功解》中太極拳的方圓相濟之理。

十四、太極圈是什麼圈

原文：

太極圈

退圈容易進圈難，不離腰頂後與前。

所難中土不離位，退易進難仔細研。

此爲動功非站定，倚身進退並比肩。

能如水磨摧急緩，雲龍風虎象周旋。

要用天盤從此覓，久而久之出天然。

釋義：

　　兩人推手訓練，各自在腰頂這一虛擬軸線的帶動下，身形伸展後與周邊形成了勁力運動軌跡與意氣彌漫之圈。想要突破對方的勁力與意氣之圈很難，想從被對手勁力意氣敷蓋圈中退出來，相對就容易些。但不管是進圈或者退圈，都需要腰頂這一軸線平整的向前或平整的向後。

　　難就難在無論進圈、退圈，腰頂軸線的向前或者向後，都得時時確保腰頂這根中軸，始終在「際沿」之內，就像是象棋中的「將」或「帥」，始終能夠在「田」字格內自由自在。這關鍵之處，還得從退圈、進圈中去仔細探究。腰頂這一虛擬的中軸，就像是懸掛在半空中的一根木棍，退圈時，先著意由「頂」部帶著身軀整體的後撤。而在進圈時，得先著意由「腰」部帶著身軀整體的向前。這樣才能確保「中土不離位」。

　　太極圈的訓練，其實是在進退顧盼的動態運行中，求得平衡，而絕非只是站定不動的靜態訓練。在進圈或退圈時，兩人或想突破對方的勁力意氣之圈，或想撤出對手的勁力意氣之圈，互為犄角，互為主次，虛實相生，一如太極圖中的陰陽魚。

　　無論進圈或是退圈，倘若能將兩個人的勁力之圈、意氣之圈，合成一個大的勁力、意氣之圈，在進退運行中，兩人互為主次，就像是水磨在水力推動下的，或緩或急，不停地轉動。這個由兩人勁力、意氣所組成的太極圈，陰陽虛實，同聲相應，同氣相求。或如龍翔景雲，或如

虎嘯生風，進退揖讓，猶如兩頭大象雍容地周旋。

太極拳有天盤、人盤、地盤的三種訓練方法，天盤訓練側重中軸的靈動，就得從這樣的太極圈訓練中，去覓得真諦。經過日積月累的訓練，久而久之就能渾然天成。

「能如水磨摧急緩」，一方面以水磨的軸動原理，形象的說明腰頂的「研磨」之要。更重要的是，須以覺、知水的「急緩」，而相應的或「運」或「動」。這可以為《王宗岳太極拳論》之「動急則急應，動緩則緩隨」作注腳。

天盤，與後目《太極上下名天地》裏的「此說亦明天地盤」，《太極人盤八字歌》的「人盤」，都是借用古代的羅盤，來譬喻身形在腰頂軸動下，所構建的三道勁力、意氣之圈。亦可意會成是上中下三乘功夫。

古羅盤中，以「子丑寅卯辰巳午未申酉戌亥」十二支為十二宮，每宮雙山共二層，左旋以應天運，右轉以應天度，以格龍消砂納水之為用，謂之天盤。十二支「子丑寅卯辰巳午未申酉戌亥」，加十天干中的「甲乙丙丁庚辛壬癸」八個天干，另置「戊己」二天干於中間，為中央土，再以文王八卦的四隅卦象：艮東北、巽東南、坤西南、乾西北，構成羅盤上二十四山，此為底盤。以文王八卦為人盤。每一卦象，各應天運天度，又能分別統帥三山：坎卦統壬子癸三山，為正北；艮卦統丑艮寅三

《太極拳：一門性命踐行的哲學》——太極拳老拳譜三十二目解密（一）

山，為東北；震卦統甲卯乙三山，為正東；巽卦統辰巽巳三山，為東南；離卦統丙午丁三山，為正

南，坤卦統未坤申三山，為西南；兌卦統庚酉辛三山，為正西；乾卦統戌乾亥三山，為西北。

而太極拳中，四正四隅，正像是人盤的文王八卦，左旋以應天運，右轉以應天度，再統帥

地盤二十四山，而成太極八法。並在來知德「流行者氣，對待者數，主宰者理」的原則下，與

文王八卦方位，上下顛倒，相錯相綜，構建拳勢的方位體系：掤南 攦北 擠東 按西 採西北 挒東

南 掤東北 攦西南

十五、何謂太極長拳

原文：

太極進退不已功

掤進攦退自然理，陰陽水火相既濟。

先知四手得來真，採挒掤攦方可許。

四隅從此演出來，十三勢架永無已。

所以因之名長拳。

任君開展與收斂，千萬不可離太極。

釋義：

太極拳進退不已，生生不息之功

太極拳效法聖人，面南而立，拳勢方位，以文王八卦方位爲基準：掤處坎位，在羅盤的人盤中，統壬子癸三山，爲正北，五行屬水。掤進而向南，南爲離卦之位。離卦統丙午丁三山，爲正南。五行屬火。擺居離位，在羅盤的人盤中，統丙午丁三山，爲正南，五行屬火。擺退而向北，北爲坎卦之位。坎卦統壬子癸三山，爲正北，五行屬水。所以說，掤進擺退合乎自然之理。

掤處坎位，五行屬水，掤進後，與離卦之火相遇。擺居離位，五行屬火，退而與坎卦之火相交。此合《易經》周天運轉，後升前降，進水退火之理。進水退火，坎卦 ☵ 與離卦 ☲，上坎下離，陰陽諸爻各得其位，水火既濟 ䷾ 矣。

太極拳這樣進退不已，生生不息之功，先得從掤擺擠按四正手入手，在四正手中掌握身形、腰頂的規矩與法度。只有認認真真的研磨四正規矩手，才能進一步去研磨採挒肘靠的四隅推手。

四正四隅之八卦，與進退顧盼定之五行配伍，氣化流行，演繹成生生不息的拳勢變化。所以《王宗岳太極拳論》說：「十三勢，一名長拳，一名十三勢」，太極拳因此也就叫作「長拳」了。

之理。

低，動作簡繁，式勢多寡上作太多的計較。但千變萬化，千萬不能叛離了「主宰者理」的太極之理。未必要在姿勢高行拳走架或推手訓練，一招一式，一舉一動，可以恣意的開展或收斂。

十六、太極推手天地盤：四隅推手

原文：

太極上下名天地

四手上下分天地，採挒捯撞由有去。

採天撞地相應求，何患上下不既濟。

若使挒捯習遠離，迷了乾坤遺嘆息。

此說亦明天地盤，進用捯挒歸人字。

釋義：

兩人推手，四正勁的規矩手訓練，相對而言，是勁力與意氣的平圈訓練法。倘若舒展勁力之圈，放大意氣之圈，意念或上或下，與天地相接，就得在採挒捯撞四隅手的研習中，去深究

天地人的三盤。

在文王八卦方位上，採向西北，而應乾位，乾爲天。擠向西南，而應坤位，坤爲地。採擠勁，意念將勁力延伸，正好順應南北上下的斜角。倘若勁力和意氣能與天地相呼應，何患不能煉就如《太極陰陽顛倒解》所說，上下陰陽顛倒，水火既濟的境界呢？

倘若在採挒捌擠四隅手的研習過程中，「相忘於習」，被生活中習以爲常的「習」所蒙蔽，不遵照知覺運動的訓練體系，熟視無睹，那麼就會迷失固有之良，迷失乾坤天地之理，只能留下歎息了。

這一目從技術層面而言，也能用來說明太極拳在天地人三盤的勁力、意氣變化。尤其是在突破對手的勁力、意氣之圈時，挒捌勁的配合，往往就能直透對方的中盤。

挪攦擠按的拳技功用，來源於槍棍技法，可以視作徒手器械訓練時，所發展的拳技功用。而採挒捌擠，則是太極拳特有的拳技術語。

在太極拳實踐中，肩、腰胯、膝爲三道勁力意氣「圈」，像是上下三層的魔方，腰胯正是上下兩圈反向運作的交界處。所以，在拳技實踐中，最好能將腰胯相對清晰的分離，意念將胯部相對固定不動，然後以腰軸來帶動肩圈作左右向的運轉。或像是羅盤，左旋以應天運，右轉

以應天度，兩手、兩肘、兩臂之間的協同，就會演繹出採挒捋擠的種種變化和功用來。胯部相對定位，肩胯在腰軸帶動下，左旋右旋的幅度，其實都只有左右各45，所以，通常將採挒捋擠，稱為四隅勁。相對於《對待用功法守中土》目，旨在闡述四正勁，那麼本目的內容則旨在闡述四隅勁。

十七、十三勢心法

原文：

太極人盤八字歌

八卦正隅八字歌，十三之數不幾何。

幾何若是無平準，丟了腰頂氣嘆哦。

不斷要言只兩字，君臣骨肉細琢磨。

功夫內外均不斷，對待數兒豈錯他。

對待於人出自然，由茲往復於地天。

但求捨己無深病，上下進退永連綿。

釋義：

太極拳基本勁別，配伍八卦方位，分別爲掤攦擠按四正勁，和採挒肘靠四隅勁。八個勁別，再與進退顧盼中，這陰陽五行相配伍，雖然其數十三，其實遠遠不止十三個拳勢變化。而是蘊含了拳勢中手眼身法步的所有變化。

拳勢中，無論四正四隅，無論進退顧盼中，倘若缺失了《王宗岳太極拳論》裏的「立如平準」的準則，丟掉了貫穿腰頂的虛擬中軸線，那麼最終只能像《王宗岳太極拳論》中徒嘆「枉費工夫」了。

太極拳的勁力訓練，誠如武禹襄所言：「其根在腳，發於腿，主宰於腰，行於手指，由腳而腿而腰，總須完整一氣」、「周身節節貫穿，勿令絲毫間斷耳」、「連而不斷」、「能粘依，然後能靈活」，其所強調的要領就只有「不斷」兩字。但這些肢體百骸的要領，就像是朝廷裏的大臣，必須時時聽命於「意氣」的調控。這得從《王宗岳太極拳論》打手歌裏「意氣君來骨肉臣」中去細細琢磨和領悟。

只有這樣，才能做到「心爲令，氣爲旗，神爲主帥，身爲驅使」。只有這樣，身心內外，均能合乎「不斷」兩字的要求。只有這樣，兩人推手訓練時，就能貫徹知覺運動的訓練體系，做到粘黏連隨，不丟不頂，不抗不匾。

在四正規矩手的訓練中，貫徹知覺運動，將粘黏連隨，煉得純熟自然，由此可以進一步體

悟採天撑地四隅勁的訓練。

無論是四正勁還是四隅勁，無論進退顧盼中，十三勢的訓練，只要牢記《王宗岳太極拳論》「捨己從人」的要領，就不用擔憂犯大毛病。經過勁力之圈、意氣之圈的進圈或退圈，天地人上下三盤，也能進退裕如。由此以拳入道，就能晉階到《張三丰承留》所說「繼往聖永綿，開來學常續」的境界。

「三十二目」老拳譜，從《八門五步》目開篇，以《易》有太極，借用八卦五行，陰陽顛倒之理，爲太極拳下了定義，解決了「什麼是太極拳」這一大根大本的問題。緊接著「太極生兩儀」，以《八門五步用功法》、《固有分明法》兩目，採用戴東原的知覺運動理論，解決了「爲什麼練太極拳」。之後，「兩儀分四象」，以《粘黏連隨》、《頂匾丟抗》、《對待無病》、《對待用功法守中土》四目，從粘黏連隨，到對待無病，法守中土，通過知覺運動而漸悟懂勁，乃至周天火候而階及神明，指明了「太極拳的晉升路徑」。《身形腰頂》、《太極圈》、《太極進退不已功》、《太極上下名天地》四目，揭秘了身形與腰頂，是開啓太極拳秘境的兩把秘鑰，明確了行拳走架、四正推手、四隅推手的練功法則。以上八目，也正好回答了

十八、太極拳的體與用

原文：

太極體用解

理，爲精氣神之體；精氣神，爲身之體。身，爲心之用；勁力，爲身之用。心身有一定之主宰者，理也；精氣神有一定之主宰者，意誠也。誠者，天道；誠之者，人道。俱不外意念須臾之間。

要知天人同體之理，自得日月流行之氣。其氣意之流行，精神自隱微乎理矣。夫而後言乃武乃文，乃聖乃神，則得。若特以武事論之於心身，用之於勁力，仍歸於道之本也。故不得獨以末技云爾。

勁由於筋，力由於骨。如以持物論之，有力能執數百斤，是骨節皮毛之外操也，故有硬力。如以全體之有勁，似不能持幾斤，是精氣之內壯也。雖然，若是功成後，猶有妙出於硬力者，修身、體育之道，有然也。

釋義：

人的天命，像是一顆種子，得諸父母之身質心賦，得諸天地之德流氣薄，發芽苗壯成一棵大樹。人的性理，就像是蘊含於大樹內的木質紋理。宋明理學的本質，其實就是要求每一生命個體，效法先天地而生的自然之理，讓自己的生命體內在的紋理，變得最為完美，最為精彩。窮理盡性，以至於命，說的就是這個概念。所以說，先天地而生的理，是精氣神人格結構的本體。

人軀體百骸，像是一個皮囊，精氣神，才是這一皮囊裏的本尊。軀體百骸，只是精氣神賴以發揮功用之載體。

氣，先天之「炁」和後天之「氣」，構成了精氣神人格結構中維持「身心」日常運作的態勢和面貌。

先天至精，一炁氤氳的賦命，構成人格結構中最為本源的元精。五臟六腑在先天之氣與後天之氣的共同作用下，逐漸生化成後天之精。先天元精，與後天之精，司生殖、化生天癸、主齒髮筋骨、宣發七情六欲，是生生不息的生理能量，構建了精氣神人格結構中的原動力。

先天之精與後天之精的相互作用，生化成後天之神。先天的元神與得自天地自然的一靈炯炯的性理，構成了人格結構中，制約引導精氣運行的心理能量。

精氣神，體於心，用於身，潛移默化於每一位中國人的身心之間，構成了傳統中國人獨特

的人格結構。所以，精氣神人格系統，才是人身軀的本體。

就身心而論，身軀，是心賴以發揮功用的載體，勁力，是身軀功用賴以表現的方式。

倘若人的身心，一定得找一個主宰的話，那麼先天地而生的「理」，就是人身心的主宰。倘若人的精氣神人格系統裏，也要找一位主宰的話，那麼一心向誠的這種原動力，就是精氣神的主宰。

誠，日升月落，春夏秋冬，至誠信敬，真實無妄。這是天道。

人心，受制於物欲之貪，人心惟危，必須依照天淵「誠」的模樣，去觀照，去踐行之，使得自己努力符合天道的性理。這是人之道。精氣神的人格結構中，倘若缺失了一心向誠的動力，就會淪爲衣冠禽獸。遵循太極拳的知覺運動體系，一舉一動，一心一念，行住坐臥之間，都一刻不會離開天道人道。

關鍵得明白，人是得諸天地之德流氣薄而生的，須效法先天地而生之理，一心踐行「誠」之」之道，每個人頭頂的WIFI就能自動打開，便能得到充塞於天地之間，日月流行之元氣。

人在行拳走架中，念想著與日月流行之氣，相摩相蕩，一招一式，一舉一動之間，人的精神，隱約細微處皆能顯示天地之道，對於世事萬物的機勢端倪，也漸能見微以知萌，見端以知末者矣。只有這樣，才能有資格說乃武乃文，乃聖乃神的境界，也自然能得以晉階了。只是從諸技之末的武事著手，論之於心身，用之於勁力，在一氣流行中，去體悟對待之數，盡其心，知其

性，窮其理，將自己對世事萬物的感知覺察能力，由粗入細，逐漸精爽，乃至神明。這樣的末技武事，也仍然能夠讓人進乎道之本體。

人的勁，與肌腱筋膜相關聯，人的力，跟骨骼骨膜相關聯。倘若以拿重物角度而言，有人能舉重數百斤，這是骨節皮毛的外在表現，所以會有硬力。倘若以全身的勁而言，可能拿不起幾斤重物來，但卻是精氣的內壯表現。雖然，從拿重物而言，勁比不過力，但是一旦煉就太極拳內壯功夫，雖然拿不起幾斤重物的勁，依然能比舉重數百斤的硬力者更爲奇妙。這僅僅只是就人的勁力區分而論，太極拳內壯訓練體系，在修身養性和體育功用上，同樣具有更奇妙的功用。

《論語‧學而》「禮之用，和爲貴。」用與體，後世並用，成爲中國哲學的重要概念之一：體用。體用兩字作爲一個哲學名詞，見諸《荀子‧富國》「萬物同宇而異體，無宜而有用。」物各有體，復有其用。《老子》「反者道之動，弱者道之用」，指出道的運動方式和作用方式，太極拳理與道家理論一脈相承，法家、兵家都與老子有淵源。王弼《老子注》「雖貴以無爲用，不能捨無以爲體也。」講的應該是「道體」與「功用」的關係。體、用二元的對立統一，爲後世的理學興起，打下了基礎。唐玄宗《道德真經疏》云：「道者德之體，德者道之用。」唐人以體、用二字爲慣語。程朱理學，以「理」爲體，以「象」爲用。程伊川在《易傳序》中說：「至微者

理也，至著者象也。體用一源，顯微無間。」這在二水看來，類似於現代西方哲學意志與表象的關係。陸王心學，以性心爲理。清初諸儒出入於程朱陸王之間，以身心體用，涉及了「理，爲精氣神之體」的層面。太極拳的體用，最早源自《王宗岳太極拳論》十三勢行工歌之「若言體用何爲準，意氣君來骨肉臣」句，說的是意氣與身軀骨肉之間的體用關係。《太極功源流支派論》之「三十七周身大用論」以「性心與意靜」角度，詮釋周體之大用。「授秘訣」裏以「全身透空」爲太極之體，「應物自然」爲太極之用，也多從「天人同體之理」來談論體用。而本目《太極體用解》，從體用角度，旨在進一步闡述來知德的「主宰者理」。本目闡述太極之體用，詳盡且更具備層次和條理，獨具完整的理論體系。這在傳統文論體例中，極爲罕見。

天人同體，或稱天人合一，是儒學人格內修「反求諸己」的重要立論依據。源出於《孟子·盡心上》：「盡其心者，知其性也，知其性則知天矣」。經過董仲舒「天人感應」、劉禹錫「天人相交」，到明道先生程顥「天人同體」說的正式提出之後，後世儒學者，紛紛從自己的儒學主張出發，去詮釋天人之間所相契合的「點」：

張載提出了「天人合一」說，在他看來，天人之間，幾乎就是西方現代結構主義的同構理論了。朱熹則認爲天人之間，相通的只是「天人一理」。陸象山、王陽明一反朱熹「理」說，推崇他們的「天人一心」。王船山以爲，陽明末流之弊，從陽明本身的心學就已發端。他批駁

姚江王氏「陽儒陰釋，誣聖之邪說」，於是提出了「天人一氣」說。

「三十二目」老拳譜，「要知天人同體之理，自得日月流行之氣」，顯然有船山學說的影子。

「若特……仍……故」句，現代語境下，或可譯作：「倘若只是以……仍然能……所以……」，此類句式具有嚴謹的邏輯思辨，爲以往傳統文論體例中所罕見。末技，諸技之末者，微不足道之小技。戚南塘初編《紀效新書》十四卷，將「拳經」置之末卷，在葡萄牙人開始以佛郎機等熱兵器開啓海洋霸權的時代裏，戚南塘認爲「拳法似無預於大戰之技」之末技，是極具先見之明的。而經過戚南塘整編的拳經三十二勢，後世演進爲陳家拳，再進而演進爲太極拳，自然已經失去了軍事諸技的含義了。所以，本目《太極體用解》強調，只是從諸技之末的武事著手，論之於心身，用之於勁力，在一氣流行中，去體悟對待之數，盡其心，知其性，窮其理，將自己對世事萬物的感知覺察能力，由粗入細，逐漸精爽，乃至神明。這樣的末技武事，也仍然能夠讓人進乎道之本。那麼，這種武事，就不能只是看做是末技了。太極拳的創立，無疑使得落寞武事末技煥發了新生。

《王宗岳太極拳論》裏「懂勁」、「發勁須上下相隨」、「運勁如抽絲」、「蓄勁如張弓，發勁如放箭」、「運勁如百煉鋼」、「發勁須沉著鬆淨，專注一方」、「力由人借」、「任他巨力來打我，牽動四兩撥千斤」、「氣沉丹田」、「行氣如九曲珠」、「以氣運身務順

遂」、「心爲令，氣爲旗」、「腹內鬆淨氣騰然」、「氣遍身軀不稍癡」等等，所論最爲精彩的，莫過於勁與力，氣與力。雖則，在「三十二目」的太極拳理論框架內，太極拳「不得獨以末技云爾」，但此目最後，還是從拳技角度，第一次界定了太極拳裹「勁」與「力」的區別之所在。另外，《太極力氣解》還爲「氣」與「力」做了詳細的區分。

十九、太極拳的文與武

原文：

太極文武解

文者，體也；武者，用也。文功在武，用於精氣神也，爲之體育；武功得文，體於心身也，爲之武事。

夫文武尤有火候之謂。在放卷得其時中，體育之本也。文武使於對待之際，在蓄發當其可者，武事之根也。

故云：武事，文爲柔軟，體操也，精氣神之筋勁；武事，武用剛硬，武事也，心身之骨力也。

文，無武之豫備，爲之有體無用；武，無文之侶伴，爲之有用無體。如獨木難支，孤掌不響。不惟體育武事之功，事事諸如此理也。

文者，內理也；武者，外數也。有文理，無外數，徒思安靜之學，未知用的採戰，差微則亡耳。

有外數，無文理，必爲血氣之勇，失於本來面目，欺敵必敗爾。

自用於人，文武二字之解，豈可不解哉。

釋義：

子曰：「張而不弛，文武弗能也；弛而不張，文武弗爲也。一張一弛，文武之道也。」從文武之道，來理解太極拳，那麼，太極拳的文，就是太極拳的本體，太極拳的武，就是太極拳的功用。太極拳文的本體，體現其武的功效，作用於精氣神的人格結構，那就表現爲體育。太極拳武的功用，體現其文的本質，表現在調控心身層面上，那就表現爲武事。

太極拳的文與武，還有火候層面的意義。在行拳走架時，隨一氣之流行，展放舒卷，當行而行，當止而止，內外交養，合乎時宜，無過與不及，以此去體悟儒家立身行事之準則。這是太極拳作爲體育的本質意義。在兩人推手，與人對待，蓄勢放勁，如權稱重，抑揚高下，而立身中正，應物無心，不偏不倚，適當其可，以此體悟君子中庸之道。這是太極拳作爲武事的根本意義之所在。

所以說，作爲武事的太極拳，表現其本質文的一面，展現其柔軟的特徵，就是太極拳的體操

功能。這是精氣神人格結構裏，筋與勁的呈現。作為武事的太極拳，表現其武事的功能，展現其剛硬的特徵。這是太極拳的武事功能。這是人的身心中，骨骼和力量的呈現。

原本逗一拳一腿之能的肢體運動，一旦名之曰太極拳，承載了數千年優秀的文化基因，上升為一門性命踐行的哲學，這文武之道，一張一弛，缺一不可。有些人練太極拳，側重太極之武，喜歡行拳走架時，行雲流水的感覺。倘若不注重拳技層面的勁力和意氣訓練，缺失了太極拳的文，喜歡行拳走架時，行雲流水的感覺。倘若不注重拳技層面的勁力和意氣訓練，缺失了太極拳的預備，那就是「有體無用」。有些人練太極拳，側重太極之武，喜歡太極拳拳技層面的勁力和意氣訓練。倘若不注重太極拳理論的研究，甚至不喜歡太極拳的行拳走架，缺失了太極的文，作為「伴侶」，這叫「有用無體」。文武之道，獨木難支，孤掌不響。所謂孤陰不生，孤陽不長。這一道理，這不只是體育和武事層面而言的。世事萬物，都得符合這一道理。

太極拳的文，實質上是內理，涉及到人內在性理的修為，從而去感悟天地之理。太極拳的武，實質上是外數，涉及到通過「對待者數」，在推手訓練中去感知世事萬物陰陽的消息變化，去把握和掌握火候和尺度。只有外數，而忽略文理，就一定只能呈現一個人的血氣之勇。

有失太極拳文武之道的本來面目。倘若僅僅只是以血氣之勇，而藉此欺敵，一定會必敗無疑。只有文理，而忽略了外數，只是想通過太極拳來感悟一氣之流行，不喜歡與人推手訓練，那麼就無法體悟太極拳的虛實補濟，陰陽採戰之理。萬千星辰，隱約閃爍，稍不留意，就亡失了太

極拳允文允武的旨意。誠如《王宗岳太極拳論》所云：「斯技旁門甚多」，「本是捨己從人，多誤捨近求遠。所謂差之毫釐，謬之千里。」

所以，不管是一個人練拳，還是兩人推手訓練，太極拳文武二字，怎麼可以不去深入理解呢。

《易經》每一卦象，包含理與數。數，是指卦象之中，天地人三個變量中陰陽之氣的定量分析。理，是每一卦象，在其所處的陰陽定數下，所折射出來的世事萬物的發展規律。在太極拳實踐中，外數是指推手時，所知覺到的雙方勁力、意氣的運動變化。內理，指的是由推手時的知覺運動，逐漸懂勁，逐漸知覺精爽，逐漸階級神明，乃至盡性立命。

陰陽採戰之說，源於南朝劉宋時期（420年-479年）某道士所撰《三峰採戰房中秘術秘訣》一書。其書授人在男歡女愛，陰陽交戰之際，採上舌、中乳、下牝戶三峰，以調其情，行九淺一深之法，所謂「戰不厭緩，採不厭頻」，以氣補氣，以人補人。另內附諸類藥訣等。以兵法之陰陽戰術，借用作男女歡愛之術。倘若從文化學角度來審視，三峰採戰之術，與《素女經》、《玄女經》一樣，是傳統文化裏的經典性學論著，且涉及性愛技法、心理及藥理等等，較西方性學專著早了數千年。而這些性學專著，在宋明理學時期，飽受辯駁與譴責。《三丰全書》之「雜說正訛」，也對三峰採戰多有批駁：「三峰採戰之說，多為丹經歷鄙。嘗閱《神仙

鑑》，劉宋時有張三峰者，號樸陽子。未入道時，曾授人以房中御女方，天帝惡之，終於草島遊仙」、「三峰之術，有宋張紫陽、陳泥丸諸老仙翁，皆已斥之，祖師（張三丰）乃元人，不待辨也」。《三丰全書》試圖與之撇清界線。

仙尊張三丰，反對三峰採戰之論，自不待論。奇怪的是，「三十二目」老拳譜，既然託偽仙尊張三丰之術，後文《口授張三丰老師之言》，也以仙尊張三丰的口吻論理。《三丰全書》竭力辯駁、撇清界線的「三峰採戰」，「三十二目」老拳譜別出新解爲：「借其身之陰，以補助身之陽……男之身，祇一陽，男全體皆陰女。以一陽，採戰全體之陰女，故云一陽復始……所謂自身之天地，以扶助之，是爲陰陽採戰也」。「仙尊張三丰」，從三峰房中採戰，借用採戰概念，推陳出新，一方面以表述行拳走架時，自身一陽真氣與身中七十二陰之間的採補關係。另一方面用以表述推手時，兩人之間相互採補陰陽之氣。可謂與時俱進矣。

二十、懂勁的意義

原文：

太極懂勁解

自己懂勁，接及神明，爲之文成。而後採戰，身中之陰，七十有二，無時不然。陽得其

陰，水火既濟，乾坤交泰，性命葆真矣。

於人懂勁，視聽之際，遇而變化，自得曲誠之妙。形著明於不勞，運動覺知也。功至此，可爲攸往咸宜，無須有心之運用耳。

釋義：

太極拳有自己懂勁和於人懂勁，兩條途徑。

自己懂勁，指的是在自己一個人行拳走架中，「由著熟而漸悟懂勁，由懂勁而階及神明」。這條路，王宗岳說：「然非用力之久，不能豁然貫通焉」。這是一條漫漫長路。即便快接及神明之境了，也只是太極拳的「文成」，「有體而無用」。還得通過自身陰陽的採戰來完善太極拳之功用。人全身上下，除了一陽真氣，屬陽，其他各個部位都屬陰，合陰陽八九大數，身中之陰，七十有二。「自己懂勁」的途徑中，當階及神明之後，就能運用自身一陽真氣，與自己身體裏的七十二陰，來自我「採戰」。《口授張三丰老師之言》所說，「採自身之陰，戰己身之女」。只有這樣，一陽真氣，無時無刻能採得自身之陰，由此，虛實得以補濟。由此，才能心火下降，腎水上提，以期水火既濟，乾坤交泰。由此，乃臻人貌天心，永遠保持人純真的本性。

於人懂勁，指的是在跟人推手訓練中，通過知覺運動體系的訓練，人的眼耳鼻舌身，從色聲香味觸不同角度，收集和提取外界資訊的能力，得以提升。人的心，完成由「任物」到「處物」乃至「應物」的升華。在與人推手時，粘黏連隨，曲盡陰陽對待之理。誠如《中庸》所言

「曲能有誠。誠則形，形則著，著則明，明則動，動則變，變則化」，通過這樣的知覺運動訓練，人心的這豆「心火」，越來越精爽，越來越通明，乃臻神明之境。《口授張三丰老師之

言》認為，「於人懂勁」的路徑，比「自己懂勁」更為快捷有效。太極拳晉階到這一階段，就像是流水順其性，則安流攸攸而入於海，就像是朗月灑其真，則清亮皎皎而掛天心。最終達到

《莊子‧知北遊》所說：「夫昭昭生於冥冥，有倫生於無形，精神生於道，形本生於精，而萬物以形相生……邀於此者，四肢強，思慮恂達，耳目聰明，其用心不勞，其應物無方。」

這一目，旨在進一步闡述《王宗岳太極拳論》：「由著熟而漸悟懂勁，由懂勁而階及神明」。並與《中庸》「自誠而明」、「曲誠而明」兩種境界相映照，分別探索拳藝中「自己懂勁」、「與人懂勁」兩個途徑。把太極拳直接與聖人性命之學聯繫起來。另外，借用「採戰」的概念，旨在將仙道南宗先命後性，性命雙修的理念，融合在太極拳學中，以臻《易經》水火既濟，乾坤交泰之境。

《太極拳：一門性命踐行的哲學》——太極拳老拳譜三十二目解密（一）

《易經》既濟卦。孔穎達疏：「濟者，濟渡之名，既者，皆盡之稱。萬事皆濟，故以既濟

爲名」。既濟，水火相交，萬事皆成矣。《易經》之未濟，水火未能相交，故萬事尚未成也。

陳夢雷《周易淺述》卷三：「坎離爲乾坤之繼體。此上經終坎離，下經終既濟未濟之意。而

道家亦以人身爲小天地，以心腎分屬坎離，而其功用，取於水火之既濟。蓋亦從易說而旁通

之者也」。既濟卦，下離 ☲ 上坎 ☵，異卦相疊 ䷾。《象》曰：「水在火上，既濟」，

《象》曰：「利貞，剛柔正而位當也」、「初吉，柔得中也」。未濟卦，下坎 ☵ 上離 ☲，異

卦相疊 ䷿，水在下，火在上，《象》曰：「火在水上，未濟」。未濟與既濟，關鍵在於水

火陰陽，是否上下顛倒。水潤下，火炎上，此爲順，讓潤下之水，逆運而上，不至於漏盡，讓

炎上之火，有降服之意，不至於「猛火煮空鐺」，此即道學「顛倒之術」的修身法則。

《易經》泰卦，下乾 ☰ 上坤 ☷，異卦相疊 ䷊，乾爲天，坤位地，《象》曰：「天地交，

泰」，《象》曰：「泰，小往大來，吉，亨」。天地相交，陰陽交融，萬事亨通之象。《易經》否

卦，下坤 ☷ 上乾 ☰，異卦相疊 ䷋，天地沒有交融。《象》曰：「天地不交，否」，《象》曰：

「則是天地不交，而萬物不通也，上下不交，而天下無邦也」。成語「否極泰來」源出於此。

原文：

八五十三勢長拳解

自己用功，一勢一式，用成之後，合之爲長（脫拳字），滔滔不斷，周而復始，所以名長拳也。萬不得有一定之架子，恐日久入於滑拳也，又恐入於硬拳也。決不可失其綿軟。周身往復，精神意氣之本。用久自然貫通，無往不至，何堅不摧也。

於人對待，四手當先，亦自八門五步而來。

踮四手、四手碾磨、進退四手、中四手、上下四手、三才四手，由下乘長拳四手起，大開大展，煉至緊湊，屈伸自由之功，則升之中上成矣。

釋義：

學練太極拳，須得從一勢一式學起。熟悉一招一式的動作要領，和身形的規矩與法度，懂得每一式勢的假想敵之所附，以便熟悉每一舉動勁力與意氣的走向。一勢一式嫻熟之後，便可以按套路次序，把一招一式編排起來，成爲長拳的套路。這樣，平時一個人可以行拳走架，就如《王宗岳太極拳論》所說：「十三勢，一名長拳，一名十三勢」，「長拳者，如長江大海，

滔滔不絕也」。因爲這樣串起的套路，滔滔不斷，周而復始，所以就叫長拳。

其實，編排這樣整套的拳架套路，是出於萬不得已。原因是，倘若沒有規矩森嚴且又行雲流水般的套路訓練，只是注重一勢一式的單練，練的時間長了之後，怕會流於圓滑而缺失規矩與法度。圓而無方，流而不留，動而無準也。或者因爲只是側重式勢技法，怕日久之後，誤以硬碰硬撞爲能。方而無圓，直沖直撞，失其綿軟也。總之，太極拳的訓練體系，決不可失其綿軟。

太極拳周身一家，節節貫穿，往復須有折疊，進退須有轉換。側重的是精神意氣爲主的訓練體系。用功日久，氣遍周身不稍癡，周身周間，由此便能融會貫通，便利從心，無微不至。誠如《王宗岳太極拳論》所言：「然非用力之久，不能豁然貫通焉」。拳技到了這一境界，每一舉動，皆能乘隨對手之式勢舉動，每一式勢，皆能吻合對手之拍位律動，如雷如霆，何堅不摧，何難不平？

兩人推手訓練，也必須先從掤攦擠按四正手開始練習，然後按照拳學晉階次第，從掤攦擠按採挒掤攦攦八門，和進退顧盼中五行，一步一步的訓練。

推手訓練，在不同的階段，可以有不同的訓練方法。譬如踮四手，四手相接，步子只能被動地隨著身形軸線的虛實變化，隨進隨退。進步時，後腳並步至前腳，退步時，前腳跟隨至後腳。不能隨便的進退步。目的是訓練粘黏連隨時，兩腳與雙手的協同。譬如四手碾磨，四手相接，兩肘帶動小臂，掌指，相互作粘黏連隨，由此體悟小臂的轉臂如劍，掌指的翻覆如刀。還有

譬如側重前後進退訓練的進退四手，側重平圈訓練的中四手，訓練立圈的上下四手，還有活步訓練時，天地人三圈協同變化的進退四手等等，四手相接，「吞天之氣，接地之力，壽人以柔」。

太極拳的拳學晉階之路，就得從最基本的行拳走架開始，在一招一式中，去領悟四正手的勁力與意氣變化。先得大開大展，極盡身形和腰頂之能事。漸漸的將拳架煉至嚴謹，信守拳架的規矩與法度，將勁力煉至完整，意氣內斂入骨。由此，拳勢呈現舒展緊湊之能，展現屈伸自由之功。由此，太極拳便能晉升到中級或上層境界。

這一目與《八門五步》、《太極進退不已功》，都是對《王宗岳太極拳論》中：「十三勢，一名長拳，一名十三勢」，「長拳者，如長江大海，滔滔不絕也」作注解。且從行拳走架、推手兩方面，詳細介紹了傳統太極拳的教學體系和晉階之路。「合之為長」，有脫文，擬作「合之為長拳」。

太極拳的推手訓練，四手相接，將拳勢的八門五步，如切如磋，如琢如磨，旨在通過知覺運動體系的訓練，提高人的收集處理資訊能力。人的一豆「心火」，由微弱到光明，人的五官知覺，由粗及細，漸至精爽，階及神明。這是《易經》「對待者數」之理。市井以推手作較技，勢如鬥牛者，何以能「升之中上成」焉。

二十二、何以在身體內築建丹爐

原文：

太極陰陽顛倒解

陽乾天日火離放出發對開臣肉用氣身武立命方呼上進隅陰坤地月水坎卷入蓄待合君骨體理心文盡性圓吸下退正

蓋顛倒之理，水火二字詳之，則可明。如火炎上，水潤下者，水能使火在下，而用水在上，則為顛倒。然非有法治之，則不得矣。

辟如水入鼎內，而治火之上，鼎中之水，得火以然之，不但水不能下潤，藉火氣，水必有溫時。火雖炎上，得鼎以隔之，是為有極之地，不使炎上，炎火無止息。亦不使潤下之水，永滲漏。此所為（謂之訛）水火既濟之理也，顛倒之理也。

若使任其火炎上，來（水之訛）潤下，必至水火必分為二，則為水火未濟也。故云分而為二，合之為一之理也。故云：一而二，二而一，總斯理為三，天地人也。

明此陰陽顛倒之理，則可與言道。知「道，不可須臾離」，則可與言人。能以人弘道，知「道不遠人」，則可與言天地同體。上天下地，人在其中矣。苟能參天察地，與日月合其明，與五嶽四瀆華朽，與四時之錯行，與草木並枯榮，明鬼神之吉凶，知人事興衰，則可言乾坤為

一大天地，人爲一小天地也。夫如人之身心，致知格物，於天地之知能，則可言人之良知良能。若思不失固有，其功用浩然正氣，直養無害，悠久無疆矣。

所謂人身生成一小天地者，天也，性也，地也，命也，人也，虛靈也，神也。若不明之者，烏能配天地爲三乎。然非盡性立命，窮神達化之功，胡爲乎來哉。

釋義：

周濂溪制太極圖，作《太極圖說》云：「太極……一動一靜，互爲其根。分陰分陽，兩儀立焉……五行之生也，各一其性……乾道成男，坤道成女。二氣交感，化生萬物。萬物生生而變化無窮焉。」周濂溪圖文並茂的《太極圖說》，首次將宇宙發生、發展等等問題，進行了系統、完整的闡述，構造了一個天人合一的結構圖式，由此開啓了儒學本體論的進程。「易有太極，是生兩儀」，《周易》裏，原本由「大恒」錯訛而成的「太極」，從此，成爲能高度概括宇宙萬物、社會、人類等各類結構，高度抽象這些結構體內部種種參數的定性和定量，以及天地人諸參數的發生、發展規律。「太極」，由此成爲儒學本體論層面的最爲重要的哲學概念。太極之理，先天地而生，也涵蓋乾坤天地間下列所有變化規律：陰陽、乾坤、天地、日月、水火、離坎、放卷、出入、發蓄、對待、開合、君臣、骨肉、體用、理氣、身心、文武、

盡性立命、方圓、呼吸、上下、進退、隅正……

陰陽顛倒之理，從五行中的水火二字，細細研究，就能明白其中的深奧道理。譬如說火，具

有炎上的特徵。水，具備潤下的特徵。如果能夠讓火，放在下面作為佐使，而讓水放在上面，來

發揮其功用，這就是陰陽顛倒之理。倘若沒有適當的方法來處理，就得不到陰陽顛倒的功用。

如何才能做到水火顛倒呢？譬如，將水放入一個鼎內，再將這個鼎，放在火上面。那麼鼎

裏的水，得到了火的燃燒。這樣一來，不但水不會一直往下流。鼎裏的水，憑藉著火氣，就

一定會有溫熱的時候。另一方面，火雖然具有熊熊向上的特性，但因為受到了鼎的阻隔，就像

上升到了極限，於是就不會再永無止息的一直往上炎。同時具備潤下特性的水，也不會再一直

潤下，永無止息的滲漏。這樣的話，坎水☵在上，離火☲在下，就是《易經》的水火既濟☵☲

卦，這就是水火既濟的道理，這就是陰陽顛倒的道理。

倘若任憑火一直熊熊向上，任憑水一直往下滲漏，這樣的結果，一定是造成水火各不相

干，成為對立的二，而不能融合為一。離火☲在上，坎水☵在下，這就是《易經》裏的未濟

☲☵卦，這就是水火未濟。所以說，陰陽之理，分而為二，合而為一。一而二，二而一，合起

來其理為三，即天、地、人。

太極拳修煉過程中，只有當在身體內築建丹爐，用身體來踐行陰陽顛倒之理時，這樣才可

以談論「以拳入道」。只有懂得《中庸》「道也者，不可須臾離也」的道理，人的行住坐臥，處處離不開道，那麼就可以來探討，人該如何在生活起居中，刻刻留意，時時體悟太極之理。

倘若能夠將身體作為載體，來踐行太極之道，且能將太極之道發揚光大，懂得《中庸》「道不遠人」的道理，鼓勵所有向道之心的人，來一起傳承弘揚太極之道，那麼就可以談到，生命的每個個體，其實是與天地同體的。

倘若能充分發揮個體的本性，誠如《中庸》所說，個體的生命，便能參與到天地之間生命的化育了。

通過太極拳的修煉，倘若能夠參透天地之間的陰陽消息，覺察天地之間的生生之機，那麼人的德行，便能與天地相配位，人的一豆「心火」，並能應和日月的光輝，個體的生命之花，就能與神州大地的三山五嶽，五湖四海裏的花花草草一樣，順從春夏秋冬的四季更替，與榮俱榮，隨枯而枯。

這樣，人就能清楚先人的行事模式，和他們對於人事禍福吉凶的價值評判標準，遵循天地的自然法則，通曉人事興衰的規律。太極拳修煉到了這一境界，就可以說，宇宙乾坤是一個大天地，人身就是一個小天地。人身處處，於是皆能順應天地宇宙的法則。

就如人的身心，能夠從天地萬物中，通過致知格物，通過知覺運動的訓練體系，漸漸增強收集和處理外界資訊的能力。只有這樣，才可以說，人原本就固有得諸天地命賦的良知和良能。

倘若不經過知覺運動體系的訓練，人原本固有的良知良能，就會被習以為

《太極拳：一門性命踐行的哲學》——太極拳老拳譜三十二目解密（一）

225

常的環境所淹沒，因習以爲常的生活習慣所喪失。倘若人原本固有的良知良能，沒被喪失，人得諸天地之間的元神元氣，能順應天地宇宙的法則來順養，其至大至剛，能塞於天地之間。其功效，能夠配天配地，能成物載物，能不見而章，能不動而變，能無爲而成。

之所以說「人身生成一小天地」，原因是，天，是性，地，是命。天賦予了人之理性，地博養人以生命。人的性和命，得自於天地，在天地之間，呈現出虛靈不被蒙蔽的知覺特性，這是人之所以神明的原因。倘若人不具備虛靈神明的特質，怎麼能與天地配伍爲三才呢？然而，人的配天配地，成物載物的能力，倘若不經過太極拳性命踐行的修煉，怎麼可能達到盡性立命，窮神達化之境呢。

二十三、人身各部位的太極之理

原文：

人身太極解

人之周身，心爲一身之主宰。主宰，太極也。

二目爲日月，即兩儀也。

頭像天，足像地，人中之人及中腕（腕之訛），合之爲三才也。

四肢，四象也。

腎水、心火、肝木、肺金、脾土，皆屬陰；膀光（胱之訛）水、小腸火、膽木、大腸金、

胃土，皆陽矣。茲爲內也。

神出於心，目眼爲心之苗；精出於腎，腦腎爲精之本；氣出於肺，膽氣爲肺之原。視思

明，心動，神流也。聽思聰，腦動，腎滑也。鼻之息香臭，口之呼吸出入。水鹹、木酸、土

辣、火苦、金甜；及言語聲音，木亮、火焦、金潤、土墤、水漂；鼻息、口呼吸之味，皆氣之

往來，肺之門戶。肝膽，巽震之風雷。發之聲音，出入五味。此言口、目、鼻、舌、神、意，皆

使之六合，以破六欲也。此內也。手、足、肩、膝、肘、胯，亦使六合，以正六道也，此外

也。

眼、耳、鼻、口、大小便、肚臍，外七竅也。喜、怒、憂、思、悲、恐、驚，內七情也。

七情皆以心爲主，喜心、怒肝、憂脾、悲肺、恐腎、驚膽、思小腸、怕膀胱、愁胃、慮大腸，

此內也。

夫離，南正午 火 心經。坎，北正子 水 腎經。震，東正 卯 木 肝經。兌，西正 酉

金 肺經。乾，西北隅 金 大腸 化水。坤，西南隅 土 脾 化土。巽，東南隅 膽 木 化土。

艮，東北隅 胃 土 化火，此內八卦也。外八卦者，二四爲肩，六八爲足，上九下一，左三右

《太極拳：一門性命踐行的哲學》——太極拳老拳譜三十二目解密（一）

七也。

坎一、坤二、震三、巽四、中五、乾六、兌七、艮八、離九，此九宮也。內九宮亦如此。

表裏者，乙肝，左肋，化金通肺。甲膽，化土通脾。丁心，化木中膽通肝。丙小腸，化水通腎。己脾，化土通胃。戊胃，化火通心。後背前胸，山澤通氣。辛肺，右肋，化水通腎。庚大腸，化金通肺。癸腎，下部，化火通心。壬膀胱，化木通肝。此十天干之內外也。十二地支亦如此之內外也。

明斯理，則可與言修身之道矣。

釋義：

就人的周身而言，心，是全身的主宰。所謂主宰，就是太極。

「易有太極，是生兩儀」，心是一身的太極，兩隻眼睛就像是太陽和月亮，構成了人身的陰陽兩儀。

對應於天地人三才，人的頭，就像是天，足，就像是地，人身上的中脘，是人體能量轉化樞紐之所在，是天地人三才中的「人中之人」了。

所以說，人身上，頭、足、中脘三者，合稱為三才。

對應於「兩儀生四象」，人的手足四肢，就是四象。

從陰陽五行角度而言，腎屬水、心屬火、肝屬木、肺屬金、脾屬土，五臟都屬陰。膀胱屬水、小腸屬火、膽屬木、大腸屬金、胃屬土，五腑都屬陽。五臟五腑，所配伍的陰陽五行，這是人身的內五行。

天庭顱頂屬火，地閣承漿屬水，左耳屬金，右耳屬木，兩鼻竅，是命門之竅，屬土，這是人身的外五行。

《黃帝內經》說：「心藏神」，「心者，生之本，神之處」。所以說人的精神，是從心中流露出來的。眼睛是心靈的窗戶，所以人的眼目，就像是由心神萌芽出來的禾苗。《黃帝內經》還說：「腎者，主蟄，封藏之本，精之處也」、「腎藏精志」。人的精，是由腎生化出來的。腎藏精，精能生髓，髓能填充於腦。所以腦腎，是封藏精志之本。《黃帝內經》說：「肺者，氣之本，魄之處也」。氣，是由肺生發出來的。膽氣魄力，肺裏所居處的魄力，則是由膽氣生發出來的。所以說，膽氣是肺魄力之源泉。《黃帝內經》說：「膽者，中正之官，決斷出焉。」精、氣、神三者，構成了人身內在的人格結構。

《論語》云：「君子有九思，視思明，聽思聰，色思溫，貌思恭，言思忠，事思敬，疑思問，忿思難，見得思義」，通過太極拳的修煉，通過人身臟腑器官心腦腎神的運與動，所謂「文思安安」，人能更加耳聰目明。甚至鼻子對於香臭氣息的辨析，嘴巴對於呼吸的出入，舌

尖味蕾對於五味的水鹹、木酸、土辣、火苦、金甜的鑑別，以及對於喉嚨所發出的言語聲響所呈現的五行特質，或如木性一般的嘹亮，或如火性一般的焦噪，或如金性一般的圓潤，或如土性一樣的風塵，譬如水性一般的浮漂，皆能一一辨析。眼、耳、鼻、舌、身、意所感知的陰陽五行的屬性，會越來越精確和細膩。鼻子之於氣息的嗅覺，嘴巴之於呼吸，味蕾之於五味，以及喉嚨之於言語聲音，都是五行之氣之往來，出入於肺的門戶。

這些說的是，通過太極拳的修煉，眼、耳、鼻、舌、身、意，接收和處理資訊的能力得以提高。由此，眼、耳、鼻、舌、身、意六根，作為心的使臣，其協同輔助心君，來感覺六塵，形成六識，獲得六靈，且又能不為六根本身的物欲所惑。這就叫六合以破六欲。這是太極拳的內六合。而手、足、肩、膝、肘、胯，通過太極拳行功走架和推手訓練，煉至周身一家，這便是太極拳的六合以正六道，這是外六合。

眼睛、耳朵、鼻子、嘴巴、大小便（肛門、生殖器）、肚臍，這是人身的外七竅。人的喜、怒、憂、思、悲、恐、驚，是人的內七情。內七情，都是以心為主，通過心來宣發情緒的。但這七情的生發，又與臟腑各器官相關聯。譬如喜由心生，怒由肝發，憂由脾起，悲自肺滋，恐由腎生，驚從膽生，思、慮和憂愁，又分別與小腸、大腸和胃相關聯，怕，由膀胱而生，這些都是內七情。

另外，身體內外各與卦象相配伍。以文王八卦方位圖配伍經絡，配伍地支，配伍陰陽五行的，是內八卦。分別是：離，南正午火心經。坎，北正子水腎經。震，東正卯木肝經。巽，東南隅膽木化土。艮，東北隅胃土化火。乾，西北隅金大腸化水。坤，西南隅土脾化土。兌，西正酉金肺經。以《洛書》之「戴九履一，左三右七，二四爲肩，六八爲足，以五居中」，配伍身體各部位，叫外八卦。外八卦分別是：二四爲肩，六八爲足，上九下一，左三右七。

以《洛書》爲基準，以文王八卦及先天數理規律組成的正四宮、四維宮和中宮，組合起來就是九宮：坎一、坤二、震三、巽四、中五、乾六、兌七、艮八、離九。人身體內的臟腑，也合乎九宮之理。

中醫《天干十二經表裏歌》云：「甲膽乙肝丙小腸，丁心戊胃己脾鄉，庚屬大腸辛屬肺，壬屬膀胱癸腎臟，三焦亦向壬中寄，包絡同歸入癸方」，以十天干（甲、乙、丙、丁、戊、己、庚、辛、壬、癸）與五臟（脾、肺、腎、肝、心）、六腑（胃、大腸、小腸、三焦、膀胱、膽）相配伍，以天干所蘊含的五行、方位關係（甲陽木乙陰木屬東方，丙陽火丁陰火屬南方，戊陽土己陰土屬中央，庚陽金辛陰金屬西方，壬陽水癸陰水屬北方），藉此闡述臟腑在「天人同體」前提下的五行生化關係。

《地支十二經表裏歌》云：「肺寅大卯胃辰宮，脾巳心午小未中，申胱酉腎心包戌，亥焦子膽丑肝通」。十二地支與臟腑配伍後，以十二地支所蘊含的五行生剋關係（子水、丑土、寅木、卯木、辰土、巳火、午火、未土、申金、酉金、戌土、亥水），藉此以理解「天人同體」之理。

明白了上述這些道理，則可以探討如何通過太極拳的修煉而達成修身之道了。

這一目以《易經》：「易有太極，是生兩儀。兩儀生四象，四象生八卦」之理，結合太極、二儀、三才、四象、五行、六欲、七情、八卦、九宮、十天干、十二地支之成數，從「天人同體」的角度，來闡釋人身內外之身心合乎太極之理。《參同契闡幽》乾坤門戶章第一云：「人身具一小天地，其法象亦然。乾爲首，父天之象也。坤爲腹，母地之象也⋯⋯父母未生以前，圓成周遍，廓徹靈通，本無污染，不假修證。空中不空，爲虛空之真宰，所謂統體一太極也。既而一點靈光，從太虛中來，倏然感附，直入中宮神室，作一身主人，所謂各具一太極也」，這一目也可與《張三丰以武事得道論》相參閱。

「心爲一身之主宰」，源出朱熹《答姜叔權》文：「須知心是身之主宰，而性是心之道理⋯⋯然亦須知所謂識心，非徒欲識此心之精靈知覺也，乃欲識此心之義理精微爾」。心、性

在朱熹看來，便是人心與道心。下文《張三丰以武事得道論》篇云：「蓋未有天地，先有理。

理爲氣之陰陽主宰。主宰理以有天地，道在其中。陰陽氣道之流行，則爲對待。對待者，陰陽

也，數也」，雖託僞仙尊張三丰理論，其實是融合了來知德「流行者氣，主宰者理，對待者

數」之論，爲程朱理學作注解。

這一目裏「二目爲日月，即兩儀也」，而在《張三丰以武事得道論》云：「耳目手足，

分而爲二，皆爲兩儀，合之爲一，共爲太極」。從單純的二目爲兩儀，演進爲以耳目之「良

知」，手足之「良能」，「良知良能」合之爲兩儀，理論上更加嚴謹慎密。同樣，此目「四

肢，四象也」，在《張三丰以武事得道論》中云：「以足蹈五行，手舞八卦。手足爲之四象，

用之殊途，良能還原。目視三合，耳聽六道，目耳亦是四形體之一表，良知歸本」。由單純的

四肢爲四象，演進爲由耳目之良知、手足之良能所生發出來的「足蹈五行」、「手舞八卦」，

「目視三合」、「耳聽六道」爲四象，由此爲知覺運動理論，提供了嚴密的邏輯保障。由此也

可證明，「三十二目」的成稿時間，或是延續了前後一段時期，而並非只在一時。

「三十二目」成稿過程，較長一段時間裏，楊家傳習者相互傳抄，訛脫衍倒，在所難免。

「顧丁火」，與下文「地閣承漿水」推論，此疑有脫文，或作：「天庭顧頂火」。

「丁」，係「頂」之誤植。「兩命門也」，結合上文的臟腑內五行，以及「天庭顧頂火、地閣

承漿水、左耳金、右耳木」來推論，此節講述的是人體頭部的外五行。此「兩命門」者，應該處在人臉的中部，且五行應屬「土」。由此可見，此「兩命門也」句，應該是有脫文的。二水以爲，完整的語句或應是「兩鼻竇，命門，土也」。李時珍在《本草綱目》卷三十四辛夷中則說：「鼻氣通於天，天者，頭也、肺也……腦爲元神之府，而鼻爲命門之竅……」他認爲，命門是兩腎之間，爲生命形成之本原，精氣之府，相火的發源地。竅者，空也。誠如兩目爲肝竅，口爲脾竅，耳爲腎竅，舌爲心竅，兩鼻竇，則爲命門之竅。李時珍「鼻爲命門之竅」說，一改傳統「肺主鼻，在竅爲鼻」的觀點。將人的呼吸吐納出入的鼻竇，與兩腎之間的命門發生了關聯性，這顯然比「肺主鼻，在竅爲鼻」，在呼吸吐納時，對膈膜的沉降顯得要求更高。

另外此目從《黃帝內經・素問》六節藏象入手，借佛道六根六靈，闡述傳統文化中的「精氣神」人格結構中，身心精神魂魄之間的作用機制，藉此來說明「內六合，以破六欲」的修身養性的原則。手、足、肩、膝、肘、胯，肢體裏的六大節所構建的間架結構，是太極拳修煉中最爲根本的行拳走架的「架子」。藉此來說明「外六合，以正六道」的「武備動動」之法則。作爲內家拳的太極拳，如何通過外動來帶動內運，如何通過內運來協同外動，如何通過肢體百骸的運與動，來完成心性的修煉，「內六合，以破六欲」，「外六合，以正六道」，這爲太極拳的性命踐行提供了堅實的理論基礎。

二十四、太極拳文武三成境界

原文：

太極分文武三成解

蓋言道者，非自修身，無由得也。

然又分爲三乘之修法。乘者，成也。上乘，即大成也。下乘，即小成也。中乘，即「誠之者」成也。

法分三修，成功一也。文修於內，武修於外。體育，內也；武事，外也。其修法內外表裏，成功集大成，即上乘也。由體育之文，而得武事之武，或由武事之武，而得體育之文，即中乘也。然獨知體育，不入武事而成者，或專武事，不爲體育而成者，即小成也。

釋義：

倘若想「以拳入道」，不通過太極拳的修煉，以自己的身心來踐行天地之道，那就沒有機緣得到成功。

然而，即便是通過太極拳來以拳入道，也分成三乘修煉方法。乘，就是成，指的是修煉太極拳的成就，和通過太極拳來體悟天地之道的境界。上乘，就是大成也。下乘，就是小成也。

中乘，就是《中庸》所說的通過「誠之者」的路徑，胸懷一顆向道之心，擇善而固執之，以達到成功的這種修爲法。

雖然太極拳的修煉，有三類不同的路徑，但最終達成體悟天地大道的目的是一樣的。根據前面《太極文武解》的要領，文修於內，武修於外。體育，側重的是內，武事，側重的是外。內外兩類不同的修煉方法，互爲表裏，一文一武，一張一弛，倘若成功，便能允文允武，集文武之大成了，那就是上乘之境。而由體育之文入手，而能修得武事之武，或者由武事之武入手，最終又修得體育之文，那就是中乘之境。倘若只是就體育而體育，而沒有從武事入手再去修煉的，或者就一心喜歡修煉武事，沒能再從體育之文的角度去修煉的，那就只能是小成。

可悲的是，而今的太極拳，只是被有關部門看作是體育門類中武術項目中的小科目。有些太極拳發源地，雖然成立了所謂的太極拳文化學院，學院內根本沒有開設太極拳理論專業。以至於，像「三十二目」這樣的太極拳經典理論，自從1868年-1892年間面世以來，一百多年時間裏，從來沒有得到太極拳界的正確解讀。何以談得上修煉太極拳的文武三乘境界呢？！

二十五、太極拳下乘武事的修煉法

原文：

太極下乘武事解

太極之武事，外操柔軟，內含堅剛，而求柔軟。柔軟之於外，久而久之，自得內之堅剛。非有心之堅剛，實有心之柔軟也。所難者，內要含蓄，堅剛而不施，外終柔軟而迎敵，以柔軟而應堅剛，使堅剛盡化無有矣。

其功何以得乎？要非粘黏連隨已成，自得運動知覺，方爲懂勁，而後神而明之、化境極矣。夫四兩撥千斤之妙，功不及化境，將何以能是。所謂懂粘運，得其視聽輕靈之巧耳。

釋義：

純粹就下乘武事的修煉法而言，太極拳在拳技上的特徵是「外操柔軟」，這呈現於表面的「柔軟」，其實是內含堅剛，在修煉過程中要體現柔軟。太極拳的拳勢變化，勁力的起承轉合，以柔軟的姿態呈現於外，久而久之，這種長時間的柔軟訓練，自然而然就能煉就內在的堅剛。並非有意爲了煉到堅剛而堅剛，實則上是有心爲了煉到更爲柔軟。最難的在於，心裏面要儘量的含蓄，明明內含堅剛的，卻偏偏不能外露出堅剛來。呈現給對手的，始終是以柔軟的一

面，來與人推手或迎候敵手。倘若能夠修煉到始終以柔軟的一面來迎候敵手，那麼對手的堅

剛，都化爲烏有，對手終將無計可施，無所適從。

這種以柔克剛，後發先至的功夫，如何才能修煉到身上呢？！最爲關鍵的，就是非得從粘

黏連隨入手，不丟不頂，不抗不匾，自然就能通過運動知覺的訓練體系，漸悟到懂勁的境界。而

後，一步一步階及神明，最終證得出神入化，自然精妙的最高境界。《王宗岳太極拳論》所說的

「四兩撥千斤」之妙，倘若功夫沒能達到出神入化，自然精妙的境界，憑什麼能夠做到呢？

所謂的「懂粘運」，懂勁、粘黏連隨、知覺運動，三者構成了太極拳下乘武事完整的修煉

體系。從行拳走架和推手訓練中，去粘黏連隨，克服頂匾丟抗之病，通過運動知覺的訓練體

系，以達到懂勁之境。這套太極拳下乘武事完整的修煉體系，無非是讓身體的五官，眼耳鼻舌

身，獲取和處理外界資訊能力變得更強大罷了。

二十六、太極拳的方和圓

原文：

太極正功解

太極者，元（圓之訛，下同）也。無論內外上下左右，不離此元元（衍一元字）也。

太極者，方也。無論內外上下左右，不離此方也。

元之出入，方之進退，隨方就元之往來也。方爲開展，元爲緊湊，方元規矩之至，其就能出此以外哉。

如此，得心應手，仰高鑽堅，神乎其神，見隱顯微，明而且明，生生不已，欲罷不能。

釋義：

太極拳的動作形態和勁力軌跡，是呈現圓的特徵。無論內外、上下、左右，都離不開這一「圓」字。

「圓」字。

太極拳的勁力和意氣作用於人，又能呈現方的特徵。無論內外、上下、左右，都不能離開這一「方」字。

與人推手，無論進圈或退圈，無論進步或退步，無論勁力和意氣的往復折疊，處處都得順應對手勁力和意氣而變化，遵從隨方就圓，因變而施之理。行拳走架，方字，便於將勁力和意氣煉得更爲開展。而圓字，則能將勁力和意氣更爲內斂，更爲緊湊。在方和圓兩字中，去體悟太極拳的規矩與尺度，煉到將規矩和法度爛熟於心，而後便能順應勢態變化而處物。世事萬物，哪裏能超出方圓的呢？

修煉太極拳倘若能悟透方圓，便能得心應手，就像顏淵喟嘆孔夫子道德高深一樣，煉到這一層次，就能得到太極拳的正功，讓人「仰之彌高，鑽之彌堅」，高深莫測，神乎其神了。以此來處理世事萬物，也能洞徹世事萬物極其隱蔽，極其細微的變化，由此便能得機得勢，明智睿哲。由此踐行性命之路，就具有生生不已的生命之源，欲罷而不能。

二十七、太極拳的輕重浮沉

原文：

太極輕重浮沉解

雙重爲病，干（失之訛）於填實，與沉不同也。

雙沉不爲病，自爾騰虛，與重不易也。

雙浮爲病，祇如漂渺，與輕不例也。

雙輕不爲病，天然清靈，與浮不等也。

半輕半重不爲病，偏輕偏重爲病。半者，半有著落也，所以不爲病；偏者，偏無著落也，所以爲病。偏無著落，必失方圓，半有著落，豈出方圓。

半浮半沉爲病，失於不及也。

偏浮偏沉，失於太過也。

半重偏重，滯而不正也。半輕偏輕，靈而不圓也。

半沉偏沉，虛而不正也。半浮偏浮，茫而不圓也。

夫雙輕不近於浮，則爲輕靈。雙沉不近於重，則爲離虛，故曰上手。輕重半有著落，則爲平手。除此三者之外，皆爲病手。

蓋內之虛靈不昧，能致於外氣之清明，流行乎肢體也。若不窮研輕重浮沉之手，徒勞掘井不及泉之嘆耳。

然有方圓四正之手，表裏精粗無不到，則已極大成，又何云四隅出方圓矣。所謂方而圓，圓而方，超乎象外，得其寰中之上手也。

釋義：

太極拳在知覺運動的訓練過程中，不管是行拳走架或推手訓練，無論是知己或知人，都必須窮究輕重浮沉四個字：

輕，雙手與人的感覺如紗巾敷蓋於身，而自己的中軸，活潑潑游離於身形之間，矯若遊龍，讓人琢磨不透；

《太極拳：一門性命踐行的哲學》——太極拳老拳譜三十二目解密（一）

重，雙手與人的感覺有重量，也能讓對手覺察手腳中軸的存在，一旦讓人觸摸到中軸，就容易勢如頂牛；

浮，雙手與人的感覺雖然是輕的，但依然能讓人感知中軸的存在，一旦讓人觸摸到中軸，雙手便緊張，腳底也隨之浮起；

沉，雙手與人的感覺雖然有重量，似乎也能讓對手感知雙腳的存在，但是中軸能游離在身形之間，如蟒湧動，讓人不敢造次。

輕、重、浮、沉，都是在與人接手時，通過肌膚的觸覺，「覺」察到對手的「動」（勁力的變化）與「運」（意氣的變化）的相關信息，以此而「知」對手身形腰頂的協同性，以此而「知」勁力與意氣之間呼應，以此而「知」對手「下乘武事」的整體水準。

就「武事」而論，雙手、雙足、頭顱，五梢，即五哨。兩肩、兩胯，爲四主營。兩肘、兩膝爲四副營。命門，身形之主宰，處「將帥」之位，腰頂窮研，所形成的虛擬中軸，如軍中大旗，發號施令，統帥四營五哨協同作戰。

「輕」，於人接手，大凡能夠以意領氣，以氣運身，意氣先於勁力，而施之於人。四手相接，對手無從覺知我的兵力部署。我的全線的兵力，全然暴露在對手不敢貿然行事。

「重」，則是出手即以勁力當先，身形腰兩肩、兩胯出於「沉」的狀態。對手一旦發動攻擊，兩肩、兩胯便散頂，全線的兵力部署，全然暴露在對手的一「觸」之際。對手一旦發動攻擊，兩肩、兩胯便散

亂，根底悉數「浮」起。

以此四字為衡量標準，進一步研討推手中的勁力與意氣，大體可以分成三等十二類，悉心體悟，進而提高拳藝，以臻大成。

第一等，上手。有兩種類型堪稱上手，第一類雙輕，第二類雙沉。

雙輕之所以稱為上手，原因是，輕是輕靈，骨填體輕，只有真正做到收斂入骨，虛擬的中軸能順二十四節脊椎骨的骨髓縫上提時，才會真正有騰然氣機。這跟浮截然不一樣。

雙沉之所以稱之為上手，是因為雙沉，就像是離卦的卦象☲，上下爻是陽實的，中軸就像是中間的陰爻，內含陰虛。中軸能夠自然的騰虛。這跟雙重不同。

第二等，平手。只有一種類型堪稱平手。即輕重半有著落。半有著落的感覺，是半輕半沉。

第三等：除此之外，都列入第三等，都是病手。原因在於人的內心還不夠精爽，還沒達到虛靈不受蒙蔽的階段。以至於影響到由內心呈現於形體外的神志之清朗，影響到一氣流行，形於四肢的動作形態。第三等病手，分作九種類型：

第一種類型，雙重。雙重之所以稱為病手，原因就是骨肉皆失於填實，陰陽不分。這與雙沉不一樣。雙沉兩邊是陽實，而中間是陰虛。

第二種類型，雙浮。雙浮之所以稱爲病手，原因只求漂渺，手足皆無著落。與雙輕不一樣，雙輕的中軸，矯若遊龍。

第三種類型：偏輕偏重。偏輕偏重之所以爲病手，因爲偏，容易犯偏無著落，所以爲病。

倘若偏無著落，就會有失規矩方圓。

第四種類型：半浮半沉。半浮半沉之所以爲病手，是因爲失於不及。

第五種類型：偏浮偏沉。偏浮偏沉之所以爲病手，是因爲失於太過。

第六種類型：半重偏重。半重偏重之所以爲病手，是因爲滯重而有失中正。

第七種類型：半輕偏輕。半輕偏輕之所以爲病手，是因爲靈而不圓。

第八種類型：半沉偏沉。半沉偏沉之所以爲病手，是因爲虛而不正。

第九種類型：半浮偏浮。半浮偏浮之所以爲病手，是因爲茫而不圓。

修煉太極拳，倘若不去窮研輕重浮沉以上三等十二手，就像是《孟子》所說的那樣，掘井挖到了六七丈，還沒挖到泉水，依然是口廢井。徒勞無功，只能嘆枉費工夫了。

然後，太極拳既然已經煉到了在四正手的運化時，勁力和意氣皆能方圓相濟，處處合乎規矩，無論表面或內裏，無論精細，還是粗疏，皆能從中去知覺由尺而寸，由分而毫的變化，這已經是階及大成之境了，那麼怎麼還須用四隅勁的運化，來補濟四正手所犯出規矩方圓之病

呢？因爲，所謂方而圓，圓而方，只能通過方圓相濟，奇正相循，體用迭作，才能超乎象外，得其寰中之上手了。

《王宗岳太極拳論》「偏沉則隨，雙重則滯」中，偏沉專指重陰，雙重則偏指重陽，蓋屬複合偏義。偏沉則隨，流弊於重陰，有失平準之「立」；雙重則滯，凝積於重陽，有失車輪之「活」。所有的病手，究其實，都是達不到「立如平準，活似車輪」八個字所致。太極拳基本功訓練中，「身形」伸展後所構建的間架結構，在虛擬軸線的領引下，前後左右完整一氣的運行，即爲四正。四正訓練的實質，是勁力賦予間架結構以「方」的承載力。能承載，便能「立如平準」。以「腰頂」窮研，所形成的虛擬的中軸，邊軸的左右虛實互換，中軸的「矗搖又轉」，由此帶動間架結構在身形上下兩盤的運化，即爲四隅。四隅勁的實質，是意氣賦予間架結構之「圓」的運化力。能運化，便能「活如車輪」。四正、四隅，方圓規矩，是解決輕重浮沉的根本所在。

「立」者，即《太極平準腰頂解》中的「平之根株也」，意思是天平的樑柱。偏沉則隨的「隨」，乃隨波逐流之「隨」，而非隨方就圓，隨屈就伸之「隨」。此目運用《易經》老陰、少陰、少陽、老陽四象理論，對輕與浮、沉與重、偏與半，作簡樸的定性定量分析，將太極拳

一氣流行於肢體手足時的感受，分作三類十二手。所有這些對輕與浮、沉與重、偏與半的知

覺，必須建立在《太極平準腰頂解》中的這桿秤上。

古人讀書，將「心」貼在書冊上，句句求其出處，字字找其著落。太極拳修煉過程中，輕

重浮沉四字，也必須像讀書人一樣，在「專靜純一」、「收拾此心」下功夫。行拳走架，或與

人推手，必須將「心」貼在自己身軀四肢，以及對手的身軀四肢上。一式一勢，於自身手足身

軀，處處求其勁力的來龍去脈。一舉一動，於人於己，四手四腳之間，時時找到身形的呼應契

合。這也是《人身太極解》：「內六合，以破六欲」、「外六合，以正六道」所要求做到的。

二十八、如何戒除輕重浮沉之病

原文：

太極四隅解

四正，即四方也，所謂掤攦擠按也。初不知方能使圓，方圓復始之理。無己，焉能出隅之

手矣。

緣人外之肢體，內之神氣，弗得輕靈方圓四正之功，始出輕重浮沉之病，則有隅矣。辟

如半重偏重，滯而不正，自然爲採挒掤撞之隅手。或雙重填實，亦出隅手也。病多之手，不得

已，以隅手扶之，而歸圓中方正之手。

雖然，至底者，肘靠亦及此，以補其所以云爾。春（夫日兩字之錯訛）後功夫能致上乘

者，亦須獲採挒，而仍歸大中至正矣。是四隅之所用者，因失體而補缺云云。

釋義：

四正，就是四方。體現在勁力運化上，就是掤攦擠按。初學太極拳，只知道或掤或攦，或

擠或按，兩人推手時，相互四正手，你來我往，往往不可能盤得圓順，更加不知道方能使圓，

方極而圓的道理。至於想進一步體悟到方圓相濟，方圓復始的道理，那確實很無奈。四正規矩

手尚未嫻熟，那怎麼能明白四隅手的勁力和意氣變化呢。

原因是，人外在的肢體所呈現的勁力變化，內在的神氣所呈現的意氣運行，倘若還沒有煉

就輕靈方圓的四正功夫，就會犯各類輕重浮沉之病手。所以就得依靠四隅勁的運化來補救。譬

如犯了半重偏重之病手，滯重不靈活，而又有失中正，這時，自然就得用採挒捌擠四隅手來補

濟。或者犯了雙重，骨肉皆填實了，也得用採挒捌擠四隅手來補濟。輕重浮沉，有九等病手，

病手太多，不得已，就得用四隅手來補救，通過四隅手的扶正，而重歸中正安舒，不偏不倚的

四正手。

雖然這麼說，四隅能來補濟四正之不足，但說到底，四隅，採挒肘靠在這裏，依然只是用來作補濟的。奇正相生，奇，能用來補充正之不足。日後，太極拳的修爲倘若想要到達上乘，也必須從採挒肘靠獲得奇正相生之助力，而最終仍要歸到中正安舒，不偏不倚的四正規矩手上。所以說，採挒肘靠四隅手的功效，就是爲四正手失體時，爲補缺而應運而生的。太極拳的間架結構，其體皆方，其用皆圓。方能承載，其勢固密嚴謹。故其徐如林，不動如山。圓能變化。其勢便捷靈動。故其動如雷，其疾如風，侵掠如火。其體雖方，而圓在其中。其用雖圓，而方在其內。如是則能方圓相濟。

「春後功夫能致上乘者」，春，係上下竪寫的「夫日」兩字，誤抄作「春」字故也。當作「夫日後功夫能致上乘者」。

這一目與《太極正功解》、《太極輕重浮沉解》，一氣呵成，旨在闡述太極拳方圓相濟，奇正相生之理。葉大密《柔克齋太極傳心錄》有云：「練架子須先求其方，後求其圓；推手須先求其圓，後求其方。從此去做，始能事半功倍」。行拳走架，先求其方，旨在構建身軀間架，掌握間架運動過程中的法則。兩人推手，先求其圓，意在力戒頂匾丟抗，在粘黏連隨中知覺運動。日久，方極而圓，圓極而方，方圓循環，始得陰陽變化之理。

二十九、太極拳的平準腰頂

原文：

太極平準腰頂解

頂如準，故云頂頭懸也。兩手，即平左右之盤也。腰，即平之根株也。立如平準，所謂輕

重沉浮，分厘毫絲則偏，顯然矣。

有準，頂頭懸。腰之根下株，尾閭至囟門也，上下一條線。全憑兩平，轉變換取。分毫尺

寸，自己辨。車輪兩，命門一，纛搖又轉，心令氣旗，使自然，隨我便。

滿身輕利者，金剛羅漢煉。

對待有往來，是早或是晚。

合則放發去，不必凌霄箭。

涵養有多少，一氣哈而遠。

口授須秘傳，開門見中天。

釋義：

人的頭頂，就像是泥水匠砌墻時從上垂掛下來的準繩。所以《王宗岳太極拳論》說：「尾閭

正中神貫頂，滿身輕利頂頭懸」。人的兩手，就像是天平秤的左右兩個托盤。腰，由頸部一直到尾椎，就像是天平秤中間的根株。《王宗岳太極拳論》所講的「立如平準」，就是這個道理。只要在人身上構建了這架天平，人的心裏，就有了一桿秤。無論行拳走架或與人推手，勁力和意氣的種種感覺，或輕或重，或沉或浮，都能了然於心，絲毫不爽。這是自然而然的事。

頭頂像是有了準繩，把頭懸掛起來，這就是「頂頭懸」。腰，裝了天平秤的根株，指的是從尾閭至囟門，虛擬的中軸線。這虛擬的中軸線，上下貫穿成一條線。全憑左右雙手的兩個托盤，隨著對手勁力和意氣的變化，而轉變換取平衡態。心中的這桿秤，稱得對手勁力與意氣，所有的輕重浮沉，分毫尺寸，自己都得一一悉心去辨析。自己的勁力和意氣，順著雙手的天平托盤所稱得的對手勁力意氣的變化，與對手構成勁力之圈和意氣之圈，就像是兩個車輪。而命門，作為調控勁力和意氣的樞紐之軸，只有一個，這是身形的主宰。頭頂囟門至尾閭，上下一線貫穿，形成虛擬的中軸。這中軸，就像是行軍作戰時的軍中大旗，在行軍打仗過程中，又搖又轉，便能調遣千軍萬馬。用心來發號施令，以命門為樞紐之軸，以尾閭至囟門的虛擬中軸為軍中旗桿，勁力和意氣，便是旗桿上颯颯飛揚的旗幟。

太極拳倘若能夠將「身形」、「腰頂」調控做到這一狀態，隨心所欲，隨感斯應，無往不宜了。

所有的輕重浮沉，一一皆能了然於心。自己的一舉一動，皆能便利從心，無所拘束。由此，隨心

「滿身輕利頂頭懸」的功夫，得從像是金剛羅漢一樣修煉出來的。

與人推手，或對或待，或往或來，或早或遲，或速或緩，一一得取決於平準腰頂後，心中的這桿秤。將對手勁力和意氣所呈現的種種輕重浮沉，了然於心。

《王宗岳太極拳論》所說「引進落空合即出」，「蓄勁如張弓，發勁如放箭」等等，真正煉到這個境界，便能「牽動四兩撥千斤」，根本不需要凌霄之箭，就能奏效。

太極拳修煉中最為關鍵的，還得遵循孟子「養吾浩然之氣」，氣積而力自積，氣充而力自周。這一過程，是一個漫長的持之以恆的踐行之路。得從呼吸之氣著手，按照四時五氣圖解，來順養人身的浩然之氣。日漸將浩然之氣，順養到至大至剛，塞乎天地之間，由此吸提呼放，無往不宜。

當然，很多心法和秘笈，必須得到明師的口授心傳。誠如《王宗岳太極拳論》所言：「入門引路須口授，工用無息法自休」，反復不斷的學，反復不斷的習，工用無息之後，便能開門見山，撥雲見日。

「三十二目」老拳譜，從《太極體用解》、《太極文武解》、《太極懂勁解》、《八五十三勢長拳解》、《太極陰陽顛倒解》、《人身太極解》、《太極分文武三成解》、《太極下乘武事

《太極拳：一門性命踐行的哲學》——太極拳老拳譜三十二目解密（一）

解》、《太極正功解》、《太極輕重浮沉解》、《太極四隅解》，到《太極平準腰頂解》，合計十二目，皆以「解」字命名。《說文解字》說，解者，從刀判牛角。意思是以上十二目，旨在用各類鋒利的「刀」，把「三十二目」中，類似牛角一樣堅硬的問題，一一解剖開來，一一作進一步釋詁和條陳縷析。以上十二目，分別借用理學的「體用」、「文武」，道家的「陰陽顛倒」、中醫的內外五行，命門學說，以及佛學的六欲六道，大中小乘等等傳統文化中重要概念和理論，為太極拳，作為一門性命踐行的學問，提供了必要的理論鋪墊。尤為重要的是，從《太極分文武三成解》之後，《太極下乘武事解》、《太極正功解》、《太極輕重浮沉解》、《太極四隅解》、《太極平準腰頂解》，為作為以拳入道最為基礎的下乘武事，提供了詳細的修煉法則。

《太極平準腰頂解》這一目，是對《身形腰頂》、《太極圈》、《太極人字八字歌》等所涉及「身形」與「腰頂」兩大基本原則作解。同時，又是對「下乘武事」相關的《太極下乘武事解》、《太極正功解》、《太極輕重浮沉解》、《太極四隅解》數目裏所涉及修煉法，作總結。行文裏，將「平」、「準」兩字，逐字回復到古漢語語境中，一一找到出典，並且以「天平」為喻，巧妙的釋解了《十三勢行工歌》「尾閭正中神貫頂，滿身輕利頂頭懸」句中的「頂頭懸」，並藉此對《王宗岳太極拳論》「立如平準，活如車輪」作出詳盡的理解。

「準」者，所以揆平取正也。繩直生準，因之制平物之器。舊時泥工木匠，常以懸一準頭

掛於繩端，以衡量上下垂直。「平左右之盤」，平，水土治日平，因之測地平陂之儀。舊時泥木工常用此類「水準儀」，平整木塊中，置一玻璃管，內有半罐水銀。水銀隨地之平陂而動，俗稱「水魂靈」或「水活靈」。此處「平」，則專指衡器「天平」。

由支點軸，支著天平樑的中間，而形成兩個臂，每個臂上掛著一個盤，其中一個盤裏放砝碼，另一個盤裏放物體，天平樑上指針指向正中刻度時，取其所稱物體之重量。天平稱重的原理，早在陳壽《三國志》魏書中「曹沖稱象」一節多有描述：「置象大船之上，而刻其水痕所至，稱物以載之，則校可知矣」。南宋吳自牧《夢粱錄》育子一節，載孩子滿周歲行「抓周兒」禮俗，稱：「其家羅列錦席於中堂，燒香秉燭，頓果兒飲食，及父祖誥敕，金銀七寶玩具、文房書籍、道釋經卷、秤尺刀剪、升鬥戥子、彩緞花朵、官楮錢陌、女工針線、應用物件、並兒戲物，卻置得周小兒於中座，觀其先拈者何物，以爲佳讖」。此「戥子」是用來專業稱量黃金、白銀及名貴中藥材的微型桿秤。從元曲《陳州糶米》第一折：「拿來上天平彈著，少少少，你這銀子則十四兩」，可知其時已經有「天平」作爲衡器了。在西方，17世紀中葉，法國數學家洛貝爾巴爾發明了擺動托盤天平，19世紀20年代，倫敦人羅賓遜，開始設計和製造分析天平，西方才開始使用有刻度橫樑和游碼的天平。同時期，此類天平也與鐘錶一起，引入清宮廷。「根株」，指的便是擺動托盤天平中，支撐天平刻度橫樑的「支點軸」。頂頭懸與腰尾閭正中，上下對拉拔

長後，腰頂就形成了這一「支點軸」，雙手就像是掛在刻度橫樑上，吊著兩個托盤的兩臂。推手時，對手勁力作用在兩手上，就像是被稱重物與砝碼在天平兩托盤上一樣，輕重沉浮，立刻就在刻度橫樑和游碼上顯示出來。這是對《王宗岳太極拳論》之「立如平準」的形象詮釋。程俱《北山小集》卷十七云：「遇異人得養生術，囟門已開，故云出入昆侖」。

囟門，嬰兒頭頂骨未合縫處，也稱腦門、頂門。

命門，李時珍《本草綱目》卷三十之胡桃云：「三焦者，元氣之別使；命門者，三焦之本原。蓋一原一委也。命門指所居之府而名，爲藏精繫胞之物。三焦指分治之部而名，爲出納腐熟之司。蓋一以體名，一以用名。其體非脂非肉，白膜裹之，在七節之旁，兩腎之間，二繫著脊，下通二腎，上通心肺，貫屬腦，爲生命之原，相火之主，精氣之府。人物皆有之，生人生物，皆由此出。《靈樞·本臟論》已著其厚薄緩結之狀」。傳統中醫限於解剖學的落後，「其體非脂非肉，白膜裹之」云云，自然不足採信。但李時珍將三焦與命門合二爲一，一原一委，「藏精繫胞」、「出納腐熟」、「爲生命之原，相火之主，精氣之府」等等，對後世的命門學說以及太極拳理論的完善起到了至關重要的作用。傳統中醫中的「命門」學說，到了明季趙獻可、張景岳才得以完善。趙獻可被尊爲「命門」學派的創始人，他學尊東垣、薛己，主張「命門乃人身之君」，「乃一身之太極，無形可見，兩腎之中

是其安宅」。人稱「張熟地」的張景岳，私淑溫補學派前輩人物薛己，認爲陰與陽這一對立統

一體中，陽是起主導作用的，提出「陽強則壽，陽衰則夭」，而陽氣之根在命門，命門主乎兩

腎，所以養陽必須養命門。他說：「命門主乎兩腎，而兩腎皆屬命門。故命門者爲水火之府，

爲陰陽之宅，爲精氣之海，爲死生之竇，若命門虧損，則五臟六腑皆失所恃，而陰陽病變無所

不至」。他在《類經附翼》中強調：「故命門者，爲水火之府，爲陰陽之宅，爲精氣之海，爲

死生之竇」。其實，他們的命門學說，無不深受李時珍的影響。

「三十二目」老拳譜中，《人身太極解》和《太極平準腰頂解》兩目，都出現「兩命門」

一詞。傳統中醫理論，從《黃帝內經》一直到後世的《類經》，雖然命門所指，沒有定論。但

是不管是「其左者爲腎，右者爲命門」，還是「命門主乎兩腎，而兩腎皆屬命門」，抑或「在

七節之旁，兩腎之間」，命門，只有一個！這一點，是無可爭議的。《人身太極解》之「兩命

門也」，結合上文，應該是「兩鼻竇，命門，土也」句的脫文。而此節「車輪兩命門」，係

句讀所誤。應該句讀爲：「車輪兩，命門一，纛搖又轉，心令氣旗使，使自然，隨我便」。「藏

本」句讀成五言四句：「車輪兩命門，一纛搖又轉，心令氣旗使，自然隨我便」，那麼「車輪

兩命門」中的兩個命門，就成了拳譜秘中之秘，一直無解了。

承上節釋解《王宗岳太極拳論》之「立如平準」後，這一節旨在詳解「活如車輪」。此節

文字，在「田本」中面目可親，釋解也非常到位：

「頂如準，故曰頂頭懸也。二手，即平左右之盤也。腰即平之根株也。若平準稍有分毫之輕重浮沈，則偏顯然矣。故習太極拳者，須立身中正，有如平準。使頂懸腰鬆，尾閭中正，上下如一線貫穿。轉變全憑二平，分毫尺寸，須自己細辨。默識揣摩，融會於心，迫至精熟，自能隨感斯應，無往不宜也。車輪二，命門一，纛搖又轉，心令氣旗，使自然，隨我便。滿身輕利者，金剛羅漢煉。對待有往來，是早或是晚。合則發放去，有如凌霄箭。滋養有多少，一氣哈而遠。口授須秘傳，開門見中天」。

三十、太極拳的四時五氣圖

原文：

太極四時五氣解圖

釋義：

四時五氣解圖，係出六字氣訣。陶弘景《養性延命錄》服氣療病篇、孫思邈《千金要方》均有所載。宋人據以編作歌訣，明清衛生圖集，諸如《修齡要旨》、《遵生八箋》、《赤鳳

太極四時五氣解圖

夏火呵南
春木噓東　西四金呬
北吹水冬
呼吸土中央

髓》、《類修要訣》等也多備載。《赤鳳髓》載「四季養生歌」云：

「春噓明目木扶肝，夏至呵心火自間，秋呬定收金肺潤，腎吹唯要坎中安，三焦嘻卻除煩熱，四季常呼脾化殞，切忌出聲聞口耳，其功尤勝保神丹。」

《赤鳳髓》另載「去病延年六字訣」云：

「去病延年六字法（其法以口吐鼻取）總訣：肝若噓時目掙睛，肺知呬氣手雙擎，心呵頂上連叉手，吹腎還知抱膝平，脾症呼時須撮口，三焦客熱莫生驚，仙人嘻字真玄秘，日日行功體漸寧。」

「三十二目」從《太極四時五氣解圖》開始，到《太極血氣根本解》、《太極力氣解》、《太極尺寸分毫解》、《太極膜脈筋穴解》、《太極字字解》、《太極節拿抓閉尺寸分毫辨》、《太極補瀉氣力解》，計八目，從「人身太極」角度，進一步對作為下乘武事的太極拳，作詳細的闡幽明微。尤其是通過辨析血與氣、力與氣，明確了作為下乘武事的太極拳，在勁力與意氣修煉的重要性。另外還闡述了太極拳作為下乘武事若干重要的專用術語，諸如尺寸分毫、節拿抓閉、結氣法、空力法、挫揉捶打、閃還撩了、斷接俯仰等等。為構建作為性命踐行的太極拳學，奠定了理論基礎。

三十一、太極拳的血與氣

原文：

太極血氣根本解

血爲營，氣爲衛。血流行於肉膜胳，氣流行於骨筋脈。

筋甲爲骨之餘，髮毛爲血之餘。血旺則髮毛盛，氣足則筋甲壯。故血氣之勇，力出於骨，皮毛之外壯。氣血之體，用出於肉，筋甲之內壯。氣以血之盈虛，血以氣之消長。消長盈虛，周而復始，終身用之，不能盡者矣。

釋義：

中醫認爲，人受五穀之氣，經過五臟六腑的生化，轉化爲各類能量。血和氣，便是其中重要的能量。營，具備滋養功能。衛，具備抵禦外邪入侵的功能。《黃帝內經》認爲，清者爲營，濁者爲衛。血，具備滋養功能，爲營，其性清，通過心，流行於肉、膜、絡。氣，具備抵禦外邪功能，爲衛，其性濁，通過肺，流行於骨、筋、脈。

頭髮和體毛是血液之餘。血旺，髮毛就旺盛。氣足，則筋甲就壯。所以說，一個人倘若呈現血氣之勇，他的力，就會出骨頭，這是皮毛外壯的功夫。而一個

人呈現氣血的溫雅狀態，他的功用一定是出於肌肉，是肌腱和甲指的內壯功夫。氣，是與血的充盈或虛虧相關聯的。而血，反過來又是與氣之滋生或消散相關聯。血與氣的消長盈虛，周而復始，相互作用，一方面能夠滋養身心，另一方面能夠抵禦外邪入侵，讓人終身享用，無窮無盡。所以，如何通過太極拳的修煉，增強五臟六腑的功能，讓人的血和氣更加豐沛，這是太極拳內外兼修的根本所在。

《黃帝內經·靈樞》營衛生會篇云：「勇士者，目深以固，長沖直揚，三焦理橫，其心端直，其肝大以堅，其膽滿以傍，怒則氣盛而胸張，肝舉而膽橫，眥裂而目揚，毛起而面蒼，此勇士之由然者也」。人之勇怯，在《黃帝內經》看來，都是與三焦所主之血氣相關。這成爲後世《易筋經》、《洗髓經》的理論根基。

三十二、太極拳的力與氣

原文：

太極力氣解

氣走於膜胳筋脈，力出於血肉皮骨。故有力者，皆外壯於皮骨，形也。有氣者，是內壯於

筋脈，象也。

氣血功於內壯，血氣功於外壯。要之明於氣血二字之功能，自知力氣之由來矣。知氣力之所以然，自能用力行氣之分別。行氣於筋脈，用力於皮骨，大不相侔也。

釋義：

氣，流行的路徑是經過膜、絡、筋、脈之間的空間而流行周身的。而力，則是通過血、肉、皮、骨之間的相互作用，呈現在外的。所以說，力大的，都是呈現皮骨外壯的模樣，外表上看得出來。而氣壯的人，都是呈現肌腱脈絡內壯的，這從氣質上能夠反映出來。氣血的功效，就是讓人內壯。而血氣的功效，就是讓人外壯。

所以，關鍵在於得明白氣和血這二字的功能，自然就能知道力和氣是怎麼來的。知道了氣與力所產生的緣由，也自然就能區分太極拳訓練中，用力與行氣的分別在哪裏了。

太極拳的行氣，是通過肌腱和脈絡的。而通常人的用力，則是通過皮肉骨架來傳導的，兩者之間，是截然不同的。

《易筋經》（來章氏本）內壯論云：「若或馳意於各肢，其所凝積精氣與神，隨即走散於

各肢，即成外壯，而非內壯矣」，「人身之中，精氣神血不能自主，悉聽於意，意行則行，意止則止」，「所以積氣，氣既積矣，精神血脈悉皆附之。守之不馳⋯⋯氣積而力自積，氣充而力自周。此氣即孟子所謂，至大至剛，塞乎天地之間者，是吾浩然之氣也」。

「三十二目」老拳譜，沿用《易筋經》內壯、外壯論，也以一氣來區分內外。但，太極拳在對待「氣」上，與《易筋經》截然不同。《易筋經》著意於「守」字，著手於「揉」字，以玉環穴為命脈根蒂。而太極拳，則以命門與鼻實為能量轉換的樞機，以一氣之流行對待為陰陽顛倒之法則，以知覺運動，進階至精爽，階及神明為盡性立命之途徑。

上一目的《太極血氣根本解》與此目的《太極力氣解》，從人臟腑營衛二氣出發，深層分析了血與氣，在骨肉、筋膜、脈絡的不同通道，以此提出了太極拳以鍛煉膜胳筋脈為手段，倡導順養氣血內壯之體的訓練體系。膜胳筋脈的鍛煉法，是以肢體百骸節節貫穿，節節對拉拔長過程中，筋膜的舒展，脈絡的暢通為切要。這也切合《王宗岳太極拳論》：「尚氣者無力，養氣者純剛」的宗旨。下文中《太極膜脈筋穴解》、《太極節拿抓閉尺寸分毫辨》、《太極補瀉氣力解》，都是在此前提下，進一步來闡述下乘武事的種種技法要義。

《太極拳：一門性命踐行的哲學》——太極拳老拳譜三十二目解密（一）

三十三、太極拳的尺寸分毫

原文：

太極尺寸分毫解

功夫，先煉開展，後煉緊湊。開展成而得之，才講緊湊。緊湊得成，才講尺寸分毫。

由尺住（進之訛）之，功成，而後能寸住、分住、毫住。此所謂尺寸分毫之理也，明矣。

然尺必十寸，寸必十分，分必十毫，其數在焉。故云，對待者數也。知其數，則能得尺寸分毫也。要知其數，非秘授而能量之者哉。

釋義：

太極拳的功夫，先得從開展入手，節節貫穿，之後才能煉緊湊，煉嚴謹。開展入手，節節分散，節節舒展，節節對拉拔長之後，才能節節貫穿，周身一家。開展的功夫，只有煉到這樣，所謂疏可走馬，才能談得上煉緊湊，將拳勢的勁力之圈和意氣之圈，越煉越嚴謹，所謂密不透風。《八五三勢長拳解》說，太極拳的拳學晉階之路，就得從最基本的行拳走架，一招一式中，去體悟四正手的勁力和意氣變化。以大開大展，極盡身形和腰頂之能事。由此基礎，日漸將拳架煉至嚴謹，信守拳架的規矩與法度，將勁力煉得完整，讓意氣內斂入骨。拳勢由此

呈現舒展緊湊之能，展現屈伸自由之功。《太極正功解》則從方和圓的角度，來談開展和緊湊。行拳走架，方字，便於將勁力和意氣煉得更爲開展。而圓字，則能將勁力和意氣更爲內斂，更爲緊湊。在方和圓兩字中，去體悟太極拳的規矩與尺度，煉到將規矩法度爛熟於心，而後便能順應勢態變化而處物。

而這一目，以「對待者數也」爲立論依據，詳細論述了太極拳在先方後圓，先開展，後緊湊的過程中，知覺運動的精爽程度逐步漸進的過程．

當勁力和意氣煉得緊湊之後，才能談及尺寸分毫。所謂的尺寸分毫，是知覺運動訓練體系中，由粗及細，由精爽到神明的漸進過程。先得一尺一尺去覺去知勁力和意氣變化，由此進德修業，才可以一寸一寸去覺去知勁力和意氣的變化，由此再深入，得一分一分，一毫一毫的去覺去知勁力意氣的變化。這就是所說的尺寸分毫。道理是顯而易見的了。

細細推究尺寸分毫，一尺是十寸，一寸是十分，一分是十毫，都有數在其中，是知覺的程度由粗入細的過程。行拳走架，或者推手訓練，人心關注勁力和意氣變化，其細膩程度，就得符合尺寸分毫之數。所以說，「對待者數」也。知道了這其中的數理概念，就能明白尺寸分毫的意義了。但是，倘若身體能覺知尺寸分毫之數的細微變化，並不只是單純的依靠老師的秘授而能去度量的。

「由尺住之功成，而後能寸住、分住、毫住」句，「住」，或係繁體「進」字之錯訛。

「進」字在竪排手抄本中，或易誤作「住之」。此完整句式或應作：「由尺進功成，而後能寸

進、分進、毫進」。進，登也，升也。《易經》乾卦：「君子進德修業」也。《莊子·養生

主》云：「臣之所好者，道也，進乎技矣」。尺、寸、分、毫，爲推手時由覺而知，覺動而知

運，乃至精爽、神明提供了進階之途。「田本」中此節文辭，淺易平和：「功夫先煉開展，後

煉緊湊。緊湊之後，再求尺寸分而分毫。由尺而寸而分而毫。蓋慎密之至，不動而變也」。

對待者數，源出來知德《周易集注》篇首「來瞿唐先生圓圖」之附釋義：「流行者氣，主

宰者理，對待者數」。行拳走架，不但要以心行氣，以氣運身，處處設假想敵，拳勢的每一招

式，方能有對待之意。另一方面，還要凝神斂氣，悉心去知覺身形在周遭空氣裏的浮力。這是

自知自覺的功夫。兩人對待之時，覺知對手勁力的陰陽變化，自己勁力也隨之以最爲合適的陰

陽之數，去對之，或待之。此爲覺人知人的功夫，此乃尺寸分毫的進階之途。久而久之，便能

由此而懂勁。由懂勁，階及神明後，心由任物，而處物，而應物，乃至應物自然。此《莊子·

知北遊》所謂：「夫昭昭生於冥冥，有倫生於無形，精神生於道，形本生於精，而萬物以形相

生……邀於此者，四肢強，思慮恂達，耳目聰明，其用心不勞，其應物無方」也。

三十四、膜脈筋穴

原文：

太極膜脈筋穴解

節膜、拿脈、抓筋、閉穴，此四功，由尺寸分毫得之後而求之。

膜若節之，血不周流。脈若拿之，氣難行走。筋若抓之，身無主地。穴若閉之，神昏氣暗。

抓膜節之半死，申脈拿之似亡，單筋抓之勁斷，死穴閉之無生。

揑之，氣血精神若無，身何有主也。如能節拿抓閉之功，非得點傳不可。

釋義：

人體五臟六腑與肢體百骸之間，膜、脈、筋、穴，是精氣神互通表裏的四個層面的聯絡方式。與之相應的節、拿、抓、閉，則是太極拳在推手實踐中，通過制約對手肢體表層，進而達到制約對手全身的四種武技手段。下文《太極節拿抓閉尺寸分毫辨》、《尺寸分毫在懂勁後論》兩目，旨在闡述節拿抓閉之技法。節膜、拿脈、抓筋、閉穴，此四功，由尺寸分毫得之後而求之。

膜，幕也，幕絡一體。膜，在肉裏骨外，外表是看不見的。中醫或稱「膜原」、「幕

原」。《易筋經》以煉膜，為易筋、易骨、易髓之先。且借般剌密諦之名，闡述了膜與筋之間的關係：「此膜，人多不識，不可為脂膜之膜，乃筋膜之膜也。脂膜，腔中物也。筋膜，骨外物也。筋則聯絡肢骸，膜則包貼骸骨。筋與膜較，膜軟於筋；肉與膜較，膜勁於肉。膜居肉之內，骨之外。包骨襯肉之物也。其狀若此，行此功者，必使氣串於膜間，護其骨，壯其筋，合為一體，乃曰全功。」「三十二目」在一定程度上，借鑑了《易筋經》的理論。

經絡，是營氣、衛氣，聯繫臟腑和體表及全身各部的通道。穴位，則是經絡通衢中的重要驛站。經絡，奇正相生，經緯交融。李時珍《奇經八脈考》云：「蓋正經猶夫溝渠」。這十二正經就像是十二條河流。這些河流，都有發源，都有流經流向的。十二正經由臟腑發源，流經手腳，直接將臟腑與軀體肢體發生了關係。所以在臨床診斷中，借助經絡學說，醫生可以通過有形的肢體百骸，來了解無形的臟腑系統內的陰陽平衡。也能通過調控有形的肢體百骸，進而來調控無形的臟腑系統的陰陽平衡。這裏聯絡有形與無形的介體，就是一種無形的能量：氣。

西方醫學，講求實證，用解剖的方式來尋找脈絡，一刀下去，只見骨頭、肌肉、肌腱、血管、神經末梢等，無法找到經絡。其實，身軀內的骨頭、肌肉、肌腱、血管、神經末梢等都是有形的。這些組織器官，相互之間存在著一定的空間，這些空間是無形的。經絡，就是無形的能量賴以流動的空間。

只是這空間，是由肌肉與肌肉、肌肉與肌腱、肌腱與神經、肌肉與骨頭等

之間的空間所構成的。肌肉緊張狀態時，肌肉與肌肉、肌肉與肌腱、肌肉與神經、肌肉與骨頭

等之間所構成的空間，受到了擠壓，空間小了，或者被堵塞了，那麼氣血就不暢通了。肌肉處

在鬆弛狀態，肌肉與肌肉、肌肉與肌腱、肌肉與神經、肌肉與骨頭等之間所構成的空間就寬舒

了，氣血就得以暢通。

《太極血氣根本解》說：「血流行於肉膜絡，氣流行於骨筋脈」，在推手中，倘若膜被節

住，血的流行就不流暢。脈倘若被拿住，氣的流行就會遇到困難。倘若筋被抓住，渾身就會

六神無主。穴位倘若被閉住了，人的精神就昏昏沉沉，臉色就會灰暗。這其中，倘若「抓膜」

被節住了，就會半死。「申脈」被拿住，就會死去活來。「單筋」被抓後，勁力就被截斷了。

「死穴」被閉住後，就沒有生還的希望了。

這裏的「抓膜」、「申脈」、「單筋」、「死穴」等，皆非醫學上的概念，此四處所指，

抓、閉的功夫，不經過老師單獨的指點和精心的傳授，是不可能學到的。

一個人，倘若氣、血、精、神沒有了，身體就沒有辦法自己做主了。倘若想學會節、拿、

無從稽考，此或「非得點傳不可」者也。《針灸甲乙經》中，言申脈穴：「申脈，陽蹻所生

也，在足外踝下，陷者中，容爪甲許」，孫思邈《千金方》曰：「申脈，陽蹻之所生，在外踝

下陷中，容爪甲」，申脈所指，皆爲陽蹻脈中的一個穴位。此穴位也不易在推手中被人觸及，

所以此譜申脈所指，蓋非中醫申脈穴。黃宗羲《南雷文定》王征南墓誌銘云：「(王征南)

凡搏人皆以其穴：死穴、暈穴、啞穴，一切如銅人圖法」，黃百家《王征南先生傳》云：「穴

法若干：死穴、啞穴、暈穴、咳穴、膀胱、蝦蟆、猿跳、曲池、鎖喉、解頤、合谷、內關、

三里等穴」。中醫十二正經及任、督二脈所流經的計361處穴位，另有經外奇穴48處，合計

409穴，其中有108處穴位，遭受外力擊打或者點擊後，身體會有明顯的不適反應，而這108

處穴位中，尤其重要的36處穴位，被諸派拳家稱爲「死穴」，意思是遭受打擊或點擊後，倘

不及時救治，或有性命之憂。譬如人中、百會、太陽穴、印堂、晴明、膻中、氣海、章門、乳

中、命門、長強等。

三十五、太極拳三十六字解

原文：

太極字字解

挫柔捶打，於己於人；按摩推拿，於己於人；開合升降，於己於人。此十二字，皆用手也。

屈伸動靜，於己於人；起落急緩，於己於人；閃還撩了，於己於人。此十二字，於己氣

也，於人手也。

轉換進退，於己身，於人步也。顧盼前後，於己目也，於人手也。即瞻前眇後，左顧右盼

也。此八字，關乎神矣。

斷接俯仰，此四字，關乎意勁也。接，關乎神氣也，俯仰，關乎手足也。俯為一叩，仰為一反而已矣。不使叩反，

斷神可接。勁意神俱斷，則俯仰矣，手足無著落耳。

非斷而復接不可。

對待之字，以俯仰為重，時刻在心身，手足不使斷之無接，則不能俯仰也。

求其斷接之能，非見隱顯微不可。隱微，似斷而未斷，見顯，似接而未接。接接斷斷，斷

斷接接，其意心身體神氣極於隱顯，又何慮不粘黏連隨哉。

釋義：

挫，是改變對手的來勁方向，進而乘勢而為的勁力變化；揉，是順著對手的勁力方向，加

以牽引，進而順勢而為的勁力變化；捶，無論是挫或揉，得機得勢時，即以握拳直搗對手中

門；打，無論是挫或揉，得機得勢時，即以展掌直擊對手中門。

按，以指勁滲透到對手之膜絡，謂之按膜；摩，以指勁滲透到對手之氣脈，謂之摩脈；

推，以指勁滲透對手之肌腱，謂之推筋；拿，以指勁滲透對手之穴位，謂之拿穴。此四字，是

《太極拳：一門性命踐行的哲學》——太極拳老拳譜三十二目解密（一）

269

爲「節膜、拿脈、抓筋、閉穴」四功的基礎訓練法。按、摩兩字，著意在「揉」字，推、拿兩字，著重在「挫」字。

開，拳勢的展開；合，拳勢的收斂；升，拳勢的提升；降，拳勢的下沉。

挫、揉、捶、打、按、摩、推、拿、開、合、升、降，太極拳的這十二字技法，無論是從自己角度，或者作用於對手角度來理解，都是以勁力和手法爲主的。此十二字，有助於「粘黏連隨」的「粘」和「黏」的訓練。

屈，意氣的卷束；伸，意氣的舒展；動，意氣的騰挪；靜，意氣的內斂。

起，意氣領引勁力的運行；落，意氣領引勁力的收斂；急，意氣領引勁力，順應對手拳勢作出快速變化；緩，意氣領引勁力，順從對手的勁力作出緩慢反應。

閃，意氣直擊對手頭臉；還，對手勁力回縮時，意氣緊隨追擊對手中軸；撩，意氣超越對手腳跟，如持槍連根挑起對手腳跟；了，對手勁力或意氣進圈時，放大自己的意氣之圈，籠罩對手中軸，如將對手勁力和意氣裝入一個能伸縮變化的皮囊中。

屈、伸、動、靜、起、落、急、緩、閃、還、撩、了，太極拳的這十二字技法，從自身角度而論，是意氣的變化。而作用於對手角度而論，依然體現爲勁力和手法。此十二字，有助於「粘黏連隨」之「連」和「隨」的訓練。

轉、換、進、退，從自身角度而論，是身法，而作用於對手角度而論，體現為步法。

顧、盼、前、後，從自身角度而論，是與眼睛相關的神態變化。而作用於對手角度而論，體現為步法。前、後，就是瞻前眇後，顧、盼，就是左顧右盼。瞻前眇後，左顧右盼，這八個字，都關乎神情。

斷、接、俯、仰，這四個字，與意念和勁力相關的。斷、接，是與意氣神態相關聯的。勁力、意氣、神情都斷時，就會出現俯仰之病。手法和步法就缺失了與意氣、神情的關聯性，犯了沒有著落之病。倘若這樣，俯字，僅僅表現為屈身如叩頭。仰字，也僅僅表現為頭往後一反罷了。要處理好一叩一反的問題，就非得在斷接兩字找原因，須得從「勁斷意不斷，意斷神可接」上，下苦功。

俯、仰，與手法和步法有關。在處理斷接俯仰時，勁斷時，意氣不能斷。意氣斷時，神情依然得接上。勁力、意氣、神情都斷時，神情依然體現為勁力和手法。

與人推手的時候，要重點處理好「俯、仰」二字，時刻將自己的「心」，貼在自己和對手的身體上。意氣和神情，在關注自己身軀四肢的同時，還得關注對手身軀四肢的運化和變動。

一式一勢，於自身身軀四肢，處處求其勁力的來龍去脈。一舉一動，於人於己，四手四腳之間，時時找到身形的呼應契合。這樣，手法與步伐之間，就不會出現斷而不接的現象，也就自然不會犯一叩一反的「俯、仰」之病了。

「道也者，不可須臾離也，可離非道也。是故君子戒慎乎其所不睹，恐懼乎其所不聞。莫見乎隱，莫顯乎微。故君子慎其獨也」。子思認為的「道」，隨時隨地深藏於人的手、眼、身、法、步中，非常隱蔽，非常細微，所以必須戒慎恐懼，刻刻留心。太極拳的這三十六字技法，旨在從「於己」、「於人」兩個角度，來分析手、眼、身、法、步的要領，執其兩端而用中，戒慎恐懼而慎獨，執中用中，而一以貫之，最終將真假懂勁的界限，落實到「斷、接」兩字上。想要掌握勁力、意氣、神情三者的「斷、接」之能，非得從日常生活中去關注手、眼、身、法、步的變化不可。將太極拳生活化，從行住坐臥，細微之處入手，去體悟「似斷而未斷」，「似接而未接」，「勁斷意不斷，意斷神可接」的種種感覺。反復的接接斷斷，斷斷接接。在極其細微處，讓自己的意念、神情、勁力的斷與接，掌握到極致。這樣的話，不用再擔心做不好粘黏連隨的要領了。

三十六、節拿抓閉

原文：

太極節拿抓閉尺寸分毫辨

對待之功，既得尺寸分毫於手，則可量之矣。

然不論節拿抓閉之手易，若節膜，拿脈，抓筋，閉穴，則難。非自尺寸分毫，量之不可得也。

節不量，由按而得膜。拿不量，由摩而得脈。抓不量，由推而得。拿（衍拿字）閉非量，而不能得穴。由尺盈而縮之寸、分、毫也。

此四者雖有高授，然非自己功夫久者，無能貫通焉。

釋義：

太極推手之功，當手上的「聽勁」煉到一定程度，具備了能夠精確辨析勁力、意氣的運化，知覺運動體系也越來越精爽，能由尺進寸，由分進毫，那麼就具備了能「量」的境界了。

「節膜、拿脈、抓筋、閉穴」四功法的前提，便是一個「量」字。

太極拳推手，倘若不涉及「節膜、拿脈、抓筋、閉穴」四功法，手上的技法都相對簡單的。

倘若涉及「節膜、拿脈、抓筋、閉穴」四功法的前提，就不可能得到「量」的能力，就不可能得到「節膜、拿脈、抓筋、閉穴」四功。倘若不從尺寸分毫入手，通過知覺運動訓練體系，具備「量」的能力，那就很難。

節膜、拿脈、抓筋、閉穴，此四功，由尺寸分毫得之後而求之。在尺寸分毫未得之前，自不能自度，也無法量人。所以，按膜、摩脈、推筋、拿穴，是在「量」之不得，退而求其次的方法。

功夫尚沒達到能夠自度，能夠量人之前，就得從「按、摩、推、拿」四字，下功夫，由己及

人，由人及己，「由尺盈而縮之寸、分、毫」，這也不失爲求尺、寸、分、毫的好辦法。所以

說，節膜時，倘若量不精確，那麼先由「按」字入手，用指勁滲透到對手的膜絡，方能找到對手的膜。拿脈時，倘若量不精確，那麼先由「摩」字入手，用指勁滲入對手氣脈，方能找到對手的脈。抓筋時，倘若量不精確，那麼先得從「推」字入手，用指勁滲進對手的筋骨，方能找到對手之筋。閉穴時，倘若量不精確，那麼先得從「拿」字入手，用指勁滲入對手的腧穴，方能找到對手的穴位。能夠一尺一尺的去尋找，進入縮小到一寸一寸的尋找，進入一分一分，一毫一毫的尋找。這樣便能煉就「量」字。

節膜、拿脈、抓筋、閉穴，此四功，即便有明師精心傳授，倘若不經過自己尺、寸、分、毫，日久天長的練習，也不可能豁然貫通的。

按、摩、推、拿，於己於人，皆爲手法。按、摩，意在「揉」字，推、拿，重在「挫」。可與下一目的《太極空結挫揉論》，互作參閱。當學會了尺、寸、分、毫，既能度己，又能量人，知覺運動體系越來越精爽時，按、摩、推、拿、空、結、挫、揉，也自不待論了。

三十七、結氣與空力

原文：

太極補瀉氣力解

補瀉氣力，於自己難，補瀉氣力，於人亦難。補自己者，知覺功虧則補，運動功過則瀉，所以求諸己不易也。

補於人者，氣過則補之，力過則瀉之，此勝彼敗所由然也。氣過或瀉，力過或補，其理雖亦（一之訛），然其有詳：夫過補，爲之過上加過。遇瀉爲之緩他不及，他必更過，仍加過也。補氣瀉力於人之法，均爲加過於人矣。

補氣名曰：結氣法，瀉力名曰：空力法。

釋義：

中醫的陰陽氣血之「道」，補瀉兩字，旨在成爲執其兩端而用中。《黃帝內經》云：「補瀉勿失，與天地如一」，王冰注：「有餘者，瀉之，不足者，補之，是應天地之常道也」。太極拳遵循中醫的補瀉之道，除了補瀉榮衛氣血之外，還用來在推手中，補瀉氣力。作爲下乘武事的太極拳，在推手中，通常表現爲意

葛洪《抱樸子》也說：「流行榮衛，有補瀉之法」。

氣和勁力的協同作用。《王宗岳太極拳論》云：「以心行氣」、「以氣運身」、「意氣須換得靈」、「心爲令，氣爲旗，神爲主帥，身爲驅使」、「機由己發，力由人借」、「蓄勁如張弓，發勁如放箭」、「行氣如九曲珠」、「運勁如百煉鋼」，講的都是意氣與勁力的這種協同作用。倘若違背了這種協同，就得從結氣、空力兩法來補瀉之。此目，闡述的就是太極拳勁力和意氣的補瀉法則：

太極拳的補瀉氣力，從自身角度而論，不是一件容易的事。在於人推手訓練中，要得到補瀉氣力之法，也不容易。在行拳走架的過程中，倘若覺知某一式勢的勁力和意氣尚未走透，就不妨單獨將此式勢，作爲基本功來勤加習練，以求得勁力和意氣的補濟。倘若覺知某一式勢的勁力和意氣有過猶不及之處，那麼也得將此式勢單獨作爲基本功來勤加習練，以求瀉卻其過。

這符合「執其兩端而用中」之理。所以說，從自己的行拳走架中，求得補瀉之道，也確實不是一件容易事。

與人推手訓練時，倘若覺知對手的意氣過了，即以自己的勁力及時填充進去，使得對手的勁力來不及填充，其必敗無疑。倘若覺知對手的勁力過了，而意氣跟不上，即以自己的意氣化卻對手的勁力，對手也必敗無疑。這是太極拳的「此勝彼敗」的緣由。

倘若覺知對手的勁力過了，即以自己的意氣和勁力及時填充進去，使得對手的勁力如碰撞

在一堵堅實的牆壁上，如球擲壁。或者覺知對手的意氣過了，即以掏空自己的胸腹，以意氣營造一個大圈，將對手意氣和勁力引進至自己兩腳湧泉連線的中心點以瀉之，對手或不敢貿然行事。倘若執意入圈，則如臨深淵。這其中，補瀉氣力所要遵循的道理雖然是一樣的。但細細推究，還有需要明白其中的詳情：覺知對手勁力過了，反而再以意氣和勁力填充進去，這叫「過補」，讓對手「過上加過」。知覺對手意氣過了，不以勁力填實，反而掏空自己胸腹瀉之。這是因爲對手意氣過後，勁力刹不住車，一定會跟著貿然入圈。對手因爲來不及減速止損，就會犯更大的過錯，這仍然是「過上加過」。所以，這個意義上講，推手中的補氣瀉力的宗旨，就是「加過於人」，讓對手犯錯，讓他錯上加錯。

補氣，又叫結氣法，瀉力，又叫空力法。下一目《太極空結挫探解》有進一步的詮釋。

另外慰蒼先生輯錄葉大密《柔克齋太極傳心錄》時，所載迎瀉隨補解一則，以中醫針灸中的迎瀉隨補之法，以解太極推手中的補瀉之理，可資參閱：

針灸有迎瀉隨補之法，太極推手亦然。推時於彼勁之方來而未迄之際，進身以遏其勢，謂之迎；於彼勁之始去而未走之時，伸手以送其行，謂之隨。以身手言：迎時身進而手退，身高而手低，故是合、是提，是瀉，隨時手進而身退，身低而手高，故是開、是沉、是補。以呼吸言：迎是

吸、是逼，隨是呼、是放。能懂得迎瀉隨補，則手法自無足論矣。然必行之不失其時。若夫於彼勁
之已出而迎之，則非頂即抗，於彼勁之既化而隨之，則不匾即丟，是爲迎隨，多犯匾
丟，既懂迎隨，多犯頂抗。夫未懂故犯病，既懂又何犯病？蓋後者尚在似懂未懂之間，非真懂也。不
及爲匾，相離爲丟，匾丟遇補則背，其病在於氣勢散漫，出頭爲頂，持力爲抗，頂抗遇變必斷，其病
在於身滯不靈。氣散身滯，久之以力使氣而不自知，終究莫名其精妙，更無論於通會脫化矣。

三十八、空結挫揉

太極空結挫揉論

有挫空、挫結，有揉空、柔結之辨。挫空者，則力氣斷矣。揉空者，則
力分矣，揉結者，則氣隅矣。

若結柔挫，則氣力反，空揉挫，則力氣敗。結挫揉，則力盛於氣，力在氣上矣。空挫揉，則
氣盛於力，氣過力不及矣。挫結揉，皆氣閉於力矣。挫空揉，揉空挫，皆力鑿於氣矣。

總之挫結揉空之法，亦必由尺寸分毫，量能如是也。不然無地之挫揉，平虛之靈結，亦何
由而致於哉。

釋義：

太極拳在推手實踐中，在補瀉氣力過程中，補氣又叫結氣法，瀉力又叫空力法。結氣和空力，可以採用挫、揉兩種方式來補瀉。

挫，或可表現爲前臂轉臂捷用，尺骨能尺寸之量，橈骨如楫舟之槳，橈尺互用，虛擬交接，作用點位置如沿軌道，直往對手中軸線前移，此時，虛擬的「劍」勢，如切如磋，如割如挫，如刀之兩刃。從省力損桿原理而言，事實上，挫法，是「支點」的前置，能起到四兩千斤的省力效果。

揉，或可表現爲以我的手掌，輕敷對手時，手心涵空，五指沿多個方向略微指意對手，以舒緩分解對手勁力。從省力損桿原理而言，揉，事實上在對手不知不覺中，化卻了對手的「作用點」，使得對手的省力損桿起不到省力作用。

兩種手法一正一隅，一圓一方，奇正相生，方圓相濟，相互補瀉，互作採戰矣。

挫、揉兩種手法，於人補瀉力氣時，會呈現很多狀態。依《易經》四象與八卦的思辨方式，在量得尺寸分毫後，以挫、揉兩種手法，補瀉對手氣力，或結氣或空力，呈現的十二種狀態：

挫空、挫結、揉空、揉結、結揉挫、空揉挫、結挫揉、空挫揉、挫結揉、揉結挫、挫空

揉、揉空挫。

所謂挫空，就是以挫勁改變對手勁力，使其落空。所謂挫結，就是以挫勁改變對手勁力，然後以意氣填實對手，進而管控對手中軸。所謂揉空，就是順應對手的勁力，以意氣引導對手勁力，使得其落空。所謂揉結，就是順應對手勁力，然後以意氣填實對手，進而管控對手中軸。

挫空，特點是讓對手勁力改變方向。挫結，改變對手勁力的同時，隨即以意氣填實對手後，對手意氣就有斷續，可以伺機而動。揉空，順應對手勁力的同時，以意氣舒緩分解對手勁力。揉結，順應對手勁力，以意氣填實對手，使得對手意氣改變方向。

結柔挫，先以意氣填實對手，順著對手的勁力變化，以挫勁改變對手的勁力。這樣，對手的意氣跟不上其勁力變化，氣與力反，無所適從。

空揉挫，先瀉空對手勁力，然後順應對手回縮的勁力，以挫勁進逼其中軸。對手力氣皆敗。

結挫揉，先以意氣填實對手，以挫勁，截其心，引動對手不由自主的反抗勁力，隨即順應對手勁力，伺機而為。對手意氣始終處於被動狀態，勁力呈現不由自主性。這就是力盛於氣，力在氣上的表現。

空挫揉，先瀉空對手勁力，以挫勁截之，然後待其回縮時，順勢管控其中軸。這樣對手的

意念始終處在被動的應對狀態，而勁力始終無法施展，如籠中之獸。這便是典型的氣盛於力，氣過而力不及。

挫結揉，以挫勁改變對手勁力時，將意氣填實對手，然後順應對手勁力變化，管控對手中軸。

揉結挫，順應對手勁力，以意氣填實對手，然後以挫勁進逼對手中軸。這兩種方式，對手意氣始終被我所調控，對手的勁力也自然被我意氣所封閉，呈困獸之鬥。

挫空揉，先以挫勁改變對手勁力，使其勁力落空，待其勁力回縮，隨即順應其回縮勁，管控對手中軸。

揉空挫，順應對手勁力，意氣引導，使其勁力落空，待其勁力回縮，隨即以挫勁進逼對手中軸。這兩種方式，對手意氣受我所控，對手的回縮勁力，不受其意氣所指揮，其勁力呈孤軍之勇。

總之，挫、結、揉、空之法，也必須由尺進寸，由寸進分進毫，能精確自度量人之後，才能做到這樣。不然，隨行使然，隨地使然的挫、揉技法，順人之勢，借人之力的結氣和空力技法，有什麼理由能隨便便就煉上身呢？！

從此目《太極空結挫揉論》開始，後續《懂勁先後論》、《尺寸分毫在懂勁後論》、《太極指掌捶手解》、《口授穴之存亡論》等五目，除了《太極指掌捶手解》之外，皆以「論」

名，都不在目錄的三十二目之列，疑係三十二目成文之後，另行補充的條目。「牛本」和「崔本」，皆在第三十二目《太極補瀉氣力解》正文之後，書有「以上三十二目完」字樣，之後才是《太極空結挫揉論》等五論。顯然，這五目內容，與前「三十二目」並非在同一時間成稿的。從內容而言，除了《口授穴之存亡論》涉及到「五授八不授」的擇徒原則外，其他四目，都是針對前文下乘武事的補充。尤其是對前文所涉的「挫揉空結」、「閃還撩了」、「斷接俯仰」等等重要的太極拳術語，有進一步的詮釋，對於習練太極拳武技有重要的指導意義。

三十九、懂勁的先後次序

原文：

懂勁先後論

夫未懂勁之先，長出頂匾丟抗之病。既懂勁之後，恐出斷接俯仰之病。然未懂勁，故然病亦出，勁既懂，何以出病乎？勁似懂未懂之際，正在兩可，斷接無準矣，故出病。神明及猶不及，俯仰無著矣，亦出病。若不出斷接俯仰之病，非真懂勁，弗能不出也。胡爲真懂？因視聽無由，未得其確也。知瞻眇顏盼之視，覺起落緩急之聽，知閃還撩了之運，覺轉換進退之動，則爲真懂勁，則能接及神明。及神明，自攸往有由矣。

有由者，由於懂勁，自得屈伸動靜之妙。有屈伸動靜之妙，開合升降又有由矣。由屈伸動

靜，見入則開，遇出則合。看來則詳，就去則升。夫而後才爲真及神明矣。明也，豈可日後不

慎，行坐臥走，飲食溺溷之功，是所爲及中成大成也哉。

釋義：

太極拳修煉過程中，在還沒懂勁前，容易犯頂匾丟抗之病。而懂勁之後，又怕犯斷接俯仰

之病。然而，沒懂勁時，自然容易犯病，既然已經懂勁了，怎麼還會犯病呢？！原因是，勁還在

似懂非懂之際，正模棱兩可，在處理勁力、意氣、神情的運化時，在斷接之間，還沒能把握好勁

力、意氣與神情的法則，所以就犯了病。即便是真懂勁了，在即將階及神明，尚未階及神明，中

軸運化時，尚受制於手腳之間的協同，俯仰時，呈現一叩一反的現象，手法和步法就缺失了與勁

力、意氣、神情的關聯性，犯手足沒有著落之病。在真假懂勁之際，倘若不犯斷接俯仰之病，就

不是真懂勁。所以說，斷接俯仰之病是過程中必然會遇到的。

什麼叫真懂勁？人的視聽食息等七竅之感知能力，尚未達到精準，聽不覺因

緣，察不究經從，資訊的收集和處理能力，尚未達到精準。必須從《太極字字解》中的三十六

字「挫柔捶打、按摩推拿、開合升降、屈伸動靜、起落急緩、閃還撩了、轉換進退、瞻眇顧

盼、斷接俯仰」中，逐字去體悟知覺運動之功。經過知覺運動體系的訓練，在拳勢的瞻眇顧

盼、起落緩急中，用視聽食息去感知勁力、意氣、神情的運化；在拳勢的閃還撩了、轉換進退

中，去知覺陰陽消長之變化。這樣才叫真懂勁，能夠接觸到神明的境地。當階及神明之後，借

助知覺運動訓練體系，進一步去參贊天地之化，由此可以鋪就明確的路徑，長久圓滿地踐行性

命之學了。

以拳入道的明確路徑就是：通過知覺運動訓練體系，由粘黏連隨入手，在行拳走架或推手

訓練中，去戒除頂匾丟抗之病。一舉動，便能以意領氣，以氣運身，意氣的卷束、舒展、騰

挪、內斂，皆能合乎時宜，無過無不及；拳勢的展開、收斂、提升、下沉，皆能合乎意氣的變

化。「得勢爭來脈，出奇在轉關」，根據意氣的卷束、舒展、騰挪、內斂，感知和把控意氣的

轉關和來脈，根據意氣的出、入、來、去，隨即呈現拳勢的展開、收斂、提升、下沉。功夫煉

到這一步，就能妥善的處理好中軸運行時，體現在手足身形上的斷接俯仰，之後才能真正階及

神明之境。這樣，以拳入道的路徑就明確了。《王宗岳太極拳論》說：「斯技旁門甚多」，到

了這一步，才叫真正的「入門」，日後再也不會因為不小心而走錯了路，找不到家。之後，只

要在日常生活的隨處隨到，行坐臥走，飲食溺涸之中，處處留意，刻刻在心，如此便能到達太

極拳的中乘大乘之境。

四十、懂勁後的尺寸分毫

原文：

尺寸分毫在懂勁後論

在懂勁先，求尺寸分毫，爲之小成，不過末技武事而已。所謂能尺於人者，非先懂勁也。

如懂勁後，神而明之，自然能量尺寸。

尺寸能量，才能節拿抓閉矣。

知膜脈筋穴之理，要必明存亡之手。知存亡之手，要必明生死之穴。其穴之數，安可不知乎。知生死之穴數，烏可不明閉而不生乎，烏可不明閉而無生乎。是所謂二字之存亡，一閉之而已盡矣。

釋義：

「三十二目」以來知德「流行者氣，主宰者理，對待者數」爲立論依據，行拳走架，以心行氣，以氣運身，悉心去知覺身形在周遭空氣裏的浮力，去感知一氣之流行。同時，凝神斂氣，處處假設虛擬的假想敵，拳勢的每一招式，須有與人推手，兩氣對待之意。這是「知己」的功夫。而兩人推手，陰陽之氣對待之時，去覺、去知對手勁力的陰陽變化。知覺對手陰陽之

數後，自己勁力也隨之以最爲合適的陰陽之數，去對之，或待之。這是「知人」的功夫。戴東原的「知覺運動」理論，在「三十二目」裏運用於行拳走架和推手訓練中，已經成爲「由懂勁而階及神明」過程中系統的拳學體系。且由此以拳入道，通過太極拳系統的知覺運動訓練，提高人對於自然規律和道德規律的認知。

戴東原認爲，人的認知過程，是一個不斷由「精爽」進到「神明」的過程，「精爽」的過程，先自知，後知人，尺寸分毫，由尺及寸，由寸及分及毫，允文允武、允聖允神，當階入「聰明睿聖」時，「心之精爽，有思則通……精爽有蔽隔而不能通之時，及其無蔽隔，無弗通，乃以神明稱之」。所以，由「蔽隔」到「精爽」，由「精爽」，階及「神明」的過程中，「尺寸分毫」既是手段，也是精爽神明後的自然結果。這一目是對前文《太極尺寸分毫解》、《太極節拿抓閉尺寸分毫辨》等目的進一步的闡述：

太極拳修煉，在懂勁之前，通過知覺運動訓練，求得知己知人的聽勁，身上的知覺水準，能夠自度，能夠量人，能夠清晰自己或對手的勁力、意氣運化，能夠由粗入細，由尺而寸，由寸而分而毫。這些，還不過只是下乘武事的功夫，僅僅只是末技武事罷了。所說的能夠以自身的知覺去度量對手勁力和意氣運化等等情形，並非需要在先懂勁後才能做到的。倘若懂勁後，已經能夠照徹弊隔，洞悉別人所不能了，自然就能度量對手的勁力和意氣的運化。

所以《太極節拿抓閉尺寸分毫辨》說，在推手訓練中，節拿抓閉，「非自尺寸分毫，量之不可得也」。能夠尺量對手勁力和意氣運化後，才能訓練節拿抓閉。

倘若想知曉節膜、拿脈、抓筋、閉穴之理，必須先明白哪些手法或會對人造成傷害。

手法不會造成傷害。倘若想知曉哪些手法或會對人造成傷害，哪些就必須先明白人身上的生死穴位。

人身十二正經及任、督二脈所流經的計361處穴位，另有經外奇穴48處，合計409穴。

其中有108處穴位，遭受外力擊打或者點擊後，身體會有明顯的不適反應。這108處穴位中，尤其重要的36處穴位，諸派拳家稱之為「死穴」，意思是遭受打擊或點擊後，倘不及時救治，或有性命之憂。這些生死攸關的穴位，修煉太極拳的人，怎麼可以不知道呢？既然知道了這些生死穴位，怎麼可以不明白哪些穴位被勁力或意氣「封閉」後可能會危及生命，哪些穴位被勁力或意氣「封閉」後可能不會危及生命？與人性命存亡相關的「存亡」二字，就在「節膜、拿脈、抓筋、閉穴」中的一個「閉」字，全已經說明白了。

四十一、指掌捶手

原文：

太極指掌捶手解

自指下之腕上，裏者爲掌。五指之首爲之手。五指皆爲指。五指權裏，其背爲捶。

如其用者，按、推、掌也。拿、柔（揉之訛）、抓、閉，俱用指也。挫、摩，手也。打，

捶也。

夫捶，有搬攔，有指襠，有肘底，有撇身。四捶之外，有爽（覆之異體）捶。

掌，有摟膝，有換轉，有單鞭，有通背。四掌之外，有串掌。

手，有雲手，有提手，（脱有字）合手，有十字手。四手之外，有反手。

指，有屈指，捏指、閉指。四指之外，有量指，又名尺寸指，又名覓穴指。然指

有五指，有五指之用：首指爲手，仍爲指，故又名手指。其四，用之爲中，合手指。四手指之外，爲獨，

之爲根，指根手。其三，用之爲弓，指弓手。其一，用之爲旋，指旋手。其二，用

指獨手也。食指爲卞指，爲劍指，爲佐指，爲粘指。中正（指之訛）爲心指，爲合指，爲鉤

指，爲抹指。無名指，爲全指，爲環指，爲代指，爲扣指。小指爲幫指，補指，媚指，掛指。

若此之名，知之易，而用之難，得口訣秘法，亦不易爲也。

其次有：對（如封之訛）掌，推山掌，射雁掌，晾翅掌。似閉指，扨步指，灣弓指，穿梭

指。探馬手，灣弓手，抱虎手，玉女手，跨虎手。通山捶，葉下捶，背反捶，勢分捶，捲挫

捶。

再其次，步隨身換，不出五行，則無失錯矣。因其粘連黏隨之理，捨己從人，身隨步自換，只要無五行之舛錯，身形腳勢出於自然，又何慮此須之病也。

釋義：

太極拳的推手訓練，或者應用於下乘武技，其實無手可推。未必只是局限於兩手的「指掌捶手」。而是舉手投足，身體各個部位，處處皆是手。當然，兩手上的「指掌捶手」是身體最為敏捷，關節變化最為複雜的地方，所以在太極拳的式勢中，應運也最多。

人的雙手，手指的下面，腕的上面，內側叫「掌」。調控五指運化的首領大拇指，就叫「手」。大拇指與其他四節手指合在一起，都叫「指」。將五指握成拳，拳背叫「捶」。

從「指掌捶手」的功用而論，按、推、側重的是掌的運用。拿、揉、抓、閉，都是五節手指的協同作用。挫、摩，是指揮五指的大拇指「手」的運用。挫，側重的是與大拇指相關聯的橈骨協同小手臂或掌的側沿。摩，側重的是橈骨協同手臂兩側的滾動反轉。打，側重的是捶的運用。

在太極拳的式勢變化中，捶，通常有搬攔捶，有指襠捶，有肘底捶，有撇身捶。四捶之外，還有覆捶。老輩拳家將太極拳又稱作太極緊五捶，或太極五星捶。

在太極拳的式勢變化中，掌，通常有摟膝的按掌，有拳勢換轉的開合掌，有單鞭按掌，有通背展掌。四掌之外，有還有譬如倒攆猴時，雙掌前後穿接的串掌等。

在太極拳的式勢變化中，手，雖然是特指大拇指，其實在拳勢變化中，呈現的是與大拇指相關聯的橈骨的變化。通常有雲手，有提手，有合手，有十字手。四手之外，還有閃通背或白鶴亮翅時的反手。

在太極拳的式勢變化中，指，通常有屈指，有伸指，有捏指，有閉指。四指之外，有量指，又名尺寸指，又名覓穴指。

另外，五節手指變化最為複雜，每一節手指都有自己不同的作用。譬如大拇指，因為具有五指的領導作用，雖然特指為「手」，能夠通過橈骨協同小手臂的運化。但在五指中，依然是指。所以又稱為「手指」。在作為五指層面上，在拳勢變化中有以下功效：其一，用來指揮手臂的旋轉，叫指旋手。其二，作為手運用的根本，叫做指根手。其三，大拇指屈指成弓，稱為指弓手。其四，在轉臂時，大拇指猶如劍之劍脊，能夠指揮小手臂尺骨與橈骨的虛擬交叉，稱之為合手指。大拇指的這四項功效之外，大拇指還可以發揮其單獨的功用，稱作為指獨手。

食指，具備法度的功效，用以引導勁力和意氣的方向，協助大拇指發揮其功效。所以，又

叫卞指，又叫劍指，或佐指，也稱之為粘指。

中指，處於手掌之中正的位置，通過鈎、抹，能夠協同五指發揮更大的功效，使劍如搛筷子，五指的協同所產生的省力損桿，中指處於找尋「支點」的功效。所以，中指又稱之為心指，為合指，為鈎指，為抹指。

無名指，五指協同作用所發揮的省力損桿中，中指是「支點」，而「四兩撥千斤」的四兩勁力，就是來自無名指的運用。劍法之中，擊、崩、點、刺，都是需要發揮無名指之功。太極拳的拳勢變化，融匯了徒手劍法的勁力意氣變化，無名指的運用，尤為重要。所以稱之為全指，或環指，或代指，或扣指。

小指，主要是協助無名指，在協同大拇指調控橈骨與尺骨的變化中，也能發揮特殊的功效。所以稱之為幫指，或補指，又叫媚指，或掛指。

以上是對太極拳「指掌捶手」的第一層面的了解。接下來需要了解雙手「指掌捶手」之間的運用和變化。譬如有如封似閉時雙手前後錯合的如封掌，有抱虎歸山時的反抱前推的推山知道五節手指的這些名稱，很容易。但是要在太極拳行拳走架或推手訓練中，發揮其不同的功用，這就很難。想要得到明師的口訣秘法，也是真心不容易的事情。

掌，有彎弓射虎、退步射雁時，雙手一下一上，曲肱呈圓的射雁掌；有白鶴晾翅時一上一下，

一手左右展開，一手前後伸展的晾翅掌。有如封似閉時，雙手五指的協同作用所產生的似閉指；有摟膝拗步時，左右雙手一手前後，一手左右的五指變化所呈現的拗步指；有彎弓射虎時的彎弓指；玉女穿梭時的穿梭指。還有高探馬時的探馬手；彎弓射虎時的彎弓手；抱虎歸山時的抱虎手；玉女穿梭時的玉女手；退步跨虎時的跨虎手。還有閃通背時的通山捶；玉女穿梭時的葉下捶；翻身披身捶時的背反捶；還有勢分捶、捲挫捶等等。

再其次，明白了雙手的「指掌捶手」，還得在進退顧盼中的陰陽五行變化裏，去理解太極拳「指掌捶手」的變化和運用。在行拳走架的前進後退，推手訓練的進圈、退圈裏，步隨身換，顧盼有致，處處能夠保持「中而正」的間架變化，不超越陰陽五行的規矩和法度，倘若能夠煉到這樣，那麼大體上就不會有過錯了。因為，一招一式，一舉一動，懂得了粘黏連隨之理，能夠捨己從人，身隨而步自換。只要進退得當，顧盼有致，陰陽五行的基本規矩和法則不違背，那麼無論行拳走架，無論推手訓練，或者是下乘武事，手眼身法步，一一皆能出於自然，那就無須擔心怕犯太極拳的各類病手了。

「對掌」，係「如封掌」的錯訛。「中正爲心指」的「中正」，爲「中指」之誤植。

這一目層次分明，先從「體用」角度對太極拳中的「掌手指捶」做了簡要的概念界定與

功用的分類。之後，從「五行」角度，分析了「捶、掌、手、指」在拳勢中的變化。尤其以「指」爲例，進一步分析了「指有五指，有五指之用」，把拳勢裏拇指的「指旋、指根、指弓、合手、指獨」之用、食指的「卜指、劍指、佐指、粘指」之用、中指的「心指、合指、鉤指、抹指」之用、無名指的「全指、環指、代指、扣指」之用、小指的「幫指、補指、媚指、掛指」之用等，分解得淋漓盡致。第三層面，以「其次有」起句，將各式拳勢中「捶掌手指」的變化，簡要地歸納羅列，有高屋建瓴、提綱挈領之效。之後，以「再其次」起句，以「步隨身換」、「身隨步自換」來考量「捶掌手指」，條分縷析之後，再站在一個高度，識得廬山真容，而免身在此山之憾。此目文論結構，像是西方教科書的體例，這在傳統文論體例中極爲罕見。

四十二、五傳八不傳

原文：

口授穴之存亡論

穴有存亡之穴，要非口授不可。何也？一因其難學，二因其關乎存亡，三因其人纔能傳。

第一，不授不忠不孝之人；

《太極拳：一門性命踐行的哲學》——太極拳老拳譜三十二目解密（一）

第二，不傳根底不好之人；

第三，不授心術不正之人；

第四，不傳鹵莽滅裂之人；

第五，不傳授目中無人之人；

第六，不傳知禮無恩之人；

第七，不授反復無長（常之訛）之人；

第八，不傳得易失易之人。

此須知八不傳，匪人更不待言矣。如其可以傳，再口授之秘訣。傳忠孝知恩者，心氣和平者，守道不失者，真以爲師者，始終如一者。此五者，果其有始有終，不變如一，方可將全體大用之功，授之於徒也。明矣，於前於後，代代相繼，皆如是之所傳也。噫，抑亦知武事中烏有匪人哉。

釋義：

《太極膜脈筋穴解》說：「抓膜節之半死，申脈拿之似亡，單筋抓之勁斷，死穴閉之無生」、「如能節拿抓閉之功，非得點傳不可」，《尺寸分毫在懂勁後論》也說：「知膜脈筋穴之理，要必明存亡之手。知存亡之手，要必明生死之穴」，「存亡」二字，與人性命息息相

關，所以傳授時，勢必得慎重。所以「三十二目」的補充條目裏，最後添加了這一目《口授穴之存亡論》。

穴位有「存亡」之穴，其關要非口傳秘授不能得。爲什麼呢？第一，因爲非常難學。第二，關乎存亡，性命攸關。第三，必須拳授有緣人，必須得到合適的人，才能傳授。

第一，不傳授對國家民族不忠誠，對父母長輩不孝順的人；

第二，不傳授底細不清楚，根基不穩，身體條件差的人；

第三，不傳授心術不正的人；

第四，不傳授做事草率不認真的人；

第五，不傳授目中無人的人；

第六，不傳授沒有禮數，不懂知恩圖報的人；

第七，不傳授性情反復，變化無常的人；

第八，不傳授得到容易，丟掉也容易，不加珍惜的人。

以上八種類型的人，不能傳授，沒有找到合適的人，就更不必說了。倘若遇到可以傳授的人，再把口授給他秘訣。

以下五類人，可以傳授：

傳給對國家民族忠誠，對父母長輩孝順，且又能知恩圖報的人；

傳給心氣平和的人；

傳給能將太極拳作爲道統傳承下去，不會輕易丟失的人；

傳給真心拜師，一心向道的人；

傳給性情淳和，堅持不懈的人。

以上五類品德，倘若果真能夠有始有終，保持一顆向道的初心，堅守如一。這樣的人，才是能將太極拳所有的全體大用的功法，傾囊傳授給他的好生徒。

這個道理，很明白，之前之後，代代相繼，都應該這樣傳承的。噫，或許練武之人當中，不存在行爲不端的人吧。

拳藝雖小道，「因其人方能傳」始終是老輩拳家信守的準則。「道不遠人」、「有緣者得之」、「不得於此，必得於彼」，這是家師慰蒼先生常常掛在嘴邊的三句話。

第一句話「道不遠人」，側重的是個體的向學之心。一個人只要有志於拳學，拳藝之道就不會遠離他、遺棄他。意思是說，太極拳的大門，始終爲每個人敞開著。從另一角度來說，作爲授道的老師應該有教無類，無論男女，老幼，貧富，貴賤，智愚，老師都應因材施教。

然而，傳授太極拳的老師，並非傳教士，也不作過度或不合時宜的佈施。所以第二句話

「有緣者得之」，講的就是「時節施」，依時節因緣而法施誠諦。慰著先生常說，學太極拳需要兩層緣分，其一是拳緣，其二是人緣。兩者缺一不可。他常說，一些拳家的孩子，與拳家本人有人緣，而無拳緣的話，他們雖有親情而與太極拳卻無緣。

第三，即便有了向學之志，也與老師的拳、老師的人也結了緣，也未必人人都煉得到老師的境界。太極拳是極具個性化的一門身體藝術。不同的個體，各因其秉性、識見、閱歷種種的差異，即便是跟著同一老師學習，最終呈現出來的太極，各有千秋、精彩紛呈。所以老師常說「不得於此，必得於彼」。

四十三、張三丰承留

原文：

張三丰承留

天地即乾坤，伏羲爲人祖。　畫卦道有名，堯舜十六母。

微危允厥中，精一及孔孟。　神化性命功，七二乃文武。

授之至予來，字著宣平許。　延年藥在身，元善從復始。

虛靈能德明，理令氣形具。萬載詠長春，心兮誠真跡。

三教無兩家，統言皆太極。浩然塞而沖，方正千年立。

繼往聖永綿，開來學常續。水火既濟焉，顧至戌畢字。

釋義：

日月爲易。《易》理，獨立而不改，周行而不始，先天地而生，爲天地之母。由此，賦予了天地以乾坤的屬性。乾爲天，天行剛健，自強不息；坤爲地，地勢柔順，厚德載物。

伏羲氏，是中華文化最早有文獻記載的創世之神，歷來被奉作人文先祖。

伏羲氏仰觀天象，俯察地理，近取諸身，遠取諸物，繪製了八卦圖，由此揭示了天體宇宙、世事萬物原本無法用語言表達，卻又生生不息的「道」。

到了舜帝，他將帝位禪讓給禹，同時也將天下蒼生重託於禹時，耳提面命十六字心法：

「人心惟危，道心惟微，惟精惟一，允執厥中」，像是傳統文化的火種盒，從此孕育了華夏文明的歷程。

姜子牙承繼了「堯舜十六母」這一華夏文明的火種盒後，體行仁義，將性命之學推向了極致，七十二歲修成文武之功，輔佐周武王伐紂，一匡天下。

堯舜禹禪讓治國的文明火種，經過孔子、孟子等儒學聖人，加以微顯闡幽，「堯舜十六

母」，業已成爲歷代聖賢的治國安邦方略，爲各朝聖明君主所推崇。

這文明的火種盒，到了唐朝，仙尊許宣平曾以詩文名世。

幾經傳承，後來就傳授到了我張三丰身上。

遵循《周易》「地雷爲復」，人的元善，一陽真氣自海底生發，自復卦而臨卦而泰卦，再

由否卦而觀卦而剝卦，逆行而上，陽氣至剝卦，一陽在上，陰盛陽孤。人的生命現象，也遵循

這樣一種往復規律。就像是由種子而發芽，而苗壯，而開花，而結果，最終，果實而剝落，脫

離原先的生命體，以新生命的形式，得以延續。這便是「延年藥」。

仙尊張三丰借用了仙丹南宗張紫陽真人的「先性後命」的修行體系，來告訴我們如何通過

太極拳的修煉，來獲得自己身上的「延年藥」，在行拳走架時，以自己的一陽真氣與自己身上

的七十二陰作陰陽採戰，以求得一陽復始；在與人推手訓練中，「對待者數」，兩人互作陰陽

對待，互爲採戰。兩人推手訓練，且其修身體仁的效果，比一個人行拳走架的自身採戰，效果

愈加高效迅速。

朱熹認爲，人心，本質上依然是「物」，難免就會受制於心本身的物欲之貪，而喪失性命

天理。性本「惟危」的人心，只能通過道心和性理的教化，才能「氣形具」，才能確保「原於

性命之正」。被私欲蒙蔽的人心，只能曉之以性命天理，才能安詳不危，才能洞明道心惟微，才能察危微之機，洞徹世事萬物之性理。所以，人心，在秉受天地之氣質時，只有「明德」，才是人心得諸天性的唯一途徑。太極拳以宋明理學爲「主宰者理」，其實就是要求每個生命體，通過太極拳的修煉，效法以天地自然之理，讓自己的生命體內在的紋理，變得最爲完美，最爲精彩。

王陽明以爲，心之本體，就一「誠」字。心誠，則元善生，誠失，則諸惡生。他說：「一念發動處，便即是行了。發動處有不善，就將這不善的念克倒了，須要徹根徹底，不使那一念不善潛伏在胸中」。心，這個純淨的本體，雜念不生，邪念不長，惡念不滋，心之爲淨，此乃「心分誠」也。「聖人之學，只是一誠而已」。心分誠，則率性率真，善惡不生也。所以，人心，就像是天淵。心之本體，無所不包。心，原本就是一個天，自然可以千秋萬載，永葆長春的。

無論是儒家的「存心養性」、道家的「修心煉性」，還是釋家的「明心見性」，其實都是在強調本體之「中」的重要性。本體之「中」，只有在明確了人身的太極究竟在哪裏，明確了命門與三焦，這一原一委，一體一用之後，才能將「執中」、「守中」、「空中」，一一落到本體的實處，而非僅僅只是理論層面的說辭。太極拳，則是通過身體力行，來體悟本體之

的。

「中」。在行拳走架或推手對待中，不偏不倚，切身感悟「守中」、「用中」與「打中」。太極拳，由此成爲以自己的身心，來承載三教無二義的中華傳統文明的載體。所以說，儒、釋、道，三教，歸根結蒂，都是太極一家人。

孟子的「浩然之氣」，爲後世儒學者，構建了自我完善的人格體系，成爲儒者二千餘年來的立身準則。天地無心，天地以萬物爲心，通過太極拳的修煉，吾浩然之氣，方能如張橫渠所期望的那樣，爲天地立心，爲生民立命，爲往聖繼絕學，爲萬世開太平。

太極拳，作爲一門性命踐行的哲學，以「浩然之氣」，立天地之心，繼往聖之絕學，開萬世之太平。修煉者通過身體力行，盡性立命，常續而永綿。

每一位太極拳的修煉者，日積月累，經過長期修煉，就像是夏曆九月，時序深秋，「畢入於戌」之時，一個豐收的季節，生命之樹都已結了果實。道家修煉，歷經周天火候，也已心腎相交，戊己合圭，水火既濟，龍虎交媾，聚精會神，性命合一。一者，有物混成也，像是將「精氣神」打成了一個人格軟件壓縮包，上傳至網絡雲端了，種子，一種新的生命體形式，得以繼往開來，常續永綿，此盡性立命者也。

四十四、張三丰的口授秘訣

原文：

口授張三丰老師之言

予知三教歸一之理，皆性命學也。保全心身，永有精氣神也。有精氣神，才能文思安安，武備動動。安安動動，乃文乃武。大而化之者，聖神也。

先覺者，得其寰中，超乎象外矣。後學者，以效先覺之所知能。其知能，雖人固有之知能，然非效之不可得也。

夫人之知能，天然文武。目視耳聽，天然文也。手舞足蹈，天然武也。孰非固有也。明矣。

前輩大成文武聖神，授人以體育修身，進之不（衍不字）以武事修身。傳之至予，得之手舞足蹈之採戰，借其身之陰，以補助（脫身字）之陽。

身之陽，男也。身之陰，女也。然皆於身中矣。男之身，祇一陽，男全體皆陰女。以一陽，採戰全體之陰女，故云一陽復始。斯身之陰女，不獨七二，以一姹女，配嬰兒之名，變化千萬姹女，採戰之可也。亦安有男女後天之身以補之者。所謂自身之天地，以扶助之，是爲陰陽採戰也。

如此者，是男子之身，皆屬陰，而採自身之陰，戰己身之女，不如兩男之陰陽對待，修身

速也。予及此，傳於武事，然不可以末技視。依然體育之學，修身之道，性命之功，聖神之境也。

今夫兩男之對待採戰，於己身之採戰也，其理不二。己身亦遇對待之數，則爲採戰也，是爲汞鉛也。於人對戰，坎離之陰陽兌震，陽戰陰也，爲之四正。乾坤之陰陽艮巽，陰採陽也，爲之四隅。此八卦也。身足位列中土，進步之陽以戰之，退步之陰以採之，左顧之陽以採之，右盼之陰以戰之。此五行也，爲之五步，共爲八門五步也。

夫如是，予授之爾，終身用之不能盡者矣。又至予得武繼武，必當以武事傳之而修身也。修身入首，無論武事文爲，成功一也。三教三乘之原，不出一太極。願後學，以易理格致於身中，留於後世也可。

釋義：

據我所知，儒釋道，三教歸一，歸根結蒂講的就是性命之學。都是講人的心，才是身體的主人。身體只是人心所寄宿的房子。所以說，保護身體免遭損害，保持心性完好如初，人的精氣神人格系統就能永遠健全。人因爲有健全的精氣神人格系統，所以能像聖賢一樣，文思安安，武備動動。安安動動，乃文乃武。倘若進一步將自己健全的精氣神人格系統，融會貫通，

發揚光大，那就成就了聖賢的事業。

聖賢之人，他們的知覺運動體系很完備，他們具備先知先覺的能力，他們的「心火」通透神明，能夠照徹所有蒙蔽，他們的行為處事，常常超脫於事物的表象之外，卻又一一符合「執中」的本質和精髓。我們每一位後學者，就得仿效聖賢，來提高知覺運動水準。雖然說，知覺運動，是每個人先天所賦予的良知良能，然而，不仿效聖賢，不經過嚴格的知覺運動訓練體系，還是不可能達到聖賢一樣的先知先覺。

人與生俱來的良知良能，自然賦予了文武二種屬性。眼睛能看，耳朵能聽，就是自然所賦予人之文的屬性。手能舞動，腳能跳躍，這是自然賦予人之武的屬性。這哪一樣不是與生俱來的呢。道理很明白了。

前輩文武大成的聖賢，他們傳授給後人的是用體育的方式來修身，之後進一步用武事的方式來修身。傳到我這裏之後，就借用了陰陽採戰的理念，以自身手舞足蹈的方法來完成陰陽採戰，借用自己身上的陰，來補助自己身上的陽。

人身上的陽，就像是男人。人身上的陰，就像是女人。人身上的陰和陽，都集中在自己身體裏。男人的身體，只有一處屬陽，男人身體其他都屬陰。人以一陽，來採戰身體全部的陰，就像是《易經》復卦䷗，只有初爻是陽，其他都是陰爻。人的心火降服之後，集於會陰，全

體七十二陰，就像是七十二節氣之「冬至三候」，陰盡而一陽初生。這初生的陽氣，便是「以

一陽，採戰全體之陰女」之真陽。此真陽之氣沿著二十四椎，逆行而上，這才是一陽復始。另

外，人全身的陰，不只是七十二陰。人的心，就像是姹女，能夠千變萬化；人的腎，就像是嬰

兒，能夠生生不息。就像《性命圭旨》所說：「嬰兒姹女齊齊出，卻被黃婆引入室。雲騰雨施

片時間，不覺東方紅日出」，人之自身的心腎之間，完成了降龍伏虎之交媾，坎離水火之採

戰。怎麼還需要通過男女後天之身，來採陰補陽的呢。所以說，太極拳的修煉，是通過自身的

乾坤天地，通過自身的陰陽之氣，互爲扶助，這就是太極拳的陰陽採戰。

雖然是這樣，因爲男人全身，都是屬陰的，在行拳走架中，採自己身上的陰，來戰自己身

上之女，倒不如兩個男人之間，相互推手，陰陽之氣，相互對待。兩人推手訓練，且其修身體

仁的效果，比一個人行拳走架的自身採戰，效果愈加高效迅速。

我就因爲這一點，把武技傳下來，然而不只把太極拳當做是武技的末技來看待。依然是從

體育之學出發，格物致知，把太極拳納入到修身養性之道中，以此來踐行性命之學，最終達到

聖賢神明的境界。

兩個人推手訓練時的對待採戰，與自己一個人行拳走架時的自身採戰，其實道理沒有兩

樣。自己一個人行拳走架，也能遇到對待之數，互作陰陽採戰時，是通過在自己身體內，構築

一個鼎爐，讓心火下降，讓腎水上提，依照《太極陰陽顛倒解》來修煉丹道，這便是仙道所說的汞與鉛。兩人推手，互作對待之時，效法聖人，南面而立，前曰廣明謂之陽，後曰太沖謂之陰。坎掤至離位，兌擠至震位，乾捋至坤位，艮靠至巽位，這是以陽氣來戰陰氣；離攦至坎位，震按至兌位，坤肘至乾位，巽採至艮位，這是以陰氣來採陽氣。而坎掤戰離攦，兌擠至震按，離攦採坎掤，震按採兌擠，以文王八卦方位來說，這是四正手；乾捋戰坤肘，艮靠戰巽採，坤肘採乾捋，巽採採艮靠，這是四隅勁。坎北、離南、兌西、震東、巽東南、乾西北、坤西南、艮東北，文王的易理，側重的就是易理裏的陰陽二氣，有次序的流行不已，生生不息。這些生生不息的陰陽二氣，與掤南、攦北、擠東、按西、採西北、捋東南、掤東北、撚西南八法，在卦象方位作一上一下之相綜，其陰陽二氣在流行不已，生生不息之中，相互陰陽顛倒，就像男女之氣息，剛柔相摩，就像男女之氣息，陰陽之氣，在太極拳裏，就叫八門。身軀位列中央之土的位置，用進步的陽氣去出戰，以退步的陰氣來採補，用左顧的陽氣來採補，用右盼的陰氣以迎戰。這就是陰陽五行，在太極拳裏稱之為五步。合起來，就是八門五步，也叫十三勢。

正因為這樣，我把這些秘笈傳授給你，你就可以終身受用不盡了。又能從我這裏得到武技的傳承，日後必當用武事來傳承下去以到達修身養性的目的。開始修身養性，無論武事還是文

為，到最終成功之後，爬到山頂，所看到的風景是一樣的。儒釋道三教，上中下三乘，都脫離不了太極拳的性命踐行之學。希望後生學子，能夠通過易理來格物致知，通過太極拳來踐行性命之學，以此來修身養性，最終通過齊家治國平天下，立德，立功，立言，為後世留下寶貴的精神財富。

兩人相對，四手相待，互相以粘黏連隨，去知覺陰陽之氣的消長變化，或主動或被動，不偏不倚，不將不迎地去處理其間的勁力意氣的變化，克服頂匾丟抗之病，對世事萬物的感知覺察能力，由粗入細，逐漸精爽，乃至神明。這種修身方式，較之獨自「以一陽，採戰全體之陰女」，歷經周天七十二候，待一陽初生，沿著二十四椎，逆行而上，或羊車，或鹿車，或牛車，日夜不分，天機不動，過三關，經九轉的內丹修煉法，更為便捷與高效。這一目，假借仙尊張三丰之口，極具智慧的將推手（對待者數）與行拳走架（流行者氣），融合在盡性立命的修身養性這一層面上（主宰者理），藉此以審視太極拳的核心價值之所在，高屋建瓴，高瞻遠矚！

四十五、張三丰的以拳入道論

原文：

張三丰以武事得道論

蓋未有天地，先有理。理爲氣之陰陽主宰。主宰理以有天地，道在其中。陰陽氣道之流行，則爲對待。對待者，陰陽也，數也。

一陰一陽之爲道。道無名，天地始。道有名，萬物母。未有天地之前，無極也，無名也。

既有天地之後，有極也，有名也。

然前天地者，曰理。後天地者，曰母。是乃理化先天陰陽氣數，母生後天胎卵濕化。位天地，育萬育（物之訛），道中和，然也。故乾坤，爲大父母，先天也。爹娘，爲小父母，後天也。得陰陽先後天之氣，以降生身，則爲人之初也。夫人身之來者，得大父母之命性賦理，得小父母之精血形骸。合先後天之身命，我得而成人也。以配天地爲三才。安可失性之本哉。然能率性，則本不失。既不失本來面目，又安可失身體之去處哉。夫欲尋去處，先知來處。來有門，去有路，良有以也。

然有何以之。以之固有之知能，無論知愚賢否，固有知能，皆可以之進道。既能修道，可知來處之源，必能去處之委。來源去委既知，能必明身不（衍不字）修。故曰：自天子至於庶

人，一是皆以修身爲本。

夫修身，以何以之？良知良能，視目聽耳，曰聰曰（曰之訛）明，手舞足蹈，乃武乃文，致知格物，意誠心正。心爲一身之主，正意誠心。以足蹈五行，乎（手之訛）舞八卦。手足爲之四象，用之殊途，良能還原。目視三合，耳聽六道，目耳亦是四形體之一表，良知歸本。耳目手足，分而爲二，皆爲兩儀，合之爲一，共爲太極。此由外斂入之於內，亦自內發出之於外也。能如是，表裏精粗無不到，豁然貫通，希賢希聖之功，自臻於曰睿曰智，乃聖乃神。所謂盡性立命，窮神達化在茲矣。然天道人道，一誠而已矣。

釋義：

大凡在一氣渾然，鴻蒙未判，盤古開天闢地之前，就先有了理的存在。這理，就是陰陽二氣的主宰。「《易》有太極，是分兩儀」，《易》理中的太極，分作乾坤兩儀之後，便有了天和地。天地之間，道，就在其中。陰陽二氣，遵循理而有序的流行，相綜相錯，相互作用，就有了對待。對待，就是陰陽二氣的互相作用，合乎《易》理裏數的規律。

《易經》繫辭曰：「一陰一陽之謂道」。《道德經》說：「道可道，非常道。名可名，非常名。無名，天地之始。有名，萬物之母」，無名的道，在天地之始已經存在，有名的理，成

了化育萬物之母。 在天地未開之前，就是無極，便是天地之始的無名。 有了天地之後，就是有

極了，叫做太極。 便是萬物之母的有名。

先天地而存在的，叫做理。 後天地而存在的，叫做母。 於是，理，化生先天的陰陽氣數；

母，孕育後天的胎生、卵生、濕生、化生等等所有的生命形式。 就像《中庸》所說的：「致中

和，天地位焉，萬物育焉」。 天地乾坤，陰陽二氣的確立，於是便有了「喜怒哀樂之未發，謂

之中；發而皆中節，謂之和。」中，是天地之間最根本準則，和，是天下之間最通達之道。

所以說，天地乾坤，是人的大父母，是先天的。 自己的爹娘，是人的小父母，是後天的。

人因爲得到了先、後天的陰陽之氣，所以就降生來到這個世界上，這就是人生之初。 所以說，

人出生來到這個世界上，一方面得到了天地乾坤大父母的「命性賦理」，另一方面得到了爹娘

小父母之「精血形骸」。 綜合了先、後天的精血形骸和「命性賦理」，才得以成爲人。 人，於

是與天地相配伍，稱之爲「三才」。 那麼，人怎麼可以失去天地乾坤大父母所賦予的性理的本

質，而只是單純的去做僅僅只是「精血形骸」層面的動物屬性的人呢？！《中庸》說的很好：

「天命之謂性，率性之謂道」，人的本質屬性「性理」，是老天爺所賦予的，那麼只要遵循老

天爺的自然運行，率性而爲，就不會丟失性理。 既然不會丟失人的本質屬性，不會丟失人的本

來面目，那麼人怎會找不到回家之路呢？！

想要尋找人的回家之路，必須先明白人究竟是從那條路走來的。既然知道是從那扇門進來

的，也自然就知道，得從那扇門出去。世事萬物，原本就是這樣的原委啊。

那麼有什麼憑據來證明呢？以人作為動物屬性，原本就與生俱來的良知良能，知覺運動，

無論是聰明愚笨，或賢良與否，只要憑著與生俱來的知覺運動，理論上說，都是可以一步步的

漸入「道」。所謂「道不遠人」，說的就是這個意思。既然每個人都有資格來修道，那麼只要

不斷的精進，就能知道自己究竟是從哪來的，也必然會知道之後要到哪裏去。人既然知道了

自己的性命的本源，和身後的歸宿，必定就能能明白修身養性，以拳入道的意義所在了。所以

說，上至天子，下至平民百姓，一概都是將修身養性作為踐行性命的根本宗旨。

那麼，修身養性，從哪裏開始，一步步來踐行性命之路呢？

人與生俱來的良知良能，用來接收五光十色各類資訊的眼睛，用來接收五聲七音的耳朵，

通過知覺運動體系的訓練，耳無所不聞，叫聰，眼無所不見，叫明；用來舉動揮舞的雙手，用

以步行踩踏的雙腳，通過知覺運動體系的訓練，能夠戡定禍亂，叫武，能夠經緯天地，叫文。

人，從與生俱來的良知良能，通過知覺運動體系的訓練，逐漸成為日聰日明，允文允武的聖

賢，誠如《大學》所說：「欲修其身者，先正其心；欲正其心者，先誠其意；欲誠其意者，先

致其知，致知在格物」，必須一步一步，從致知格物，意誠心正開始。

心，是人一身的主宰。倘若說，心像是一桿揆事宰物的天平。正心之道，就是先得將天平的計量調到最為精確的位置。倘若說，心是一張琴，那麼正心之道，就得先將琴弦調正。正心之道，說到底，就是保持一顆一心向道。一心向誠的初心。太極拳的性命踐行之路，也得先從誠意正心。用平時步行踩踏的雙腳，按照陰陽五行來進退顧盼中，用平時舉動揮舞的雙手，來依照《周易》八卦的理數，在身體裏運化掤攦擠按採挒肘靠。雙手與雙腳，就是《周易》易理裏的四象，可以以不同的路徑發揮各不相同的作用，在太極拳修煉中，通過知覺運動的訓練，呈現粘黏連隨之能，由此來恢復被習慣所蒙蔽的良知良能。眼睛能看三界，耳朵能聽六道。其實眼睛、耳朵也是身軀形體的表象。通過雙手雙腳間架結構的訓練，眼耳鼻舌身，人的五官的良知良能也能回到原本固有的良知良能的狀態。在太極拳修煉體系中，雙手雙腳，人的軀體所呈現的間架結構，與人的眼耳鼻舌身五官的功能訓練，合二為一，又可以分而為二。這符合「《易》有太極，是分兩儀」的道理。兩者合在一起，成為太極拳最為重要的修煉內容。這也是先煉舒展，後煉緊湊，由外展，收斂入內，再由內斂，得以發放的道理所在。

太極拳這種內外兼修，由內而外的修煉體系，到了能夠既知得表，既知得粗，又能知得裏，知得精，表裏精粗，皆能煉到，就能夠豁然貫通了。日後，便能沿著聖賢之路，一步一步走向日睿日智，乃聖乃神的境界。最終盡性立命，窮神達化，都是通過這樣一步一步以拳入道

而走過來的。正像《中庸》所說的，人盡性立命，有「自誠明」和「自明誠」兩條路徑：自誠明者，率性之謂道。這是誠者天道。而自明誠者，則需要格物致知，曲盡其理。這是誠之者人道。而太極拳的性命踐行之路，是通過行拳走架，與人推手，曲盡陰陽對待之理，知覺運動，致使良知良能歸本還原。太極拳是有為法，踐行的是一條曲誠之妙的「誠之者」之道。然而，不管是天道還是人道，都得從一「誠」開始。

「三十二目」老拳譜，最後以「一誠」作結語，與前文《太極懂勁解》的「曲誠之妙」相呼應，旨在高蹈儒學《中庸》的盡性立命學說。「格物致知，意誠心正」，是儒學者反求諸己的內修，是「齊家、治國、平天下」之內功保障。陽明先生以為，反求諸己的內功內修，不只是十年寒窗，兩耳不聞窗外事的知識積累，而是「知行合一」的「致良知」。「三十二目」老拳譜，將陽明先生的「知行合一」，契合於一己之身心，將太極拳演進為「視目聽耳」的「良知歸本」，「手舞足蹈」的「良能還原」，進而達到修煉者自我人格的日聰日明、允文允武的「定義」界說。梁啟超《中國學術思想變遷之大勢》第三章云：「大抵西人之著述」，必先就其主題立一界說，下一定義，然後循定義以縱說之，橫說之」，「三十二目」老拳譜的文論體的「耳目手足，分而為二，皆為兩儀，合之為一，共為太極」，為「太極拳」之名，找到了準確

系，顯然是受了西學東漸的影響。

武學傳承叢書

太極解秘十三篇（修訂版含DVD）	祝大彤	2005
都市病預防及自然療法	李和生	2005
太極拳的哲學科學與中醫學（附推手2VCD）	高壯飛	2006
汪永泉傳楊氏太極拳功劄記—附珍影集	朱懷元	2007
朱懷元太極拳紀念影集（VCD）	朱懷元	2006
武式太極拳攬要	賈樸・李正藩	2014
武當張三丰承架太極拳	李文斌	2015
太極拳修習問答 附珍影集——楊氏武匯川一脈傳承	黃仁良	2019
無極樁闡微——太極內功入門捷要	蔡光復／蔡昀	2022
道德經與太極拳——道經篇	夏春龍	2022

《太極拳：一門性命踐行的哲學》——太極拳老拳譜三十二目解密（一）

武學・內功經典

書名	作者	年份
楊澄甫太極拳要義、永年太極拳社十周年紀念刊合刊	楊澄甫 等	2020
太極拳體用全書（原版二種）附《參拜楊家墓地、拜訪楊振國先生記》	楊澄甫 等	2020
浙江國術游藝大會彙刊（一九二九）		2021
《國術與國難》《張之江先生國術言論集》（一九三一）	張之江	2021
形意拳譜五綱七言論	靳雲亭	2021
形意五行拳圖說	靳雲亭	2021
内功十三段圖說	寶鼎	2021
鄭榮光太極拳、八段錦、易筋經彙刊	鄭榮光	2021